디자인

한눈에 보는 흥미로운 디자인의 역사

Planet Explorer ★ Dolls ★ Plastic Lipstick

즐거운 지식여행 006_ DESIGN

디자인

한눈에 보는 흥미로운 디자인의 역사

토마스 하우페 지음
이병종 옮김

예경

지은이

토마스 하우페는 보쿰 대학교에서 공부했고, 1980년대 독일의 뉴 디자인 경향에 대한 논
문으로 박사학위를 받았다. 현재는 미술 전문서의 편집자로 활동하고 있다.

옮긴이

이병종은 서울대학교와 독일 브라운슈바이크 공과대학에서 기계설계학(Engineering
Design)을, 브라운슈바이크 조형미술대학에서 산업 디자인을 전공하고 KAIST 산업 디자인
학과 교수를 역임했다. 현재 연세대학교 산업 디자인학과 교수로 재직 중이다.
주요 논문으로는 〈독일 산업 디자인의 발전과정 분석 1945-1995〉(1995), 〈독일 기능주
의 비판운동과 확장된 기능주의에 관한 연구〉(1997), 〈울름 조형 대학의 교육이념과 그 발
전과정〉(1998) 등이 있으며 역서로는 《산업제품조형원론 - 인더스트리얼 디자인》이 있다.

즐거운 지식여행 006_ **DESIGN**

디자인

한눈에 보는 흥미로운 디자인의 역사

지은이 | 토마스 하우페
옮긴이 | 이병종
펴낸이 | 한병화
펴낸곳 | 도서출판 예경

초판 1쇄 발행 | 2005년 5월 30일
초판 2쇄 발행 | 2007년 1월 25일

출판등록 | 1980년 1월 30일 (제300-1980-3호)
주소 | 서울시 종로구 평창동 296-2
전화 | (02) 396-3040~3
팩스 | (02) 396-3044
전자우편 | webmaster@yekyong.com
홈페이지 | http://www.yekyong.com

ISBN 978-89-7084-274-5 04600
ISBN 978-89-7084-268-4 (세트)

Schnellkurs Design
by Thomas Hauffe
Copyright ⓒ 1995 DuMont Literatur und Kunst Verlag GmbH und Co.
Kommanditgesellschaft, Koln, Federal Republic of Germany
Korean Translation ⓒ 2005 Yekyong Publishing Co.

표지 그림
앞표지 : 보렉 시펙, 안락의자, 〈꿈을 꾸세요〉 ⓒ Driade-Stefan Müller GmbH, München
책등 : 찰스 레니 매킨토시, '힐 하우스'를 위한 침실용 의자, 1903. ⓒ Cassina, Meda
속표지 : 마테오 툰, 〈콜라주〉 ⓒ Küthe, Erich, Remscheid
표지 디자인 : G N A L E N D E S I G N
 0 1 9 9 3 8 8 2 2 0 2

책값은 뒤표지에 있습니다.

차례

머리말

디자인은 지난 수년 동안 다양한 분야에서 관심을 끌었다. 비단 전문 잡지뿐 아니라 일반 언론 매체와 텔레비전 방송에서도 화제에 오른 전시들이나 새로운 디자인, 그리고 디자인계의 스타들을 다루고 있다. 서점의 한 코너를 차지하는 전문 서적들, 라이프스타일 잡지의 과장된 기사들, 각 분야의 디자인 제품들을 소개하는 전시 도록들 역시 날로 증가하여 넘쳐나고 있다. 또한 아르누보, '약동의 50년대', '광란의 1980년대' 등 각 시대들을 서술하는 작업도 이루어졌다. 디자인사는 미술사와 마찬가지로 독자성을 가지고 고유한 학문 분야로 발전했는데, 이 새로운 분야에서는 영국이 가장 먼저 첫발을 내디뎠다.

영국은 1977년에 이미 '디자인 사학회'를 결성하여 디자인 사학자들이 주로 활동했다. 반면에 독일의 저자들은 미술사학자, 또는 전문지나 디자인계 종사자가 대부분이었다. 물론 독일에도 출판물들은 충분했지만 디자인사라는 주제에 대한 입문서나 간단한 개요 해설집 등은 거의 찾아볼 수 없다. 독일어로 쓰여진 디자인사는 미술사에 비해 상당히 적은 편이었다. 최근에 와서야 주요한 용어를 중심으로 해설하는 작은 사전이 두 권 나왔을 뿐이다. 물론 현학적인 전문 서적들과 자세한 설명이 거의 없는 도판 위주의 값비싼 장정본들 사이에는 커다란 격차가 벌어져 있다.

이 책은 디자인사를 쉽게 읽고 이해하도록 설명함으로써, 그리고 점점 더 복잡해지는 디자인이라는 주제에 입문하는 데 밑받침이 되어 줌으로써 이러한 격차를 줄여 나가도록 기여할 것이다. 또한 풍부한 도판 자료들을 보고 비교하면서 국제적이고 정치적이며 문화적인 관계들을 그 본질적인 면에서 조망하도록 했다. 이러한 의도에서 디자이너나 회사 이름들을 백과사전식으로 나열하기보다는, 디자인의 주요 발전 방향과 영향 요인들을 분명하게 밝히려고 노력했다. 그리고 디자인사에서 중요한 위치를 차지하는 디자이너들이나 회사들, 또는 주요한 전환점들에 대한 부록 형식의 개별적인 설명들은 시대나 전개 과정을 파악하는 데 꼭 필요한 관계들을 예를 들어 가며 보여 준다.

끝으로 이 책을 손쉽게 찾아볼 수 있는 참고서로 이용하도록 용어 해설을 실었고, 이에 더해 주제별로 정리한 참고 문헌과 국내외의 디자인 박물관들을 수록해 놓았다.

토마스 하우페

필리프 스탁(1949년 파리 출생)은 프랑스 디자인계의 스타로,
음악이나 영화계의 스타들에게서나 볼 수 있는 방식으로
자신과 자신의 제품을 연출했다.

디자인과 미술

디자인은 어디에나 있다. 이는 디자인이 사물에 아
주 색다른 향기를 더해 준다고 말하는 시대정신에
부합하는 것이다.

　　디자인은 미술이나 문학 등과 똑같이 주요 신
문이나 잡지, 텔레비전 프로그램지 등의 문화면에
서 독립된 주제로 다루고 있다. 과거에는 초일류
패션 디자이너들이나 유명세를 탔을 뿐 산업 디자
이너의 이름은 별 관심을 끌지 못했지만, 지금은
디자인계의 스타들이 영화나 음반 산업의 스타들
만큼이나 유명세를 떨치고 있다. 에토레 소사스,

필리프 스탁, 마테오 툰 등은 그들의 디자인만큼이
나 대중적으로 알려진 이름들이며, 개성이 강한 미
술가적인 아우라(Aura)를 갖는다. 기업에서도 미술
가가 자신의 작품에 서명하듯 제품마다 디자이너
의 이름을 새겨 넣는 걸 당연시한다. 심지어는 상
품 가치를 높임으로써 구매 충동을 유발하기 위해
디자이너의 사인이 들어간 의자나 유리잔, 또는 하
이파이 오디오 등의 '에디션(Edition)'을 만들어 내
어 한정 수량으로 판매하기도 한다.

　　이렇듯 디자인은 이제 문화사의 한 부분으로
자리잡고 있다. 고전적인 디자인 제품들에 대한 지
식은 순수 미술에 대한 것처럼 이미 일반적인 교양
이 되었고, 디자인 제품들 또한 같은 수준에서 소
개되고 있다. 지난 몇 년 사이에 일어난 디자인 붐
이후 미술관에서는 이미 뉴 디자인의 선동적인 가
구들이 토네트 의자와 스틸 파이프 가구, 그리고
바우하우스 조명 옆에 나란히 놓이기에 이르렀다.
디자인은 문화적 현상이며, 대규모의 디자인 전시
회는 미술 전시회만큼이나 많은 관람객들을 끌어
들이고 있다.

디자인과 산업

산업에서 디자인은 제품의 형상을 만드는 것이다.
이제 디자인은 더 이상 엔지니어들만의 영역이 아
닐 뿐더러 중요한 마케팅 요소로, 많은 기업들에서
경영 정책의 절대적인 구성 요소로 인식하고 있다.
많은 제품들이 기술적으로 완숙되어 특정 시장 분
야에서 실제로 더 이상 품질의 차이가 나지 않고,
가격 형성에서도 거의 비슷한 인건비와 재료비로
더 이상의 변동이 불가능할 때, 디자인은 경쟁사들

과의 경쟁에서 차별화할 수 있는 가장 중요한 요소가 된다. 여기에는 개별 제품의 디자인뿐만 아니라 편지 봉투에서 회사 건물에 이르기까지, 쇼핑백에서 광고 방송에 이르기까지, '코퍼레이트 아이덴티티(CI)'까지도 포함된다. 그래서 '기업의 경영 철학'이 내적으로나 외적으로 완전히 스며들어야 하는 것이다.

기업 상담소, 디자인 센터, 공공 기관, 그리고 국가 경제원과 상공 회의소까지도 출판물과 전시 및 공모전을 통해 이러한 디자인의 효과에 대한 인식을 넓히는 데 도움을 주고 있다. 그러나 디자인이 어디에나 있는 일상적인 존재가 됨으로써 그 개념이 너무 광범위해지고 말았다. 품질 표시를 붙이듯 매출을 올리기 위해서라면 적절하든 적절치 않

든 무분별하게 디자인이라는 개념을 붙이는 것이다. 예를 들어 '디자이너 청바지'와 '디자이너 안경', 그리고 '디자이너 가구'는 물론 '디자이너 약품'들까지 디자인의 원래 의미와는 전혀 무관한 용어들이 갑자기 생겨나기 시작했다.

그러나 종종 극단적으로 표현되는 언어적인 넌센스 외에도, 특히 1980년대에는 미술과 공예, 산업, 그리고 디자인 사이의 경계가 기술의 발전뿐 아니라 새로운 미적 기준들에 의해 흐려졌기 때문에 디자인의 개념을 둘러싸고 격렬하고도 진지한 논쟁들이 벌어졌다.

이제 "디자인은 무엇인가?"라는 질문은 "예술은 무엇인가?"라는 물음처럼 쉽게 대답하기 힘든 것이 되었다. 게다가 디자인은 이론과 실무에서 매우 다양한 요인들의 영향을 받기 때문에 하나로 '획일적인 정의'를 내리는 것도 불가능하다. 그럼에도 불구하고, 하지만 바로 그러한 이유로 디자인 개념의 광범위한 지평을 밝혀 보고자 한다.

〈뒤편에 둔 미술―
요제프 보이스와 앤디
워홀에 기대다〉독일
뉴 디자인의 대표적
디자이너인
지그프리드 미하엘
지니우가는
1980년대에 의자를
컬트 오브제로
만들었다.

디자인이란 무엇인가

디자인이라고 하면 어느새 아주 친숙한 말이 되었지만, 그것이 정작 무엇을 의미하는지는 명확하게 말하기 힘들다. 각종 매체들이나 광고 분야, 또는 마케팅 전문가들 사이에서는 각자 자기 분야의 목적에 맞게 사용하고 있다. 그래서 디자인이라는 말은 계속 확장되어 갈수록 완전히 다른 관점에서 일컬어지곤 한다. 그렇다면 디자인 뒤에는 무엇이 놓여 있는 것일까?

개발과 계획

언어사적으로 볼 때 디자인은 이탈리아어 디세뇨(disegno)에서 유래했는데, 이는 르네상스 시대부터 구상과 드로잉, 더 나아가 아주 포괄적으로 작업의 기초가 되는 아이디어를 부르는 말이었다. 16세기 영국에서는 '실현하고자 하는 일에 대한 계획'이란 의미로 사용되었는데, 그전에 이미 '미술 작품을 위한 스케치 형태의 초벌 그림'이나 '응용 미술품'이란 의미로 쓰이기도 했다(뷔르덱, 1994).

산업 혁명

우리에게 익숙한 의미의 디자인을 아주 일반적으로 정의하면 산업 제품의 개발과 계획이라고 말할 수 있다. 그래서 디자인이라는 개념은 적어도 산업 혁명 이후로 시기를 한정지을 수 있는데, 독일보다는 영국에서 먼저 시작되었고, 그에 비해 이탈리아에서는 더 뒤늦게 시작되었다. 그리고 산업화의 전개와 함께, 다시 말해서 19세기 초에서 중반에 디자인의 역사가 시작되었다.

개념 정의

개념은 어떻게 정의되어야 하는가. 이는 일반적으로 개념의 내용과 실제적 특성들을 규명하고 다른 비슷한 개념들과 구별지음으로써

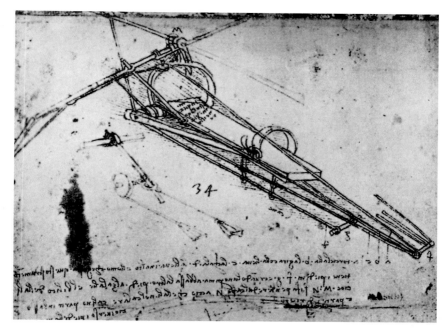

정의할 수 있다. 그런데 디자인의 경우 그 개념을 한편으로는 미술로

부터, 다른 한편으로는 수공 기술이나 수공예로부터 계속해서 분리

시키고자 했다. 디자인의 역사를 진행하는 과정에서 우선 디자인이

무엇인지, 어떠한 과제를 수행해야 하는지, 어떠한 분야들을 포함하

는지, 무엇이 가장 중요한 핵심인지 등에 대해 매우 다양한 견해들이

있었다. 그러나 뚜렷한 모순들이 드러났고, 디자인의 개념에 대해 격

렬한 논쟁이 반복되었다. 독일어권 국가들에서는 1945년까지만 해

도 산업 제품의 형상을 다루는 것은 디자인이라고 부르지 않고 '제

품 조형'이나 '산업적인 형태 부여'라고 칭했다.

레오나르도 다 빈치(1452–1519), 비행 기구를 위한 연구. 만능 천재의 작품에서는 미술과 기술 개발이 하나로 통일되어 있었다. 그래서 레오나르도 다 빈치를 최초의 디자이너로 인정하고 있다.

전제 조건

정의뿐 아니라 내용도 변화를 거듭했다. 예전에는 디자인의 주요

특징 하면 제품을 산업적으로 제작한다는 것이었다. 산업화 과정에

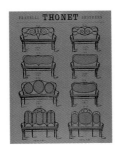

1883년 토네트 형제의 국제 카탈로그 중 다국어로 작업한 모델 페이지.

서 계속된 분업으로 인하여 이미 오래전에 개발과 제작이 더 이상 수공업 시대처럼 한 사람의 손에 주어지지 않았는데, 이것이 결국 디자이너라는 직업이 생긴 기본 전제였기 때문이다. 그래서 현대에 이르러 인더스트리얼 디자이너, 혹은 인두스트리디자이너(독일어로 산업이라는 의미의 인두스트리와 영어의 디자이너를 조합한 1945년 이후의 신독일어로, 인더스트리얼 디자이너와 동의어로 사용된다—옮긴이)라고 부르게 되었던 것이다.

산업적 생산 방식은 대량 생산과 매우 밀접하게 관련되어 있다. 가구 등과 같은 대다수의 일상생활용품들은 개별적인 주문을 받아서 만들기보다는 대량으로 생산했다. 이와 더불어 카탈로그나 위탁 판매 등과 같은 새로운 판매 방법들을 도입하고 광고를 확대하여 대량 판매를 꾀하기 시작했다. 이는 19세기 중반에 수많은 무역 장벽과 관세 제한을 완화하면서부터 해외 수출로 이어졌다.

개혁 운동

산업화가 시작된 이후 특히 영국과 독일에서는 산업화로 인하여 나타나는 부정적 결과들을 수공에 개혁, 사회 참여와 계몽 등을 통해 해결하려는 운동들이 있었다. 한 쪽에서는 값싸고 조악한 산업 제

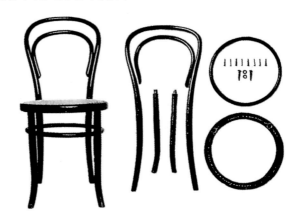

1895년의 토네트 의자 14번. 토네트 의자는 다양한 모델로 조립이 가능한 표준화된 부품들을 이용하여 일부는 기계적으로, 일부는 수공 기술로 제작했다. 또한 의자들은 분해된 상태로 많은 해외 지사에 운송되었는데, 이는 토네트 의자가 큰 성공을 거둘 수 있었던 이유였다.

품들을 고품질의 개선된 수공예 제품으로 대치하고자 하는, 즉 노골적인 과거 회귀를 주장했다. 이에 반해 다른 쪽에서는 디자인의 수준을 높여 제품의 형태를 산업적 생산 조건에 맞춤으로써 현대적이고 저렴하며 견고할 뿐 아니라 아름다운 제품을 만들고자 했다.

"형태는 기능을 따른다"

앞에 언급한 개혁 운동에서 후자의 시도는 도덕적이고 사회 개혁적인 관점을 가지고, 특히 기능주의 이론을 통해 추구하는 산업적 대량 생산은 디자인이 미의 기준을 결정짓는다는 결과를 낳았다. 현대적이고 기능적인 제품의 주창자들은 첫째, 사물의 형태는 오로지 그 기능만을 따라야 할 뿐 과도한 장식을 해서는 절대 안 되며, 둘째, 사회 개혁적인 요구에 맞도록 품질이 좋고 견고한 제품을 저렴하게 생산하기 위해서는 표준화되고 단순하며 기하학적인 형태 언어가 산업적 생산 조건으로 요구된다는 점을 전제로 했다. 기능주의 이론은 최근 얼마 전까지도 공식적인 산업 디자인의 미적인 정의를 전적으로 규정했다. 디자인은 오랫동안 형태의 단순화를 의미했으며, 형태의 단순화는 더 나은 실용성과 좀더 좋은 품질 및 공정한 가격과 동일시되었다.

디자이너

디자이너라는 명칭이 보호받지 못하는 만큼 원칙적으로 무엇인가를 개발하는 사람은 누구든 디자이너라고 부를 수도 있다. 그러다 보니 대부분의 유명 디자이너들이 전문 교육을 받지 않았을 뿐 아니라 건축 분야나 광고계 출신들이었다. 지금은 전문대학과 종합대학에서 디플롬이라는 학위 과정을 두어 산업 디자인이나 시각 디자인을 교육하고 있다.

 산업 디자인 과정에서는 디자인 업무를 위해 필수적인 모든

"유익한 집적의 결과물로 정의되는 규격화를 통해서만 일반적으로 통용되는 확실한 취향이 또다시 받아들여질 수 있다."
– 헤르만 무테지우스, 1914

"장식은 일반적으로 물건의 가격을 높인다. …… 장식이 빠지면 작업 시간의 감소와 임금 상승이라는 결과를 가져온다. …… 장식은 노동력을 낭비하고 그것으로 인해 건강을 해친다."
– 아돌프 로스, 《장식과 범죄》, 1908

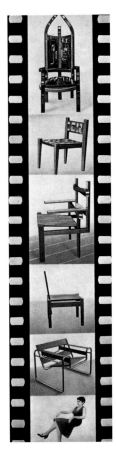

마르셀 브로이어, 1921년부터
25년 사이 의자들의 포토
몽타주, 잡지 《바우하우스》
제1권, 1926. 이 몽타주의 제목은
〈우리는 날마다 더
나아진다〉이다. 마지막 그림
밑에는 "결국은 공기 기둥 위에
앉는다"라고 쓰여 있다.

학문 분야들을 포괄적으로 다룬다. 미학, 기호학, 색채학 등이 조형을 위한 학문 영역에 속한다. 사물의 분석과 표현에 필요한 학문은 기하학, 원근법, 비례학 등이다. 디자인 과정의 기술적 측면에 관한 것이라면 무엇보다도 기술 물리학, 재료학, 공학 설계학, 표준과 규격 등이 필요하다. 그 밖에 산업 디자인 과정에서 독자적으로 다루는 과목이 바로 인간 공학인데, 이는 인간과 환경의 관계에 중점을 두고 있다. 여기에서는 작업 조건과 사고에 대비한 안전과 관련된 디자인의 문제들을 인간에게 맞추고 건강을 도모하도록 해결하는 과제를 다룬다.

그동안의 교육 과정을 보면 제품 기획, 즉 제품의 조직적이고 경영학적이며 법률적이고 판매 중심적인 개발의 문제들과 상품화 문제들에 집중했다. 디자인 경영이라는 이 분야는 실무에서 그 위치를 넓혀 가고 있는데, 점점 더 심해지는 시장 경쟁으로 인해 지적 소유권과 광고의 문제가 날로 중요해지기 때문이다.

디자인 교육은 디자인 이론과 디자인사 개설을 통해 보완된다. 디자이너의 활동은 미술적이고 미적인, 기술적이고 기능적인, 판매 중심적인, 이론적이고 학문적인, 조직적이고 관리적인 등 매우 다양한 사항들에 의해 결정된다. 이 영역들은 실무에서 서로 교차되는데, 기술적 요인들은 경제적인 요인들과 관계를 갖고, 미적 문제들은 마케팅의 문제들과 연결된다.

디자인의 구체적인 적용 분야 역시 아주 다양하다. 우선 그래픽 디자인과 산업 디자인으로 분류할 수 있는데, 여기에서 '산업'이라는 제한 조건은 다양한 제품 형태들과 조직 형태들 사이의 경계가 대부분의 영역에서 불분명해지는 요즘엔 거의 의미가 없어 보인다.

산업 디자인의 활동 영역은 가구, 가전 기기, 의류 등의 일상적인 생활용품에서부터 기계, 자동차, 항공기 등의 제작에까지 이른다.

그런데 자세히 살펴보면 아름다운 소비재의 세계만이 디자이너의 활동 영역은 아니다. 실제로 탱크와 로켓, 바이브레이터나 피임 기구 같은 외과용 의료기 등에도 디자인의 개념이 적용되어야 한다. 최근 들어 디자이너들은 의료 기술이나 재활 분야 등 더 많은 영역들을 개척했다. 그래서 오랫동안 관심 밖에 있었던 휠체어나 환자용 침대, 또는 장애자를 위한 보행기 등을 좀더 편리하게 사용할 수 있고, 독특한 디자인 덕분에 심리적으로 의료기라는 거부감이 없도록 외형적으로나 기능적으로나 급격하게 개선되었다.

디자인 없이는 더 이상 아무것도 될 수 없다. 이탈리아의 디자이너 조르지오 주지아로의 음식 디자인으로, 그는 식품 회사 보이엘로의 스파게티 국수 '마릴레'를 디자인했다.

그래픽 디자인

그래픽 디자인은 커뮤니케이션의 모든 영역을 포괄하고 있기 때문에 그 개념 또한 커뮤니케이션 디자인과 동일한 의미로 사용되곤 한다. 그동안 그래픽 디자이너의 활동 영역은 포스터나 도표, 광고나 기업의 로고 등 주로 종이에 국한되어 있었다. 커뮤니케이션이 컴퓨터 모니터와 자동 응답기, 그리고 시청각 미디어에서 이루어지는 요즘에는 컴퓨터 프로그램이나 오락 매체와 정보 매체의 형태 역시 그래픽 디자이너의 과제에 속한다.

"디자인은 경제와 생산에서 필요로 하는 것 그 이상이다."
– 프랑수아 부르크하르트, 1983

할란 로스 펠터스, 포르토피노 아동복 회사를 위한 광고, 1991. 사진과 그래픽 디자인은 대개 서로 묶여 있다.

디자인의 기능

제품이나 서비스를 개발하고 기획하는 디자인은 하나의 과정이다. 디자인 과정에서 제품의 형태는 그 기능과의 상호작용을 고려하여 이루어진다. 여기에서 기능이란 순전히 기술적이고 인체 공학적인 것만이 아니라 미적이고 기호학적이며 상징적인 방법으로 소통 작용을 하는 모든 것을 말한다. 1937년 체코의 철학자 무카로프스키는 이미 직접적 기능, 역사적 기능, 개별적 기능, 사회적 기능, 미적 기능이라는 건축의 다섯 가지 기능을 결정짓는 모델을 설명했다. 형태와 기능의 관계에 대한 담론이 디자인사의 쟁점이었던 만큼 그 이후로도 그와 유사한 이론적 모델들이 지속적으로 도출되어 왔다. 하지만 디자인에서는 적어도 사물이 갖는 세 가지의 근본 기능들을 이야기한다.

프록디자인 광고, 1994. 디지털 이미지의 시대에서 그래픽 디자인의 미를 결정짓는 것은 단순함이 아니라 복잡성과 동시성이다. 이를 통해 우리는 환경의 시각적 영향들을 받아들임과 동시에 특징짓는다.

16

1. 실제적, 기술적 기능

2. 미적 기능

3. 상징적 기능

과학으로서의 디자인

디자인은 기술, 경제학, 인문 과학, 사회 과학 등 매우 다양한 분야
들에서 나온 여러 가지 방법들을 다루는 과학이다. 디자인 이론이
나 디자인 실무의 중점 사항은 디자인의 역사에 따라 각기 다르게
평가되었다. 그래서 20세기 초의 기능주의에서부터 1970년대에 이
르기까지 산업적인 대량 생산의 기능과 기술적 조건들은 산업 제
품의 형태에 대한 척도로 이용되었다. 미국의 산업 디자인에서 '스
타일링'은 마케팅 측면을 우선시했는데, 매혹적인 제품의 커버가
매우 중요한 역할을 했다. 1950년대와 60년대 독일의 디자인은 또
다시 매우 기술적으로 체계화되었고, 작업 공간 디자인에서의 인
간 공학이나 제품의 취급 방법 등에 중점을 두었다. 그리고 1960년
대 말부터, 특히 포스트모던이 논의되면서부터 디자인의 기능을
설명하는 데 점점 더 인문, 사회 과학을 끌어들이는 추세이다. 디
자인이 단지 기술적이고 물질적인 기능들만 만족시키는 것이 아니
라 커뮤니케이션의 수단도 된다는 인식을 통해, 심리학과 기호학
외에 정보 통신학 분야의 방법론들이 디자인된 사물의 기호적 특
성을 연구하고 설명하는 데 적용되었다. 의자는 실제로 존재하는
의자 그 이상의 것이므로, 순수 기능을 생각하면 오로지 앉기 위해
서만 사용할 수도 있지만, 좀더 나아가면 누구나 이해할 수 있으면
서도 명확한 표현의 수단이 될 수도 있다. 예를 들어 사장의 의자
는 사회적 지위를 입증하거나 미술품으로서 소유한 사람의 개성을
나타낼 수도 있다.

독일 항공사 루프트한자의
코퍼레이트 디자인 사례.
로고에서부터 항공기 디자인과
인테리어, 그리고 승무원의
유니폼과 에티켓에 이르기까지
모든 것이 기업 이미지에 널리
기여한다.

경계 넘기

1980년대에는 예전부터 내려온 기능주의에 대립하는 새로운 디자인 개념이 이탈리아를 선두로 전 유럽에 퍼져 나갔는데, 특히 독일에서 격렬하게 전개되었다. 이 새로운 디자인 개념은 단순함을 추구하며 순수한 기능성만으로 제한하던 기존의 디자인 전형뿐 아니라 산업적인 대량 생산에 관한 정의마저도 더 이상 인정하지 않았다. 수공업적 방식으로 프로토타입(대량 생산을 시작하기 전에 디자인을 검토하고 발생 가능한 문제들을 사전에 해결하기 위해 실제 생산품과 똑같은 단일품을 수공업적 생산 방식으로 만든 모델 ― 옮긴이)을 제작하여 갤러리나 미술관에서 논란을 일으키는 것, 기술적으로 기능을 갖는 것보다는 감정을 일깨우는 것, 실질적이기보다 아름다움을 추구하는 것, 심지어는 일반적으로 통용되는 기준을 따르지 않고 개별적이고 차별화된 기호 패턴을 따르는 것 또한 디자인으로 받아들인 것이었다. 그래서 미술과 공예, 그리고 디자인의 경계를 넘나드는 운동들이 선동적으로 계속되었다. 이러한 디자인들은 컴퓨터 제어 공작 기계의 보급화로 소량 생산하여 수익성을 높임으로써 일상적인 실무 활동으로 변모했다.

쿤스트플룩(곡예 비행이란 의미를 갖는 독일 뉴 디자인 그룹의 이름―옮긴이), 〈스타일들의 투영〉, 1988. 이론과 개념 미술 및 사회 비평 사이의 디자인.

오늘날의 디자인

디자인의 적용 범위 또한 달라졌다. 그동안은 단지

만질 수 있는 사물들의 형태에만 제한되었다면, 지금은 컴퓨터 프로그램, 프로세스, 조직 형태와 서비스, 기업 이미지(코퍼레이트 디자인)나 개인의 이미지 등도 디자인의 대상이 되었다. 디자인에서 가장 새로운 분야를 꼽으라면 이른바 서비스 디자인인데, 특히 점점 발전하는 레저 산업 분야에서 새로운 업무 활동을 모색하고 있다. 디자인 그 자체 말고도 소위 디자인 경영 또한 그 중요성이 커지고 있다.

이밖에 전통적인 디자인 분야에서도 부가적인 활동 영역이 확장되고 있다. 이는 산업 제품의 디자인에서 새로운 요인들을 고려하는 것으로, 예를 들자면 재료들의 환경 친화성과, 기술적인 기능들을 더 이상 이해할 수 없고 갈수록 비물질화되는 전자 제품 분야의 경우, 디자인 자체를 통해 시각 정보를 명시하고 복잡한 사용 과정을 스스로 설명하는 것을 말한다.

디자인사

디자인사를 이야기한다는 것은 기술적, 경제적, 미적, 그리고 사회적 발전 과정뿐만 아니라 오히려 점점 더 많은 심리학적, 문화적, 그리고 환경적 측면들 또한 고려한다는 것을 말한다. 디자인사는 단지 사물과 그 형태의 역사가 아니라 생활 형태의 역사라고 할 수 있는데, 사람들과 그 대상물들의 관계는 특히 20세기에 문화사의 많은 부분을 반영하기 때문이다.

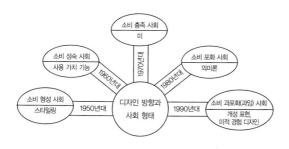

퀴테와 툰에 따른 디자인 모델과 사회 모델, 1995.

발전 배경

현대적 의미의 디자인은 산업화 과정에서 시작되었다. 하지만 현대 디자인의 특정 현상들을 이해하려면 산업화 이전의 시기부터 살펴보는 것이 중요하다. 이후의 시기에 방향을 제시해 주는 의미를 가졌던 형태들과 사용 방법, 그리고 미적 전형들은 이미 그전에 형성되었기 때문이다.

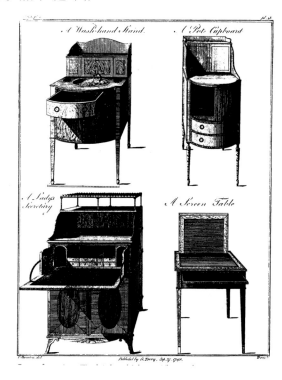

세면대와 여닫이 책상 디자인, 토머스 셰러턴의 주요 작품집
《가구 제작자 및 실내 장식가의 설계 도록》, 1791.

산업과 기술

수공업에서 산업으로 이행하는 과정에서 두뇌를 쓰는 작업(디자인)은 수작업 내지 기계 작업(생산)과 분리되었다. 위탁을 받기 위

해 포트폴리오와 카탈로그들이 이미 다량으로 인쇄,
판매되었다. 또한 이전에는 주문을 받아 맞춤 제작을
하던 제품들이 이미 표준화되었는데, 가구의 예를 들
자면 미리 제작해서 저장해 두었다가 완제품으로 대
형 매장이나 판매 카탈로그를 통해 판매하기 시작했
다. 이렇듯 디자인은 일찍이 제작뿐만 아니라 판매에
서도 그 중요성을 인정받았다.

 디자인의 중요성이 점점 더 커지자 제도사 교육
도 전문화되었다. 전통적인 미술 아카데미들 외에도,
독일의 경우를 보면 19세기 중반부터 공예 학교와 공
예 박물관 등이 등장했는데, 공예 박물관에서는 수집
된 공예품 '견본'들이 교육과 계몽으로 이용되었다. 이러한 발전
의 선두 주자는 영국으로, 영국의 산업화는 18세기 말, 그러니까
유럽의 다른 국가들보다 대략 50년 정도 먼저 시작되었다. 영국에
서는 당시에 이미 도자기 공장과 가구 공장들을 세웠는데, 지금도
그 명성을 잇고 있다. 한 예로 1759년에 설립된 '웨지우드 도자기'
는 '완전히 새로운 모습의 사기 그릇'을 만들어 귀족들에게만 공
급한 것이 아니라, 이미 형성되어 있던 대중 수요를 충족시켰다.
이 그릇들은 급작스런 온도 변화에도 잘 견디고 생산이 쉽고 빠르
기 때문에 가격도 저렴했다. 당시 널리 알려진 최초의 카탈로그는
영국 가구 제작의 양대 이론가인 셰러턴과 치펀데일의 것인데, 이
는 전 유럽에 커다란 영향을 주었다.

 그 후로 독일에서는 19세기 전반기의 이론과 양식을 규정지
었던 싱켈과 젬퍼의 디자인과 문양 카탈로그가 있었다. 특히 싱켈
은 프로이센 궁정의 건축가로서, 그리고 간단한 일상용품 디자이
너로서 폭넓은 활동을 하여 미술가의 역할을 디자이너로 새롭게
정의했다.

칼 프리드리히 싱켈
(1781-1841), 그릇 디자인
스케치, 1821. 이 그림은
1821년에서 37년 사이에
베를린에서 출판된 싱켈의
작품집 〈제조업자와 수공업자를
위한 범례〉에 수록되었다. 당시
대부분의 작업장과 제작소,
그리고 최초의 공장들에서는
싱켈식의 문양과 형태들이
만들어졌다.

사무실용 책꽂이를 겸한 책상, 뮌헨, 1815년경. 1815년에서 48년까지 시민의 주거 문화를 잘 보여 주는 비더마이어 시대에 만들어진 간결한 가구의 전형적인 예. 지금까지도 우리의 취향에 지속적으로 영향을 끼치고 있다.

바이마르에 있는 괴테의 작업실. 괴테는 당시의 단순한 영국 가구들로 방을 꾸몄는데, 그 가구들은 독일에서도 본보기가 되었다.

정치와 경제

정치적 관점에서도 18세기말에서 19세기 초에 유럽에서는 산업과 상업의 성장 그리고 그와 관련된 산업적인 디자인의 전제가 되었던 발전들이 시작되었다. 1789년 프랑스 혁명은 당시 한참 성장하던 부르주아 계급이 윤리적이고 경제적인 자의식에 눈뜨는 시발점이 되었다. 그 밖의 혁명의 결과들, 그리고 빈 회의(1814년, 프랑스 혁명과 나폴레옹 전쟁에 대한 사후 수습을 위하여 빈에서 개최한 유럽 각국의 국제 회의—옮긴이) 이후에 뒤따른 유럽의 새로운 정치 질서 개편으로서, 무엇보다 우선 다수의 무역과 관세 제한들의 철폐와 행정 개혁 및 구 길드 조직에 관한 법률의 폐지 등의 조치가 이루어졌는데, 이는 상공업을 강화시키고 산업의 발전을 가능하게 만든 시작이었다.

윤리와 미학

그 밖에도 부르주아 계급의 미적 전형이 형성되었는데, 이는 지금까지도 디자인에 결정적인 영향을 끼치고 있다. 기능성과 간결성 및 즉물성을 따르는 현대 디자인의 가장 중요한 요구들은 생산 기

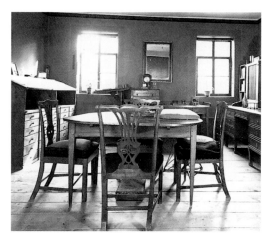

술의 전제 조건들에서 나왔다기보다는 부르주아적이고 프로테스탄트적인 윤리에서 시작된 것이었다. 디자인에 대한 요구들은 기술적인 문제라기보다는 대부분이 신앙적인 문제였다. 18세기 중반부터 미국에 뿌리를 내린 셰이커 종교 집단을 살펴보면 이러한 점을 잘 알 수 있다. 그들의 가구나 생활용품의 형태들은 종교적인 신앙

원칙을 따르고 있었는데, 그 후에도 거의 동일한 표현으로 매
우 다양한 디자인 이론들에 영향을 주었으며, 지금까지도 호
평받고 있다.

세이커의 생활 형태와 수공예

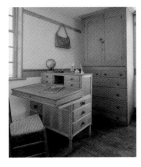

수없이 인용된 "형태는 기능을 따른다"라는 설리번의 원칙에
따라 기능주의 이론이 발전되기 한 세기 전쯤 미국의 세이커
종교 집단은 그들의 신앙 원칙에서 "아름다움은 합목적성에서 나
온다"고 정의했다.

이 청교도적 종교 공동체는 1774년 영국에서 앤 리와 몇몇 신도
들이 설립했는데, 이들은 종교적 박해를 피해 고국을 떠나 미국에
정착했던 것이다. 그들은 특히 뉴잉글랜드 주에서 많은 추종자들

하버드에 있는 세이커 공동체의
옷장과 책상. 가구들은 전부
수공업으로 만들었다. 그
간결하고 실용적인 형태는
세이커의 신앙에서 비롯된
것이다.

세이커의 지도 원칙
- 규칙성은 아름답다.
- 조화에는 크나큰 아름다움이 들어 있다.
- 아름다움은 합목적성에서 나온다.
- 질서는 아름다움의 원천이다.
- 최대의 사용 가치를 갖고 있는 것은 최고의 아름다움도 지니고 있다.

을 불러 모았고, 19세기에는 가장 유명하며 규모가 큰 종교 공동체
가 되었다. 1840년경에는 이미 6,000여 명의 '형제와 자
매들'이 잘 조직된 19개의 공동체에서 생활하기에 이르
렀다. 그들은 공동체의 가치와 남녀 평등에 근거하여
모든 것들을 공동 소유로 바라보는 생활 방식을 실천했
는데, 이 때문에 훗날 자주 '종교적 공산주의'로 불리
기도 했다. 실제로 엥겔스는 그들을 공산주의 사회가
실현될 수 있다는 산 증거로 삼았다.

1840년경의 전형적인 세이커
가구 : 호도나무와 소나무로
만든 조립식 서랍장, 단풍나무로
만든 흔들의자와 발 받침대,
체리목으로 만든 촛대 테이블.
세이커 가구는 생활 공동체
내에서 이동이 많은 공동의
소유물이었으므로 간결하고
기능적이며 운반이 용이해야만
했다.

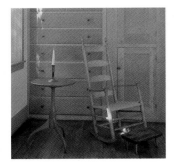

둥근 타원형의 나무 상자는 갖가지 다양한 살림살이를 보관하는 데 사용되었고, 세부에 까지 치밀하고 완성도가 높은 수공업의 상징이 되었다. 치아 모양으로 맞물린 측면은 습기로 인한 목재의 뒤틀림을 방지하며, 구리못들은 철과는 달리 녹슬지 않는다.

셰이커(셰이킹 퀘이커스, 주님의 말씀에 몸을 떠는 퀘이커교도—옮긴이)는 예배 시간에 춤추면서 몸을 떠는 걸 보고 붙인 이름이다. 공동체 안에서의 생활은 질서와 검소, 그리고 부지런함을 기본 덕목으로 삼았다. 그들의 신앙은 일상생활의 엄격한 규칙들에서, 건물의 정갈함과 간결함에서, 그리고 수공으로 제작한 일상용품들과 의복, 가구들의 소박한 아름다움에서 표출되었다.

셰이커들은 일상생활에 필요한 모든 물건들을 스스로 제작했는데, 생활의 다른 부분들과 마찬가지로 최고의 합목적성과 완결성을 추구했으며 불필요한 것들은 엄격하게 제한했다. 과다한 것들(과다,

셰이커의 발명과 개선

· 원형 톱 "너희의 손은 일에, 너희의 마음은 하나님께 두어라."
· 빨래집게 – 앤 리, 1780년경.
· 치즈 압축기
· 바구니 세공 기계 "공동체 내에서 자가 수요를 위해 생산된 모든 물건들
· 탈곡기 은 성실하게 잘 만들어야 하며, 단순하면서도 지나침
· 회전 써레 이 없어야 한다."
· 분동 저울 – 조세프 미첨, 1795년경.

셰이커 공동체의 도로와 가옥들은 눈에 띄게 검소하고 깨끗했으며 건물들은 간결한 양식에 아무런 장식도 없었다. 도로를 바라보는 가옥들은 대부분 흰색이었으며, 그 뒤쪽의 축사와 농장 건물들은 붉은 색조나 갈색조였다.

과잉, 불필요한 것)은 무엇이든 엄격히 제한했던 것이다. 물건들의 형태는 거의 변하지 않았으나, 꾸준히 개선되었고 어느 정도는 규격화되었다. 다른 종교 공동체와 대조적으로 셰이커는 기술적인 개선에 대해서는 개방적이었다. 또한 그들은 가구와 기기, 직물들을 생산하여 판매하기도 했다. 19세기에 이르러 그들의 제품은 미국 전역에 널리 확산되었으며, 심지어 1876년에는 필라델피아 국제 박람회에도 출품되었다. 특히 가구는 수공예적인 품질, 기능성, 간결한 아름다움, 각별한 내구성 등으로 곳곳에서 큰 호평을 받았다.

지금은 메인과 뉴햄프셔 두 곳에만 셰이커 공동체가 존재하고

있는데, 그나마 더 이상의 형제와 자매들을 받아들이지 못하
는 터라 조만간 사라질 것이다. 셰이커의 가구들은 수년 전부
터 '새로운 단순미'의 상징으로 전 세계에서 또다시 그 가치
를 인정받으며, 독일의 하비트나 이탈리아의 데 파도바 등에
서 라이선스를 받아 다시 생산하고 있다.

비더마이어의 주거 문화

시민과 정치

비더마이어는 1814년 빈 회의와 1848년 시민 혁명 사이의 시기를
일컫는다. 우리는 이 시기를 슈피츠벡이나 리히터의 목가적인 그림들
을 통해 약간은 향수 어린 시절로 미화하고 있었다. 이 시기는 검소,
간결함, 시민적 건전함, 정치적 절제 등이 특징이다. 그 외에도 이 시
대는 산업화 이전의 마지막 시대로서, 아직은 산업이나 인구 증가로
인한 자연의 파괴가 진행되지 않았고, 산업화의 여파로 인한 빈곤과
주택난이 그다지 심각하게 드러나지 않은 온전한 세계로 간주된다.

　이 시기를 일컫는 '비더마이어'라는 명칭은 후에 '전단지'에
등장하는 풍자적 인물의 이름에서 따왔는데, 비더마이어는 1855년
경부터 소시민적 성실성의 화신으로 등장한 인물이었다. 그러나
그 풍자적 관점에서 벗어나 비더마이어는 19세기 말에 가구의 스

사과나무 베니어와 소나무로
만든 책장 겸용 책상, 베를린,
1800년경. 초기 비더마이어
책장 겸용 책상들은 그림에서와
같이 부분적으로 고전주의적인
대리석 기둥들을 지니고 있다.
다른 모델들 또한 대부분
고전주의적인 건축 요소들을
보여 준다. 그와 같은 책장 겸용
여닫이 책상들은 비더마이어
시대에 가장 선호되었던 가구다.

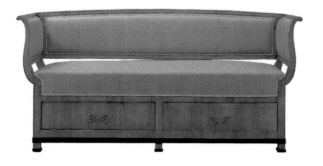

좌석 아래쪽에 서랍 두 개를
갖고 있는 일명 매거진 소파,
뮌헨, 1820년경. 이 소파는
테이블과 똑같은 천을 씌운
의자와 함께 시민적인 거실을
상징했다.

25

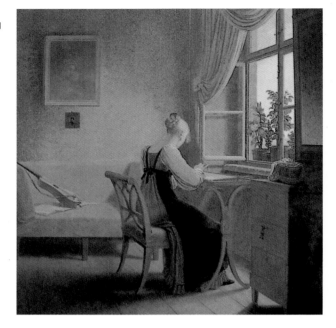

게오르그 프리드리히
케르스팅(1785-1847), 〈창가에서
수놓는 여인〉, 1814년경. 일명
'인테리어'라고 불리던 무수히
많은 그림과 수채화들에서는
비더마이어의 실내가
재현되었다. 인테리어는 밝고
검소하며 쾌적하다.

타일에서 비롯되어 의복과 미술, 문학을 특징짓는 간결하고도 합
리적인 시민 시대와 그 스타일을 일컫는 말이 되었다. 이 스타일은
1814년까지 널리 유행했던 봉건적인 앙피르 양식(Enpire-Stil, 프
랑스 제정 시대 스타일―옮긴이)에 대한 시민의 순수한 반동적
경향이었을 거라고 오랫동안 생각해 왔다. 그에 반해, 새로운 연구
에서는 계몽적으로 변한 궁정에서 봉건적인 과시적 스타일과 대등
한 경향으로서 비더마이어를 이용해 궁정의 사적 공간들을 즉물적
이며 합리적으로 꾸몄음을 보여 주고 있다. 그후 이 현대적인 스타

베니어 : 베니어는 껍질을 벗겨 톱으로 켜거나 절단한 매우 얇은 나무판을 말한다. 가능한 한 저렴하고 일정하
며 질 좋은 목재의 표면을 얻기 위해, 대개는 값싼 목재를 합판 사이에 넣고 아교로 접착한다. 베니어 기술은
이미 고대부터 알려진 것이지만 통상적으로 사용된 것은 르네상스 시대부터다. 1817년에 빈에서 기계식 베니
어 절단기가 발명되었고, 이로써 산업적으로 베니어 가구들을 생산할 수 있었다.

일은 우선 궁정 주변의 고위 관료들에게 받아들여졌고, 점차적으로 시민 계급의 주거 생활 양식으로 확산되었다. 시민 계급은 왕정 복구 시기에 정치에서 물러나 일상으로 돌아갔지만, 그 후 산업화의 시작과 함께 지배 계층이 되었다.

시민의 주거 문화

시민들의 인테리어는 합목적성과 간결성, 안락함으로 대변된다. 사람들은 화려하고 값비싼 재료들과 세공 등의 사치스러움 따위를 고집하지 않고 간결하고 통일된 전체 이미지에 좀더 큰 가치를 두었다. 가구들은 대부분 한 벌이나 한 세트로 제작하여 공간과 조화롭게 배치했다. 이 가구들은 더 이상 주문을 받아 제작하는 게 아니라 이미 표준화된 '기성품' 이었는데, 즉물적이고 절제된 형태들이 조화를 잘 이루었다.

자작나무 베니어와 소나무로 만든 진열장, 베를린, 1825년경. 장식장과 진열장, 책장들은 교양 있는 시민들의 가정에서 사용했는데, 거기에다 여행 기념품들, 작은 선물들, 책, 수집용 찻잔 등을 과시적으로 진열해 놓았다.

즐겨 사용한 인테리어 용품으로는 가벼운 의자나 소파들 외에도 우아한 서랍장, 책장을 겸한 책상, 사이드 테이블, 책장, 장식장, 선물이나 여행 기념품, 또는 수집용 찻잔 등을 보관하는 진열장 등이 있었다. 가구들은 저렴하고 가벼운 가문비나무나 전나무로 제작했는데, 단풍나무, 체리나무, 호두나무 등 국내산 목재로 만든 베니어 합판을 사용하기도 했다. 비더마이어는 독일의 전형적인 현상으로 인식되지만, 단순하고 합목적적인 새로운 가구의 전형으로서 전 세계적으로 확산된 영국의 카탈로그에도 실렸으며, 독일과 오스트리아, 벨기에와 스위스, 그리고 북부 이탈리아와 헝가리에 이르기까지 널리 확산되었다. 반면에 덴마크에서는 독자적이면서 좀더 고전적 스타일로 전개되었다. 독일에서는 비더마이어에서 최초로 산업화의 성과가 나타났는데, 이는 표준화된 '기성품', 간결한 형태, 기능성과 '현대적' 판매 경로 등을 통해 디자인사에도 큰 영향을 끼쳤다.

세계를 바꾼 증기 기관

1765년에 영국인 제임스 와트가 증기 기관을 발명함으로써 산업 혁명이 시작되었다. 산업 혁명은 19세기에 영국 사람들의 삶을 바꾸기 시작하여, 몇십 년 후에는 전 유럽 사람들의 삶을 송두리째 변화시켰다. 증기 기관으로 인공 에너지를 만들어 낼 수 있었으며, 석탄 채굴과 철강 생산, 기계 산업은 새로운 가치를 획득했다. 이는 산업적인 대량 생산과 현대적인 운송 수단, 그리고 도시의 폭발적 성장의 전제 조건이었다.

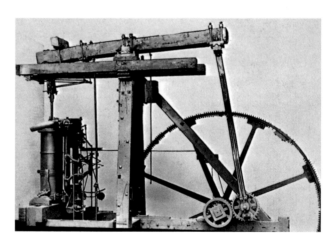

제임스 와트가 그의 동업자 매슈 볼턴과 대량으로 제작한 증기 기관. 피스톤의 상하 왕복 운동은 톱니 바퀴를 거쳐 대형 플라이휠의 회전 운동으로 전환되어 광산과 산업에서 펌프와 기계를 구동하는 데 사용되었다.

　　기차나 증기 기선 등의 새로운 운송 수단들은 석탄 채굴이나 철강 생산에 유용하게 쓰였을 뿐만 아니라, 국제 무역을 촉진시키는 데 크게 기여했다. 이에 따라 철로, 내륙 운하, 기차역과 호텔 등을 새롭게 건설하면서 디자인의 과업들이 생겨났다. 성장가도를 달리는 도시들 역시 공장과 관청 청사, 임대 주택 등의 새로운 건축 형태들을 낳았다.

공작소에서 공장으로

값비싸고 많은 시간이 드는 수공 작업이 이
제는 저렴한 기계 작업으로 대체되었고, 여
러 계층의 다양한 수요를 충족시키기 위해
모든 종류의 생활용품들을 저렴하게 대량으
로 생산해야 했다. 이러한 산업적 생산 방식
의 가장 중요한 특징은 분업이었다. 이제 물
건을 생산하고 그 물건에 개별적인 형태를

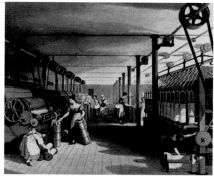

맨체스터의 면방직 공장,
1835년경. 방적 기계들이 길게
줄지어 놓여 있고, 증기 기관의
주동축으로 구동되었다. 임금이
낮은 여자와 어린아이들을 대거
고용했다.

부여하는 것은 수공 기술자의 몫이 아니라 엔지니어와 공장주가
해결할 일이었다. 저렴한 제품을 생산하기 위한 개별 작업 과정들
은 시간이 지나면서 점점 더 합리화되었고, 따라서 공장 노동자들
은 각자 맡은 분야에서 간단한 조작들만 수행하기에 이르렀다. 그
러다 보니 임금이 낮아지고 어린아이나 여자들을 고용하기 시작했
다. 이들은 광산 채굴장이나 공장에서, 또는 가내 수공업장에서 최
악의 조건을 감내하며 중노동에 시달렸다. 그 결과는 혹독한 빈곤
과 참혹한 생활 환경이었다.

 이러한 현실은 특히 19세기 중반부터 노동자 봉기와 동요를
불러일으켰고, 마침내 노동조합과 노동당이 결성되었다. 1867년

1835년에 뉘른베르크와 퓌르트
구간을 운행했던 최초의 독일
증기 기관차 복제품.

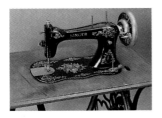

싱어 재봉틀, 1871년경. 아직 싱어가 재봉틀을 발명한 것은 아니었다. 이 방면에서 최초의 시도는 프랑스와 오스트리아에서 이루어졌으나, 1851년 런던 국제 박람회에서 프랑스인 바르텔레미 티모니에가 앞서 개발했던, 거의 동일한 모델이 며칠 늦게 전시되는 바람에 싱어가 심사위원상을 수상했다. 이로써 그는 경제적 성공까지 거머쥐었다. 싱어는 각 가정의 경제 사정을 고려하여 할부 납입금 서비스를 제공함으로써 판매를 증진시킨 최초의 사업가다.

레밍턴 모델 1번, 최초의 기계식 타자기, 1876.

카를 마르크스는 《자본론》을 저술하여 프롤레타리아의 불행을 야기한 새로운 생산 구조와 사회 구조를 분석했다.

그러나 세기말에는 시민 계급과 진보적인 제조업자들 사이에서도 노동자의 열악한 생활 조건과 증가하는 환경 오염, 그리고 대량 생산되어 질이 떨어지는 조악한 생활용품과 주거용품 등 산업화의 부정적 결과들에 맞서 싸워 극복하고자 하는 개혁 운동이 자라났다. 특히 영국의 미술공예운동, 아르누보의 대표자들, 빈 공방, 그리고 독일공작연맹등이 앞장섰다.

기계화와 자동화

산업화와 함께 진행되었던 기계화와 자동화는 생산 방식뿐만 아니라 제품 그 자체까지도 포괄했다. 19세기는 엔지니어의 시대라고 할 만큼 그들의 활발한 발명은 그칠 줄을 몰랐다.

19세기 중반부터는 미국이 이 분야의 선두를 차지했다. 1874년에는 뉴욕에서 최초의 도시 전철이 운행되었고, 에디슨은 1875년경에 탄소선으로 만든 백열전구와 확성기를 발명했으며, 싱어는 이미 1851년부터 가정용 재봉틀을 생산했고, 벨은 1876년 필라델피아 국제 박람회에서 전화기를 선보였다. 같은 해에 미국인 발명가 레밍턴은 기계식 타자기를 생산하기도 했다. 이밖에 살인도 기계화되었는데, 1835년 콜트는 연발 자동 권총의 특허를 받았다.

풀맨식 차량

기차 역시 기계화되었을 뿐만 아니라 인테리어도 화려해졌다. 실업가 풀맨은 미국의 장거리 노선에 그 유명한 풀맨식 차량들을 도입했는데, 한정된 공간을 잘 이용한 침대차와 식당차, 그리고 통관

차량 등에서는 기계적으로 조절할 수 있는 인테리어 용품들
이 최고의 안락함을 제공해 주었다.

특허 가구

유럽에서도 이미 일찍부터 미용실과 개인 병원, 그리고 사무
실 등에서 다양한 형태의 회전 의자와 조절이 가능한 안락의
자를 비롯해 여러 가지 특허 가구들을 사용했다. 산업화의
메카인 영국에서도 공간 절약형 접이식 가구들이 선박의 인테리어
용으로 널리 알려져 있었다. 1851년 런던 국제 박람회에서도 기계
식 특허 가구들을 선보였으나, 빅토리아 시대가 번성하자 오히려

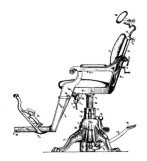

미국의 치과용 의자, 1879.
이미 유압으로 높이 조절이
가능했다.

> "1850년에서 90년까지 40년 동안에 미국에서는 일상생활의 그 어떠한 활동
> 도 단순히 받아들이지 않았다. 고삐 풀린 발명의 충동은 모든 것을 새롭게 바
> 꾸어 놓았고, 따라서 기존의 모든 것들과 함께 가구 역시 다시 디자인되었다.
> 여기에는 기존의 시각과 전혀 다른 시각으로 바라보는, 감정적으로 거리낌 없
> 는 용기가 필요했다. 이는 시대를 막론하고 그 나라의 힘을 이룬다."
> −지그프리트 기디온, 《자동화의 지배》, 1948

역사주의 스타일의 화려한 가구들을 선호했기 때문에 상대적으
로 그다지 주목받지는 못했다.

　미국은 산업적인 대량 생산이 가장 지속적으로 발전한 나라
였다. 이미 19세기 중반에 최초의 자동 컨베이어 벨트를 도입했
는데, 신시내티와 시카고의 대형 도살장에 선을 보인 이후, 신생
재봉틀 산업에, 그리고 마침내는 자동차 생산에 도입했다. 새로
운 물건들과 기계들, 그리고 특허 가구들은 실용적이고 기계적인
형태를 갖고 있었을 뿐 예술적인 장식은 전혀 없었다. 이는 폭넓
은 대중의 수요를 충족시키기 위해 계획되었으며, 포드의 '모델
T'처럼 시장 경쟁이 거의 없었다. 그러다 보니 초기 단계에서는
미적인 이미지가 조금도 중요하지 않았다. 하지만 부유층을 겨냥

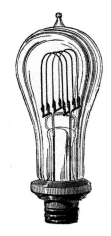

1875−76년에 미국인 토머스
앨버 에디슨(1847−1931)은
축음기와 확성기, 백열 전구를
발명했으며, 영국에는 1878년에
이미 최초의 전기 가로등이
설치되었다.

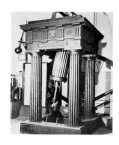

고전주의적인 신전 형태의 고압 증기 기관, 1840. 이미 산업화 초기부터 현대적 기계들은 역사주의적인 무대 뒤편에 숨겨져 있었다. 당시의 기계들은 여전히 미술품으로서 신화적으로 다루어졌다.

수세식 변기 〈나우틸루스〉. 과도한 장식들 외에도 고전주의적인 상징과 신화적 암시가 현대적인 산업 생산물을 정당화시키는 데 즐겨 이용되었고, 이러한 경향은 계속 확산되었다.

한 가구는 사정이 달랐다. 여기에서는 보수적인 취향이 우세했고, 역사주의적 형태들을 유럽적인 세련미의 상징으로 여겨 무척 선호했다.

창업 시대와 역사주의

1870년에서 85년에 이르는 최초의 경제 공황에도 불구하고 산업적 생산 방식은 산업화 이후 몰아친 두 번째 물결에 휩쓸려 유럽 대륙에 급속히 확산되었다. 또한 급성장하는 도시들마다 저렴한 대량 생산 제품을 원했기 때문에 산업적 생산 방식은 더욱더 무리하게 강행되어야 했다. 독일에서는 특히 프랑스-프로이센 전쟁 결과 프랑스에 거액을 배상해야 했으므로 1873년경까지 무수히 많은 신흥 공장과 기업들이 생겨났다. 그래서 이 시기를 일반적으로 '창업 시대'라고 일컫는다. 기술의 진보는 19세기에 새로운 생산 방식과 새로운 기능을 갖춘 물건들과 기계들을 만들어냈으나, 당시까지만 해도 산업 제품의 새로운 미학은 존재하지 않았다. 새로운 기계들은 형태적으로나 기능적으로 전통이 부재했기 때문에 디자인에서는 대부분 불확실성이 난무했다. 심지어 19세기 중반부터는 역사주의 스타일로 되돌아가기에 이르렀다. 낭만주의는 이미 중세 시대로 완전히 되돌아가 버렸다. 어느덧 미술과 건축, 그리고 공예에서는 낭만주의, 고딕, 르네상스, 바로크 등의 요소들이 제멋대로 뒤섞였고, 새로운 기계를 감싸는 철판 케이스는 과도하게 치장되었다. 가구 역시 신고전주의나 네오바로크 형태로 세공된 장식으로 꾸며졌다. 이제 사람들은 전통적인 형태들과 수공업적인 생산을 모방하기에 이르렀다.

과시적 스타일

19세기 후반의 발전 과정에서 자본주의적 시장 경쟁을 통해
부를 축적한 새로운 기업가 세대들이 등장하면서 과시적 스
타일을 요구하기 시작했다. 그들은 부와 명예를 사회적으로
인정받을 수 있는 유일한 척도로 보았고, 따라서 자신들의
지위를 분명하게 드러내고 싶어했다. 그들은 비더마이어의
간결한 형태들을 빨리 내버리고, 과장되고 장식이 많은 역
사주의의 과시적 스타일로 대체했으며, 점차적으로는 동양

탁상용 전화기, 1888.
역사주의적인 케이스 안에 들어
있는 현대 기술.

(일반적으로 유럽의 근동 지역, 즉 이슬람 문화권 지역을 일컬음—
옮긴이)의 장식 문양들까지 끌어들였다. 시민 의식 역시 귀족과
다르지 않았으며, 심지어는 봉건적인 생활 양식과 주거 양식까지
모방했다. 경제적인 부는 매우 직접적으로 장식과 문양의 화려함
으로 표출되었다. 상류층 시민 계급의 저택들은 저마다 부를 한껏
과시하도록 지나치게 치장했고 창문마다 두툼한 커튼을 달았다.
이들은 어두운 색조의 이국적 목재 가구들을 선호했는데, 너무도
육중하고 거대하여 한번 자리를 잡아 놓으면 웬만해선 움직일 수
조차 없었다. 이와 더불어 미술품들은 부와 교양을 과시하는 장식
품으로 우선 순위를 차지했다. 얼마 지나지 않아 이러한 과
시적 스타일은 하류층에게까지 퍼져 나갔다. 다양한 시대 양
식들의 견본마다 함부로 복제되어 곳곳에 나뒹굴었고, 수공
업과 산업에서는 값싸고 조악한 대량 생산품을 만들어 냈다.

영국의 화장실 설비 회사의
카탈로그에 등장한 모델
〈아테나〉 시리즈는 호화로운
세면대와 전기 조명이 달리고
역사주의 양식으로 장식된
현대적 욕실 설비였다.

빅토리아 시대

영국에서도 역사주의 스타일이 지배적이었다. 빅토리아 시대(빅
토리아 여왕이 통치한 시대, 1837-1901년 —옮긴이)는 경제적
번영의 시기인 만큼 사람들은 기술적 진보와 아울러 대영 제국의
권력과 확장에 충분한 만족감과 자부심을 나타냈다. 기술적인 형

1890년경 부유한 시민 계층의 거실.

태란 원래부터 세련되지 못한 것으로 여겼고, 그래서 산업적으로 생산한 물건은 그것을 은폐시켜 주는 장식들 뒤로 사라져야 한다고 생각했다. 이러한 역사주의는 과장되고 '솔직하지 못한' 형태 언어로 인해, 또한 사용하기에 부적절한 저급한 품질과 내구성의 결여로 말미암아 곧이어 유럽에서 일어난 개혁 운동의 표적이 되었다.

국제 박람회와 국제적 경쟁

기술과 산업 발전의 이정표로서의 국제 박람회

1851
런던, 제1회 국제 박람회, 수정궁

1854
뮌헨, 최초로 곡선형 나무를 이용해 만든 토네트 의자 발표

1873
빈, 세계 경제 공황이 창업 시대를 종결지음

1876
필라델피아, 재봉틀, 셰이커 가구 소개

1884
시카고

1889년
파리, 에펠 탑, 2,800만 명의 관람객 동원, 자동차 박람회

1897
브뤼셀

1900
파리, 최초의 에스컬레이터 소개

1904
세인트루이스, 제3회 올림픽과 공동 개최

기계화와 자동화의 시대인 19세기 후반은 대형 국제 박람회의 시대이기도 했다. 국제 무역의 성장은 1851년부터 국제 박람회를 통해 전 세계적인 시장을 만들어 냈고, 선진 경제 국가들의 산업 제품들이 경합을 벌이는 각축장이 되었다. 이 박람회들은 자본주의 경제의 경쟁 무대였을 뿐 아니라 자기 국력을 과시하는 장이기도 했다. 국제 박람회들은 산업 발전의 이정표가 되었으나, 디자인 문제에서는 패배감과 무력함을 여실히 드러냈다. 또한 국제 박람회는 참가국들이 내놓는 산업 제품들의 경쟁력을 평가하는 자리이기도 했다. 거기에서 역사주의는 점차 국제적인 경쟁에서 미적 장애물로 인식되었다. 그래서 젬퍼 같은 사람은 이미 1851년 런던에서 열린 제1회 국제 박람회를 "지리멸렬한 형태의 혼합이나 유치한 장난"이라고 비판하기도 했다. 이러한 비난은 그 혼자만의 의견이 아니었다. 국제적으로 열린 박람회의 성격으로는 최초로 세계 각국의 새로운 재료들과 기술 제품들을 선보이고 산업 시대의 표상이 되어야 했던 런던 박람회는 여러 가지 과도한 장식과 문양, 그리고 역사주의적 스타일들의 도용으로 이목을 끌었고, 따라서 모든 면에서 비난을 받았다. 심지어는 《런던 타임스》조차도 "좋은 취향에 대한

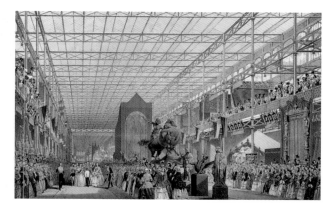

1851년 런던에서 개최된 제1회 국제 박람회에서 조지프 팩스턴(1802-65)의 수정궁은 쇠와 유리를 이용한 새로운 건축 방식을 이미 기정사실화했다. 내부와 외부의 전통적인 구분은 거의 폐지되었고, 이제 미학은 엔지니어링 기술과 새로운 재료에 의해 결정되었다.

죄악"이라고 평가했다.

독일의 자체적인 평가 역시 런던 국제 박람회에서나 뒤따라 이어진 국제 박람회들에서나 모두 비판적이었다. "1876년 필라델 피아 국제 박람회의 독일 공식 통신원이었던 뢸로는 '싼 게 비지 떡이다'는 격언을 들어 독일의 '가장 쓰라린 패배'를 보도했다 (게르트 젤레, 1987)."

프랑스의 엔지니어 알렉상드르 귀스타브 에펠(1832-1923)의 에펠 탑은 1889년 국제 박람회를 위해 파리에 설치했다. 에펠 탑은 300미터의 높이를 자랑하는, 산업과 기술 발전의 위풍당당한 상징물이었다.

미하엘 토네트
(1796-1871)

거의 모든 제품들이 수공업 형태로 만들어지고 가구 제조업자들도 수공업적이고 역사주의적인 가구 형태를 새로운 선반과 목공 기계를 사용하여 모방하고자 했던 시기에, 미하엘 토네트는 가구 제작에 새로운 생산 기술을 도입하는 데 성공했다. 실제로 이 새로운 생산 기술 덕분에 새롭고도 단순한 형태가 개발되었다. 그는 가구의 산업적인 생산 방식을 숨기지 않고, 오히려 그것을 디자인의 원칙으로 삼아 너도밤나무 봉재(봉모양의 목재)를 증기로 쪄서 활처럼 구부러진 형태로 휘는 방법을 개발했다.

창업 시대의 육중한 가구들과는 대조적으로 토네트의 가구들은 간결하고 저렴하며 합목적적이었다. 가구들은 (조립하지 않고) 분해된 상태로 운송할 수 있었는데, 이것이 그의 성공 요인이기도 했다.

토네트는 수공업적인 정교함을 새로운 산업적 가능성에 접목시킨 라인 강 지역 출신의 수공업자이자 발명가이고 기업가였다. 1830년경 그는 가구의 부품들을 둥글게 구부리는 실험을 시작했다. 그 과정에서 여러 층으로 접착하여 만든 베니어 합판을 사용했다. 그가 이러한 기술로 만든 의자와 안락의자들은 이미 조합이 가능한 개별 부품들로 이루어져 있었고, 이런 방식으로 산업적 대량 생산을 실현했다. 그러나 스타일은 아직 비더마이어에서 자유롭지 못했다. 그럼에도 불구하고 이 의자들은 토네트가 메테르니히의 권유로 빈까지 가서 칼 라이스틀러 사를 대신하여 오스트리아 왕실의 위탁을 받음으로써 세간의 주목을 받았다.

1849년 미하엘 토네트는 다섯 아들들과 함께 빈에서 곡선형 목재 가구를 생산하는 개인 회사를 설립했고, 곧이어 카페와 공공건물 등에 필요한 가구들을 주문받았다. 그의 회사는 날로 성장하여, 1853년에는 직원이 42명이나 되

토네트 의자 모델 14번(1859). 곡선형 목재 의자의 진수이자 현대적인 대량 생산 가구의 프로토타입. 지금까지 이 의자는 1억 개 이상 판매되었다. 르 코르뷔지에는 이 의자에 대해 "이보다 더 우아하고 뛰어난 개념을 가진 건 없었으며, 제작과 사용 적합성에서도 이보다 더 완벽한 것은 없었다"고 피력하면서 경탄을 금치 못했다.

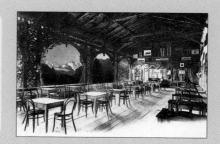

토네트 의자 모델 14번으로 꾸며진 인터라켄의 찻집, 1908년경. 빈의 카페 의자로도 널리 알려진 가볍고 합목적적인 토네트 의자들은 산업적인 생산과 저렴한 가격 때문에 사무실이나 극장, 또는 카페 등 대량의 좌석 설비에 가장 적합했다.

었다. 그러는 동안에 회사를 물려받은 토네트의 아들 형제는 증기 기관을 이용하여 생산하기 시작했다. 1856년 토네트 형제는 마침내 산림이 무성한 모라비아 지방(지금의 체코슬로바키아—옮긴이)의 코리찬에 첫번째 공장을 건립했다.

공장 건립은 계속되었는데, 1862년에는 런던에 처음으로 해외 지사를 설립했다. 토네트의 회사가 국제 박람회와 세계 시장에서 성공을 거두자 곧이어 그의 방법을 모방하는 경쟁 회사들이 나오기 시작했다. 1899년에는 헤센 주의 프랑켄베르크에 공장을 설립했는데, 지금은 그 건물이 본사가 되었다. 1900년이 되자 토네트는 6,000명의 노동자

를 고용하여 증기 기관 20대로 매일 4,000개의 가구들을 생산하는 회사로 성장했다.

그 후로 십수 년이 지나는 동안 곡선형 목재 가구 외에도 빈 건축가들의 디자인들과 1920년대와 30년대의 스틸 파이프 가구들이 주류를 이루었다. 토네트 형제의 가구 회사 역시 다른 가족 기업들처럼 주식 회사 전환, 경쟁사 합병, 1945년의 서유럽 생산 시설 파괴, 동유럽 공장들의 국유화 등 경제적인 변화 과정을 겪었다. 지금도 오랜 전통을 가진 토네트 가구들은 국제적인 전시회를 통해 널리 알려졌고 인기 있는 수집품이 되었다. 물론 신상품은 여전히 생산되고 있다.

곡선형 목재 제작 방식

너도밤나무를 재단한 나무봉을 증기실에서 100도 이상의 온도와 압력을 가해 가공한다. 그리고 나서 유연해진 나무봉을 구부러진 형태의 거푸집에 넣고 손으로 구부린다. 목재의 바깥 면에 균열이 생기는 것을 방지하기 위해 나무봉의 볼록한 면에 얇은 철심을 넣어 고정시키는데, 이것은 부품들을 구부릴 때 나무가 파열점 이상으로 당겨지는 것을 막는다. 곡선형으로 구부러진 가구 부품들을 건조실에서 70도의 온도로 약 20시간 동안 건조한 후에야 비로소 곡선형 거푸집에서 꺼내 대패질하고 착색한 다음 연마한다.

개혁 운동

19세기 후반기에 이르러 기술은 승리의 개가를 올렸고, 1873년 경제 공황으로 침체의 늪에 빠졌던 산업과 경제는 점차 빠르게 성장했다. 그러나 산업화는 매우 급속하게 새로운 프롤레타리아 계급

윌리엄 모리스(1834-96)의 카펫 문양. 뒤이은 대부분의 개혁 운동과 마찬가지로, 산업과 대도시, 그리고 대량 생산과 역사주의에 대한 대답으로서 그는 자연과 수공업으로의 회귀를 주장했다.

을 낳으며, 그들에게 심각한 사회적 폐해를 초래했다. 그 후 얼마 지나지 않아 시민 계급의 지식인들은 국제 박람회에서 국제 간의 상호 비교로 가시화된 그 사회적 폐해가 미적이고 경제적인 문제들과 관련된 것으로 파악하기에 이르렀다. 대량 생산은 이미 현대적인 일상용품들과 가구들을 각 가정에 전달해 주었지만, 제품들마다 값싸게 역사주의적으로 포장하거나 저급하게 국수주의적으로 만들어진 상징과 문양, 그리고 장식 등으로 뒤덮여 있었다. 이러한 대량 제품들은 대부분 품질 불량에다 비실용적이고 균형이 맞지 않았다. 또한 가구들은 도시 서민들의 비좁은 주거 환경에 전혀 어울리지 않았다.

개혁에 대한 외침은 각계각층에서 쏟아져 나왔다. 사회주의자들과 노동조합 운동 지지자들은 생활 환경의 개선과 노동자를 위한 단순하고 저렴하며 진솔한 생활용품을 요구했다. 교양 있는 시민 계층에서는 사회적 문제 외에도, 특히 절충적 형태들이 미적으로 경멸할 만하다고 인식했다. 이 형태들은 온갖 스타일을 과도하게 혼합한 것이었고, 현대적이고 산업적인 생산 방식에 부적합했다. 경제와 무역 대표자들은 이 제품들이 세계 시장에서 경쟁력을 갖지 못하는 걸 한탄했다. 마침내 영국을 시작으로 독일에서도 이러한 폐해를 극복하고 공예의 개혁을 열망하는 운동이 자라나기 시작했다. 대부분은 산업화의 부정적 결과들과 역사주의에 대항하는 투쟁이라는 공통된 목표를 갖고 있었으나, 주로 정치적이고 미학적이며 경제적인 노선

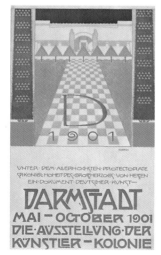

페터 베렌스, 아르누보 테이블 스탠드, 1902. 아르누보는 20세기를 앞둔 시기에 일어난 가장 중요한 개혁 운동이었고, 영국의 선례를 따라 역사주의적인 장식 문양을 유기적인 형태로 대체했다.

요제프 마리아 올브리히, 다름슈타트 예술가 주택 단지의 포스터, 1901. 다름슈타트는 독일 유겐트슈틸의 중심지였다. 이곳과 마찬가지로 개혁 운동의 선두 주자들은 대부분 예술가 주택 단지에서 살거나 공동 공방을 운영했다.

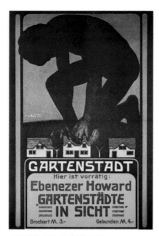

GARTENSTADT
Hier ist vorrätig:
Ebenezer Howard
GARTENSTÄDTE
IN SICHT
Brochiert M. 3.-　　Gebunden M. 4.-

에베네처 하워드의 《전원 도시 구상》 독일어판 광고 포스터.

"나는 현대 문명의 발전이 삶의 모든 아름다움을 파괴하고 말 것이라는 위험에 대해 이야기하고 있다."
– 윌리엄 모리스

에 따라 다양한 집단들 간의 시각이 서로 달랐으며, 각 분야별 개혁 운동의 내부에서도 격렬한 논란이 일었다.

가구와 생활용품 디자인의 개혁은 주로 도시 사람들의 주거 환경과 생활 환경, 작업 환경을 개선하려고 하는 좀더 포괄적이고 광범위한 운동의 구성 요소였다. 그리고 노동자를 위한 가구가 디자인의 새로운 과제로 등장했다. 이에 따라 1860년경에 이미 영국의 진보적 기업가들은 세계 최초의 노동자 주택 단지를 건설하기에 이르렀다. 1898년에 영국인 하워드는 일명 '전원 도시'를 위한 최초의 설계도를 디자인했다. '전원 도시'란 넓은 녹지와 정원이 딸린 작은 단독 주택들로 기존의 임대 수용 시설을 대신하는 집단 주택 단지를 말한다. 이러한 노동자 주택 단지는 유럽 대륙에서의 유사한 개혁 운동의 귀감이 되었다. 크룹 사는 1891년에 노동자 주택 단지를 건설하기 시작하여, 1909년에는 드레스덴의 헬러라우에 독일 최초의 전원 도시를 만들었다. 1900년, 즉 20세기로의 전환기를 전후하여 각양각색의 개혁 운동들이 무수히 전개되었는데, 예를 들자면 노동자 운동, 전원 도시 운동, 보건 개혁 운동, 자연 보호 운동, 향토 천연 기념물 보호 운동, 토지 개혁 운동, 주택 개혁 운동, 교육 개혁 운동 등이 있었다.

미술 공예 분야와 사회 분야의 개혁 운동들은 사람들이 이제야 서서히 산업적인 생산, 형태, 기능, 사용 등의 관계를 의식적으로 깨닫고 변화했다는 점에서 디자인사의 출발을 의미한다고 할 수 있다.

라파엘 전파 협회 : 1848년 단테 가브리엘 로제티 등에 의해 결성된 라파엘 전파 협회는 영국의 미술을 개혁하고자 하는 미술가들의 연합회였다. 그들은 자연과 명확하고 단순한 구성에 대한 미술가들의 재성찰을 촉구했다. 그들은 중세의 테마들을 지지했는데, 라파엘로 이전 시대인 15세기 이탈리아 화가들을 이상적인 모델로 삼았다. 라파엘 전파는 윌리엄 모리스나 그 후의 아르누보에 중요한 자극제가 되었다.

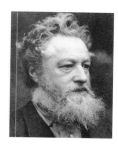

윌리엄 모리스(1834-96)는
1853년에서 55년까지
옥스퍼드에서 공부했고,
미술공예운동의 아버지라고 불릴
만큼 미술 공예 개혁가들 중에서
가장 중요한 사람이 되었다.

윌리엄 모리스

역사주의의 딜레마가 런던 국제 박람회로 만천하에 명백히 드러나자, 영국에서 가장 먼저 반응을 보이기 시작했다. 국제 박람회 공동 창시자인 콜과 당시 몇 년 동안 영국에 머물고 있었던 젬퍼 외에 존스 또한 1856년 그의 저서 《장식의 문법》에서 장식의 문제들을 다루었다.

가장 중요하고 커다란 영향력을 끼친 사람은 미술가이자 시인이고 사회 비평가였던 윌리엄 모리스였다. 그는 콜이나 존스와 달리 산업적인 대량 생산을 맹렬하게 반대했다. 환경 오염, 소외된 노동, 조악한 대량 생산 제품 등 산업화의 결과들을 '타락한 자본주의의 졸작으로, 그리고 인간의 적으로' 보았던 것이다. 그는 사회주의를 신봉했지만 혁명가는 아니었다. 그는 미적인 폐해들과 사회적인 폐해들이 밀접하게 연관되어 있음을 비판하며 그 해결책으로 미술 공예 개혁 운동을 추진했다. 이는 미술과 공예가 밀접하게 결합된 상태에서 미술가들이 쓸모 있고 아름다운 생활용품들을 만들어 냈던 중세를 재성찰하는 것이었다. 그래서 모리스는 미적으로 수준 높은 생활용품들을 수공업적으로 생산하자고 주장했다. 그러면서 역사주의의 조악한 장식에다 자연에서 나온 장식과 재료, 그리고 명료하게 정리된 형태들을 대립시켰다. 그래서 사람들이 그를 최초의 참여적 환경 보호 운동가라고 이야기하는 것은 결코 놀랄 일이 아니다.

모리스는 옥스퍼드 대학에서 신학을 전공했으나, 곧 회화로 진로를 바꾸었고, 번-존스를 비롯한 화가와

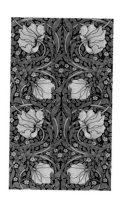

직물의 문양, 윌리엄 모리스의
디자인, 1876. 천연 염료를
사용하여 손으로 인쇄한 면직물.

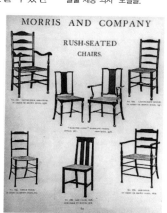

모리스 주식회사 카탈로그의
'골풀 세공 의자' 모델들.

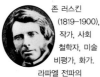

존 러스킨
(1819~1900),
작가, 사회
철학자, 미술
비평가, 화가.
　　라파엘 전파의
회원이었던 러스킨은 저술
활동을 통해서 1850년부터
영국인의 취향에 결정적인
영향을 끼쳤으며, 미적 개혁을
통해 사회적 문제를 해결하고
공예를 쇄신하고자 힘썼다.

시인들, 그리고 건축과 학생들과 함께 라파엘 전파에 고취된 미술
가 길드를 결성했다. 또한 시중에 있는 빅토리아 스타일의 가구가
불만족스러워서 동료들과 함께 직접 집을 짓고 '레드 하우스' 라고
이름 붙였는데, 이 일은 그가 실제적인 디자인 능력을 키우는 계기
가 되었다. 이 건축 작업으로부터 1861년 모리스 주식회사가 탄생
했던 것이다. 이 회사는 수공업적으로 제작한 견고한 가구, 천연 염

필립 웨브가 1859년에 윌리엄
모리스를 위해 켄트에 건설한
레드 하우스. 오랜 시골 별장의
전형을 따랐고, 깊숙하게 아래로
내려온 기와 지붕과 고딕식
창문들은 중세의 인상을 주지만,
그 기능적인 구조는 매우
현대적이었다.

료로 물들인 직물, 손으로 짠 카펫, 그림을 그려 넣은 타일과 유리
창 등을 생산했다. 모리스는 자신의 미술 세계와 사회 개혁적 사상
들을 출판하여 전파시켰는데, 그의 출간물들은 훗날 다른 시인들의
작품들과 함께 1890년에 그가 설립한 '켐스콧 출판사' 에서 애호가
를 위한 소장용 양장본으로 발행되었다.

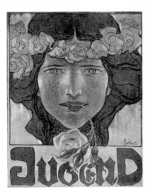

잡지 《유겐트》의 표지, 뮌헨,
1896. 독일에서 새로운 양식의
명칭인 유겐트슈틸은 이
잡지에서 비롯되었다.

미술공예운동

모리스는 미술 비평가이자 철학자인 러스킨과 화가이며
일러스트레이터였던 크레인과 절친하게 지냈다. 그들의
이론과 공동 작업의 실제적인 예들은 수많은 미술가 길
드의 본보기가 되었는데, 그 중에는 1888년에 결성되어
미술공예운동을 일으켰던 '미술 공예 전시 협회' 도 있

었다.

미술공예운동은 역사주의 거부, 수공예의 재성찰, 사람들이 창작 과정에서 미술에 기대하는 커다란 의미, 단순하고 유기적인 자연의 형태 선호 등을 통해 아르누보과 독일공작연맹, 그리고 바우하우스에 근본적인 영향을 끼쳤다.

아르누보, 국제적 운동

유럽 대륙에서도 20세기를 전후하여 역사주의를 거부하고 자연을 본보기로 삼아 좀더 단순하고 구조적으로 적합한 형태들을 추구하는 개혁 운동들이 일어났다.

유겐트슈틸, 또는 아르누보라고 부르는 개혁 운동은 1895년부터 제1차 세계 대전에 이르는 기간 동안 국제적인 운동으로 전개되면서 다양한 명칭으로 불렸다. 영국에서는 '데코러티브 스타일(장식 양식 — 옮긴이)'이라고 불렀고, 벨기에와 프랑스에서는 파리의 인테리어 상점 이름을 따서 '아르누보(신미술 — 옮긴이)'라고 했으며, 독일에서는 《유겐트(청년 — 옮긴이)》라는 잡지 이름을 따라 '유겐트슈틸(청년 양식 — 옮긴이)'이라고 불렀다. 이탈리아에서는 영국의 인테리어 백화점 '리버티'의 이름을 따서 '스틸로 리베르티(리버티 양식—옮긴이)'라고 했으며, 오스트리아에서는 '제체시온슈틸(분리 양식 — 옮긴이)'이라고 불렀다. 새로운 사고를 디자인에 접목시켰던 그룹들(분리파), 상점들, 작업장

아서 맥머도(1851-1942), 잡지 《굴뚝새 도시의 교회》의 표지, 1883, 목판화. 건축가이자 그래픽 디자이너였던 맥머도는 모리스의 추종자였고, 최초의 아르누보 미술가였다.

페터 베렌스, 〈입맞춤〉, 1898, 다색 목판화. 머리카락은 물결치는 문양이 되고, 거기서 더 나아가 두 사람의 내면적 융합을 상징하고 있다.

"이 장식 기술은 그것과 결합된 사물들에서부터 형성되며, 사물의 목표나 발생 방식을 암시해 준다. 장식 문양은 하나의 생체 기관과도 같아서 단지 부착되는 어떠한 것이기를 거부한다."
– 앙리 반 데 벨데, 1901

화가이자 건축가이고 미술 비평가였던 앙리 반 데 벨데(1863~1957)는 안트베르펜에서 회화를 전공했고, 1889년에는 브뤼셀의 미술가 그룹 '레 뱅'의 회원이 되었다. 1901년에는 바이마르 왕실의 미술 자문가로 활동했고, 1906년부터 14년까지 거기에서 미술 공예 교육 기관의 관장을 역임했으며, 1907년에는 독일공작연맹의 공동 창립자가 되었다. 1917년에 스위스로 이주했고, 1921년부터 47년까지는 네덜란드와 벨기에에서 살았다. 그 후에는 다시 스위스에서 여생을 마쳤다. 벨기에와 네덜란드, 독일에서의 활동과 이론적 영향으로 볼 때, 반 데 벨데는 국제적인 아르누보의 핵심 인물이었다.

앙리 반 데 벨데, 하바나 회사의 담배 가게, 베를린, 1899. 건물, 선반, 좌식 가구, 벽화 등은 유기적으로 섞여서 넘나들며 공간을 종합예술로 만든다. 벽화는 짙은 연기를 양식화하여 재현하고 있다.

들, 잡지들이 생겨났는데, 그 운동의 본고장이었던 도시들은 아르누보의 유명한 중심지가 되었다.

아르누보는 20세기를 앞두고 시작되었으나, 그 뿌리는 이미 1880년대에 두고 있었다. 새로운 형태들에 대한 최초의 선례들은 영국의 인쇄물 디자인과 책 디자인에서 발견할 수 있다. 미술공예 운동에서 계승된 자연으로의 전환은 생동감 있게 유기적으로 움직이는 선과 양식화된 식물 형태, 꽃줄기와 덩굴 등으로 나타났는데, 이것들을 장식 문양으로 사용했다. 특히 그 상징성을 응용하기에 적합했던 백합이나 연꽃 같은 식물들을 선호했다. 그 형태들이 비대칭적이었으며 자연적으로 자란 느낌을 주었던 것이다.

아르누보의 또 다른 모습은 기하학적인 형태들에서 영감을 받았는데, 이는 일본의 미술에서 유래한 것으로 특히 영국에서 매우 선호되었다.

아르누보의 선두 주자들은 순수 미술과 응용 미술의 경계를 극복하려고 노력했고, 그 결과 새로운 문양들이 건축과 가구 제작, 그리고 디자인의 모든 영역에 빠르게 전파되었다. 미술가들 역시 장신구, 카펫, 직물, 가구, 식기 등을 디자인했다. 아르누보는 산업

적 대량 생산 상품에 대항하여 모든 생활 영역 전반에 걸친 광범위한 예술적 디자인이라는 목표 아래 온 힘을 다했던 것이다. 덕분에 공간은 종합예술로서 간주되었고, 장식은 연결 고리로 사용되었다. 물론 장식은 역사주의처럼 임의적으로 조악하게 집어넣는 것이 아니라, 사물의 구조나 기능과 '유기적으로' 생성되었다.

벨기에

브뤼셀은 이미 일찍부터 진보적인 미술가들과 디자이너들의 중심지였다. 미술가 그룹 '레 뱅'과 '자유 미학'은 1880년대에 이미 로댕, 비어즐리, 르동 같은 미술가들의 작품을 전시했다. 물론

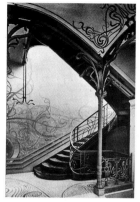

빅토르 오르타, '타셀' 저택의 계단, 브뤼셀, 1893.

윌리엄 모리스의 직물과 카펫 등도 빠뜨리지 않았다. 아르누보의 두 거장이라 할 수 있는 건축가 반 데 벨데와 오르타 역시 이 부류에 속했다.

　브뤼셀에서는 아르누보의 장식 기술 또한 일찍부터 3차원적으로 전용되었다. 오르타는 처음이자 가장 중요한 의미를 갖는 아르누보 건축의 선례를 선보였다. 그는 런던의 수정궁(1851년)과 파리의 에펠 탑으로 유명해진 강철 빔과 유리를 사용했고, 아르누보의 식물 문양들을 표면 장식으로, 더불어 구조적인 요소로 집어넣었다. 그의 주요 작품으로는 〈민중의 집〉(1896-99), 〈타셀 저택〉(1893), 〈솔베 저택〉(1894), 〈반 에트벨데〉(1897-1900) 등이 있다. 오르타는 현대적 건축 재료를 사용하여 기둥 없는 구조를 만들어 냄으로써 크고 밝은 공간을 창조해 낼 수 있었다. 그는 임의적으로 주형이 가능한 철기둥을 식물들처럼 바

> **아르누보의 잡지들**
> **(창간 연도)**
> 《더 스튜디오》, 런던 (1893)
> 《판》, 베를린(1895)
> 《유겐트》, 뮌헨(1896)
> 《짐플리치시무스》, 뮌헨 (1896)
> 《레뷰 블랑쉬》, 파리(1891)
> 《페르 자크룸》, 빈(1898)
>
> **아르누보의 중심지**
> 국제적 : 파리, 브뤼셀, 낭시, 빈, 바르셀로나, 글래스고
> 독일 내 : 뮌헨, 드레스덴, 바이마르, 하겐

앙리 반 데 벨데, 안락의자, 브뤼셀, 1898.

에밀 갈레(1846-1904),
프랑스의 유리 공예가이자
도예가, '낭시파' 설립자.
갈레는 낭시와 바이마르에서
철학과 식물학을 전공했다.
1886년에는 가구 공장을
설립했으며, 1900년의 파리
국제 박람회에서 대성공을
거두었다.

에밀 갈레, 콜히쿰(약용 식물의
일종—옮긴이) 장식의 유리
화병, 1900년경.

엑토르 기마르(1867-1942),
프랑스의 건축가이자 가구
디자이너. 파리 국립 장식 미술
학교에서 공부했으며, 영국의
네오고딕 양식과 오르타의
건축에서 영향을 받았다.
1900년경에 많은 위탁을
받았고, 1903년에 제네랄 뒤
메트로폴리탱 회사의 제품을
디자인하면서 명성을 얻었다.
제1차 세계 대전과 아르누보가
끝난 후에 표준화된 건축
부품들을 사용하는 현대 건축과
노동자 주택 건설로 방향을
돌렸다. 그리고 1938년부터는
뉴욕에서 여생을 보냈다.

닥에서 자라나게 했는데, 이 기둥들은 가구, 벽화들과 함께 역동적
인 종합예술을 창조했다. 여기에서 장식과 투명하게 만들어진 구조
가 가시적으로 서로 융화되었고, 이로써 건물 자체가 하나의 장식이
되었다.

화가이자 건축가였던 앙리 반 데 벨데는 이론
가이자 가구 디자이너로서 오르타보다 어리지만
더욱 큰 명성을 떨쳤다. 앙리 반 데 벨데 역시 디
자인의 미술적 요소를 주장했고, 종합예술로서의
공간을 추구했다. 그러면서도 유기적 장식을 기능
적 사고와 훨씬 더 강하게 연관지었다. 하지만 무
수히 많은 출판물과 강연을 통해 확산시킨 그의 이
론적 주장들과 그가 완성한 디자인들이 극명한 모순
을 드러냈다. 1904년경이 되어서야 비로소 그의 스타
일이 실제적으로 좀더 즉물적으로 변했는데, 특
히 하게너 사와 미술 후원자 오스트하우스를 위
한 1908년의 '호엔호프' 저택 인테리어에서 이를
발견할 수 있다.

그 외에도 반 데 벨데는 역사주의 미술가들의 자유 방임을 반
대했으나, 대부분의 아르누보 미술가들과 마찬가지로 수공업 지
지자로서 개혁을 단지 산업에 대항하기 위한 것으로 인식했다. 그
래서 그의 가구들은 상당히 높은 수준의 미술적 요구들에 부응한
고가품이었다. 독일공작연맹 활동에서 이러한 모순을 분명히 드
러냈다.

프랑스

프랑스 아르누보의 중심지는 파리와 낭시였는데, 특히 자그마한
소도시 낭시는 아르누보에서 매우 커다란 의미를 갖는다.

낭시

낭시에서는 유명한 유리 공예가 갈레와 돔이 활동했다. 갈레가
설립한 '낭시파'는 화려한 식물들과 아르누보의 상징적 경향을
가장 잘 드러내 주는 본보기들을 보여 주었다. 접시와 화병, 그
리고 유리잔들은 '꽃줄기'와 '덩굴'이 있는 꽃을 모사했고, 대다
수의 가구는 정취나 상징적 내용을 전해 주는 이름들을 지니고
있었다.

갈레와 돔은 유리 제조 공장을 경영했는데, 여기에서는 미
국인 티파니의 조명과 화병을 제외하고는 가장 유명하고 값비
싼 아르누보의 유리 작품들이 만들어졌다. 그렇지만 갈레는 미
술품 같은 단일품뿐만 아니라 산업적으로 생산되는 상품들도
제작했다. 1886년에는 완전히 기계화된 가구 공장을 설립했는데,
자체 제재소, 작업장, 증기 기관, 현대적인 사무실, 전시 공간 등 거
의 모든 걸 갖추고 있었다.

또한 갈레가 설립한 학교에는 가구 공예
가인 발랭과 마조렐, 화가이자 조각가이고 금
속 공예가인 프루베 등이 몸담고 있었는데, 그
들은 갈레가 죽은 후에 그의 유리 제조 공장과
'낭시파'가 전 세계적으로 명성을 얻는 데 공헌
했다.

알렉상드르 샤르팡티에, 악보대,
1900년경.
이 작품은 유기적이고 식물적인
그의 일관된 디자인의 절정을
보여 준다. 이 악보대는
바닥에서부터 자라나는 것처럼
보이고, 역동적으로 흐르는
형태는 음악의 선율에 부응하고
있다.

엑토르 기마르, 파리 지하철
입구, 1900년경.

파리

파리에서는 대부분의 아르누보 중심지들과
는 달리 분리파나 학교들이 설립되지 않았
고, 격렬한 이론 논쟁도 일어나지 않았다.
그 대신 미술가들이 연합한 '아름다운 시
대정신'이 지배적이었고, 화려한 식물적

루이스 컴포트 티파니,
꽃받침 모양의 유리잔,
1900년경.

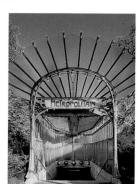

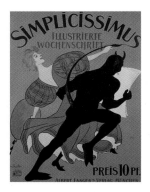

토마스 테오도르 하이네, 《짐플리치시무스》의 광고 포스터, 뮌헨, 1896. 하이네는 잡지 《짐플리치시무스》를 위해 일했던 수많은 유겐트슈틸 그래픽 디자이너들 중 한 명이었다.

장식 기술은 그 절정을 이루었다. 샤르팡티에와 마조렐 같은 가구 공예가는 표현력이 강하면서도 단순한 식물의 형태를 사용함과 동시에, 매우 정교하고 순수 장식적인 상감 세공을 병행하여 작업을 진행했다.

파리 아르누보의 대표적 인물을 꼽으라면 단연 기마르다. 그가 디자인한 파리의 지하철 입구는 현대 기술과 미술적 디자인의 만남을 보여 주는 탁월한 본보기가 되었다. 마치 식물의 줄기처럼 만들어진 입구의 철제 조명등과 지붕 받침대가 힘차게 역동적으로 치솟으며 뻗어 나가고 있다. 지붕 자체도 유리인 데다 그와 똑같이 투명하게 펼쳐진 빗물막이 차양이 붙어 있다.

그 구조들은 더 이상 기술적인 기능을 역사주의적인 파사드로 감추지 않았다. 그럼에도 불구하고 합리적으로 기능을 인정하기보다는 그들의 현대적인 장식 기술을 통해 무미건조한 기술을 대도시의 화려한 거리 풍경으로 유화시켰다.

독일

독일의 유겐트슈틸 역시 역사주의에 대항하여 유기적으로 곡선을 이루는 장식 기술에 관심을 기울였으나, 프랑스의 아르누보에 비해 상류 사회의 살롱 취향이나 우아함이 덜했다. 그와 대조적으로 유겐트슈틸은 즉물적이고 구조적이며 대중적이고 수공업

> "우리 모두 건전한 민중 공예는 오로지 단순하고 솔직하며 실용적이고 절대적으로 합목적적인 형태에 의해서만 가능하다는 것을 분명히 알고 있다."
> – 헤르만 오브리스트

아우구스트 엔델, 궁정 아틀리에 '엘비라'의 파사드, 뮌헨, 1896.

적인 것들 사이에서 전개되었고, 개혁 이념과 영국의 선례를 따라 설립된 다양한 공방과 협회들의 각기 다른 이론적 제안에 따른 특징들을 좀더 많이 지니고 있었다. 미술 후원가들과 정부 관리들, 그리고 기업인들의 참여 역시 중요했는데, 그들은 대부분 영국과 관계를 맺고, 독일 제품의 경쟁력을 진흥시키고자 했다.

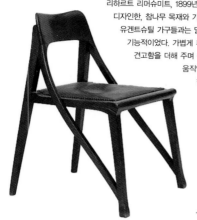

리하르트 리머슈미트, 1899년에 드레스덴의 미술 전시를 위해 디자인한, 참나무 목재와 가죽으로 만든 음악실 의자. 수많은 유겐트슈틸 가구들과는 달리 이 의자는 오히려 간결하고 기능적이었다. 가볍게 휘어진 비스듬한 측면 받침대는 이 의자에 견고함을 더해 주며 음악가에게는 필수적인 팔의 자유로운 움직임을 가능케 하고 있다. ⓒ 1995 뉴욕 현대 미술관.

뮌헨

다른 도시들과 마찬가지로 뮌헨에서도 1892년에 아카데미의 '제도적' 미술에 대항하여 분리파가 형성되었다. 그들의 우두머리는 헤르만 오브리스트였는데, 그는 판콕, 파울, 엔델, 리머슈미트, 베렌스 등과 함께 1898년 '수공업 속의 미술을 위한 연합 공방'을 설립했다. 이 연합 공방은 1907년에 '드레스덴 공방'과 연합하여 '독일 수공예 공방'이 되었다. 뮌헨의 유겐트슈틸은 또한 인쇄물 그래픽에서, 그리고 《유겐트》와 《짐플리치시무스》 등의 잡지에서 풍자적이고 정치적인 부분을 보여 주었다.

유겐트슈틸 미술가들은 신랄한 풍자화와 포스터를 그리거나, 엔델처럼 카바레와 극장의 파사드나 장식, 그리고 인테리어를 디자인했다. 사람들의 이목을 끌었던 궁정 아틀리에 '엘비라'의 격동적으로 요동치는 파사드도 엔델의 작품이었다. 엔델은 오브리스트와 함께 유겐트슈틸의 표현주의적 유형을 이끈 대표적 인물이었다. 그러나 독일의 유겐트슈틸과 그 후의 발전에 있어 가장 큰 비중을 차지하는 인물은 리머슈미트였다. 좀더 철저한 즉물성과 구조적 사고를 향한 그의 노력은 '기계적 가구'라는 이론을 이끌어 냈는데, 이는 가구들이 그 형태와 구조를 통해 산업적으로 생산할 수 있도록 디자인되어야 한다는 것이었다.

리하르트 리머슈미트 (1868-1957)는 유겐트슈틸의 구조적인 유형을 주장했다. 그는 뮌헨 아카데미에서 회화를 전공했는데, 영국의 미술공예운동의 영향을 받아 디자인으로 방향을 바꾸었고, 1897년에는 '수공업 속의 미술을 위한 연합 공방'의 창립 회원이 되었다. 1903년부터 '드레스덴 공방'에서 함께 일했고, 1907년에는 독일공작연맹의 공동 설립자가 되었다. 1912년부터 24년까지 뮌헨 공예 학교 교장을 역임했고, 1926년에서 31년까지는 쾰른 공예 학교에서 활동했다.

헤르만 오브리스트, 수예 작품, 1893. 유겐트슈틸에서는 이론적인 주장과 실제적인 작업 활동이 자주 충돌했다.

다름슈타트 마틸덴 언덕 위에 있는 요제프 마리아 올브리히의 개인 주택, 1901.
여전히 전통적인 저택의 유형에 영향을 받고 있기는 하지만, 새로운 창문 형태와 이례적인 장식 요소들을 지니고 있다.

요제프 마리아 올브리히 (1867-1908)는 빈 아카데미에서 건축을 전공했다. 그는 북아프리카와 이탈리아 등지를 여행했고, 그 후에는 빈의 오토 바그너 사무실에서 일했다. 그는 빈 제체시온의 공동 설립자가 되었고 잡지 《페르 자크룸》에도 관여했다. 1899년부터 1907년까지는 다름슈타트 마틸덴 언덕의 예술가 주택 단지를 건축하고 관리했다. 1907년에는 다른 이들과 함께 독일공작연맹을 설립했다. 건축가로서의 활동 외에도 가구, 수예품, 유리잔, 식기, 도자기 등을 디자인했다. 주요 건축물로는 빈의 제체시온 건물(1898), 다름슈타트 마틸덴 언덕의 주택들(1900), 다름슈타트 오펠 공장의 노동자 주택(1907-1908), 뒤셀도르프의 백화점 티에츠(1906-1908) 등이 있다.

다름슈타트

미술을 애호하는 뮌헨의 뒤를 이어 다름슈타트도 독일 유겐트슈틸의 중심지가 되었다. 1899년 헤센의 대공작 에른스트 루트비히는 빈 제체시온의 공동 창시자인 올브리히와 뮌헨 공방의 설립자인 베렌스를 다름슈타트로 불러들였다. 그들은 헤센의 산업과 수공예에 개혁적인 자극을 불어넣기 위해 다름슈타트의 마틸덴 언덕에 예술가 마을을 세우기로 했다. 건축가 올브리히는 아틀리에와 전시장, 주택을 포함한 전체 시설들을 만들었는데, 기능적인 구조와 유희적인 장식 욕구 사이의 갈등을 엿볼 수 있다. 본래 미술가였던 베렌스는 뮌헨에서 이미 건축과 디자인에 뜻을 두었고, 반 데 벨데와 마찬가지로 집을 종합 예술로 인식했다. 그는 천장에서부터 주방용품에 이르기까지 자신의 집을 직접 디자인했고, 이를 대단히 즉물적인 형태 언어로 발전시켰다. 독일 유겐트슈틸에서 다방면에 가장 능통한 디자이너였던 베렌스는 다름슈타트에서 명성을 떨쳤으며, 몇 년 뒤에는 독일 최초의 현대적 산업 디자이너가 되었다.

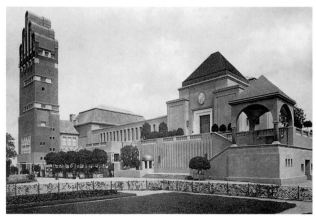

요제프 마리아 올브리히, '결혼 기념탑'이 있는 마틸덴 언덕의 전시장 건물. 결혼 기념탑은 올브리히가 대공작의 두 번째 결혼을 기념하는 선물로서, 1905-08년에 다름슈타트 시에 건립한 것이다.

바이마르

1901년의 바이마르는 더 이상 괴테 시대의 무젠호프(문학과 예술이 펼쳐지는 곳— 옮긴이)가 아니었고, 대영주 빌헬름 에른스트 역시 예술을 이해하는 예술 애호가라기보다는 프러시아의 권력자였다. 그 반면에 오래전부터 이곳에 거주하고 있었고, 개방적인 미술 애호가이자 외교관이었던 케슬러 백작은 현대 예술과 디자인의 대표자들을 옹호했다. 그는 또한 1902년에 경제적인 이유에서 앙리 반 데 벨데를 미술 자문가로 바이마르에 데려왔다. 여기에서 앙리 반 데 벨데는 즉물적인 형태 언어를 발전시키기 시작했고, 독일의 디자인 발전에 지대한 영향을 끼쳤다. 또한 1906년부터 14년까지 바이마르에 새로 설립된 미술 공예 교육 기관의 관장을 역임했으며, 같은 시기에 하게너와 미술 후원자인 오스트하우스를 위해 일했다. 그리고 1907년에는 공동으로 독일공작연맹을 창설했다.

앙리 반 데 벨데, 마호가니 장, 바이마르, 1900년경.

미술과 산업 사이의 아르누보

국제적으로 아르누보는 개혁 운동이었고, 지금의 시각에서 엄밀히 말하자면 실패했다고 평가해야 마땅하다. 역사주의와 조악한 산업적 대량 생산품을 겨냥한 정당화된 반란은 여러 관점에서 볼 때 역사적인 퇴보를 가져왔으며, 심지어는 현대적인 산업

디자인의 발전까지 지연시켰다. 아르누보는 새롭고 역동적인 장식 문양을 만들어 냈고, 건축에서는 새로운 공간감을, 디자인에서는 재료나 좀더 단순하고 구조에 적합한 형태들을 가지고 의식적인 관계를 추구한 건 사실이지만, 그럼에도 불구하고 과거로 한 걸음 물러선 것에 지나지 않았다. 대부분의 아르누보 디자이너들은 스스로 미술가임을 자처하여 산업적인 대량 생산을 거부했으며, 수공예 개

앙리 반 데 벨데, '호엔호프'의 침실, 하겐, 1908년. 반 데 벨데는 미술 후원자 칼 에른스트 오스트하우스를 위해 1904년 하겐에 폴크방 박물관을, 1908년에 '호엔호프' 저택을 디자인했는데, 좀더 즉물적이고 합목적적인 후기 양식을 엿볼 수 있다.

안토니오 가우디, '카사 바틀로'
의 식당, 바르셀로나, 1906.
가구들 또한 가우디가
디자인했다.

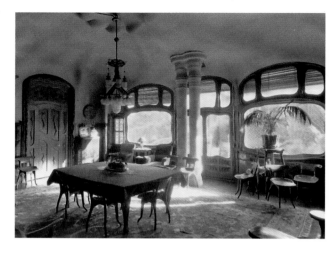

안토니오 가우디, '성가정'
성당의 북동쪽 부분, 바르셀로나,
1884년 건축 착공.

혁에서 그 해답을 구하려고 했다. 그래서 중세의 선례를 따라 미술
가 길드를 조직했고, 미학에 관한 한 엘리트적인 숭배를 종용
했다.

아르누보 미술가들이 낡은 아카데미를 향하여 돌격
나팔을 불고 역사주의적인 전형들을 식물적인 것들로
대체했다고는 하지만, 실제로는 그들 대다수 역시 이전
의 역사주의 대표자들과 하나도 다를 바 없이 새로운
스타일을 극단으로 몰아 갔다. 결국은 단지 하나의 문
양을 다른 것으로 교체한 것뿐이었다. 그들이
제시한 디자인들은 표현적이면서도 과
도하게 미술 중심적이었고, 대부분 수공
업으로 제작되었으며, 오로지 상류 시
민 계급의 부유층에서나 누릴 수 있는
것들이었다.

대상물의 기능, 재료, 제작 방식(수
공업적, 또는 산업적) 디자인의 다양한

유형들(화려하고 식물적이거나 단순하고 기하학적인) 등에 대한 아르누보 미술가들과의 관계를 살펴보자면, 많은 경우 하나로 정리하여 설명하기가 매우 어렵다.

한 예로 스페인 아르누보의 대표적 인물인 바르셀로나 출신의 가우디는 주요 작품인 '성가정' 성당으로 미술가적 독창성과 혁신적인 형태들에 있어서 기념비적인 실례를 창조해 냈지만, 현대 건축과 디자인의 개혁 의지와는 별 관계가 없었다. 아르누보 내에서도 가우디는 항상 특별한 취급을 받았다. 그의 건축물들은 극도로 역동적이고 현대적이었으며 색채도 강렬했다. 또한 엄격하게 가톨릭을 따르는 카탈루냐 지방 출신답게 고딕이나 이슬람 형태들의 영향을 받으며 조각가들처럼 조형 작업을 했고, 이를 표현주의적으로 승화시켰다.

이탈리아의 부가티 역시 종종 아르누보의 특별한 경우로 평가되었던 만큼 미술가적인 과도함의 극단적 예를 보여 주었다. 그는 가구를 전혀 예상치 못한 새로운 형태들로 창조해 내곤 했는데, 주로 동양의 소도구들과 아시아의 문자들을 보고 착안한 문양들로 장식했고, 구리나 상아, 양피지 등 고가의 재료로 마감했다. 이러한 가구들 역시 경제적 능력이 있는 사람들의 주문을 받아 맞춤 제작했다.

이 두 명의 비주류들은 아르누보의 문제점을 분명하게 보여 주었고, 1910년경 그 스타일이 세간의 이목을 집중시킬 정도로 새로웠던 만큼이나 빠르게 자취를 감추었다. 그리고 최종적으로는 양차 대전 사이에 일어났던 혁명 운동으로 그 끝을 맺었다. 살아 남은 것은 오직 개혁 의지뿐이었는데, 결국은 불가피하게 산업으로 전환했다.

안토니오 가우디 (1852-1926)는 건축을 전공했고, 1878년부터 동양적인 양식 요소들을 이용한 최초의 건축물들을 세웠다. 그는 건축과 인테리어의 통합을 강하게 주장했고, 일명 모데르니스모(모더니즘의 스페인어― 옮긴이)라는 카탈루냐식 아르누보를 만들었다. 그 결과 세상을 떠들썩하게 하는 건축 방식으로 크나큰 명성을 얻었다. 주요 건축물로는 '성가정' 성당(1884년 건축 착공), '카사 밀라'(1905-1907), '카사 바틀로'(1906), '구엘' 성과 공원(1886-89, 1900-14) 등이 있으며, 이 건축물 모두 바르셀로나와 그 인근 지역에 지었다.

카를로 부가티, 여성용 책상과 의자, 토리노, 1902. 가구의 표면은 완전히 양피지와 구리로 덮여 있다.

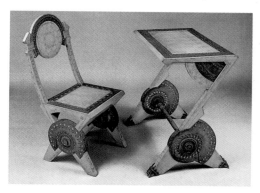

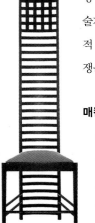

찰스 레니 매킨토시,
헬렌스버러에 있는 '힐 하우스'
의 침실용 의자, 1903.
카시나 사의 리에디션 제품.

현대로 가는 길

아르누보는 한편으로 과거를 향한 회귀였으며 지나치게 수공업적이고 사치스러웠다. 다른 면에서 보더라도 산업화의 전반적인 문제를 인식했던 개혁 의지 또한 '자연으로의 회귀'라는 도피로 인해 시작조차 못한 실정이었다. 그뿐만 아니라 아르누보는 결코 통일된 양식이 아니었다. 화려한 식물적 문양들과 고가의 사치스런 가구들만 있었던 것이 아니라, 모든 장식을 거부하는 즉물적이고 기하학적인 형태들도 존재했던 것이다.

건축가들과 디자이너들은 자기 나름의 독창적인 형태, 방법론, 사물의 기능에 관한 이론적 성찰, 산업을 대하는 태도 등을 통해 현대의 개척자가 되었다. 현대 디자인의 도입에서 중요한 점은 이러한 초기 단계에서 건축과 그 방법론에 매우 밀접한 연관을 가졌다는 것이다.

앙리 반 데 벨데 같은 아르누보의 대표 주자들은 시간이 지나면서 즉물적인 형태 언어를 추구하거나, 베렌스처럼 산업에서 새로운 사명을 찾는 데 관심을 쏟았다. 1907년에 설립된 독일공작연맹 같은 개혁 운동과 단체 기관들에서는 이제 미술가의 역할과 더 이상 무시할 수만은 없는 산업적 대량 생산에 대한 태도를 둘러싸고 격렬한 논쟁을 벌였다.

매킨토시와 글래스고 미술 학교

아르누보의 개화기에 이미 새롭고 실용적인 형태들이, 영국에서의 움직임들과는 상관없이, 스코틀랜드의 항구 도시 글래스고에서 태동했다. 여기에서 '글래스고 미술 학교'를 중심으로 한 건축가와 미술가들은 1890년에 이미 일

본 미학의 영향을 받아 장식을 절제하고 약간의 파스텔 색
조 외에는 흑백을 선호하는 스타일을 발전시켰는데, 이것
이 바로 '모던'이라는 경향이었다. 이 그룹의 중심 인물은
매킨토시였는데, 그의 기하학적 형태와 평면적인 수평 수
직의 갸름한 판재형 구조는 모던의 길을 준비하는 사람들
에게 이정표가 되어 주었다. 그러는 사이에 매킨토시는 영
국보다는 유럽 대륙에서 이름을 떨쳤다. 특히 빈에서 높은
평가를 받았는데, 1900년의 제8회 제체시온 전시에서 현대
디자인의 본보기로 추앙되기도 했다.

1900년 전후의 빈

1897년 빈에서도 분리파가 형성되었다. 빈의 제체시온 스타일 또
한 다른 운동들과 마찬가지로 전통적인 아카데미와 역사주의에 대
항하는 것이었고, 종합예술과 수공예 개혁의 이념에 기초하고 있
었다. 그러나 이곳에서는 각별히 매킨토시의 영향을 받아 직각과
엄격한 선의 흐름이 특징인 명료한 형태 언어가 전개되었
다. 제체시온의 창립자는 클림트와 모저, 그리고 예순을 바
라보는 건축가 바그너였다. 빈 모던의 아버지로 평가받곤
하는 바그너는 엄격한 고전주의의 대표자인 만큼 그에게
있어 즉물적이고 현대적인 형태로의 전환은 어떠한 단절
도 의미하지 않았다. 그는 자신의 건축물과 마찬가지로 가
구들 역시 매우 엄격하게 디자인했다. 대표 작품인 〈빈의
우체국 은행〉을 보면 이러한 방향이 분명히 나타난다. 창
구가 있는 홀은 높으면서도 가볍게 휜 강철 프레임 구조로
이루어졌고, 실내 공간은 밝고 즉물적이며 과도한 장식 없
이 기능적으로 디자인되었다. 구조 역시 현대적 재료들과
마찬가지로 가시적으로 드러나 있는데, 온풍기나 알루미

찰스 레니 매킨토시, 글래스고
미술 학교의 도서관 곁채,
1907–1909. 즉물적인 상자
모양의 건축 방식은 그 이후의
기능적인 건축관과 디자인관에
나아갈 방향을 제시해 주었다.

1897년에 제작된 찰스 레니
매킨토시 의자. 여전히
아르누보에서 벗어나지 못하고
있으며, 극동 지역의 영향을
분명히 보여 주고 있다.

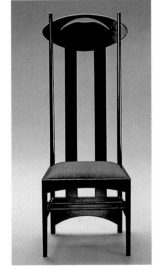

찰스 레니 매킨토시 (1868-1928), 건축가이자 미술가로 글래스고 미술 학교에서 공부했고, 영국식 고딕과 극동 지역의 미학에서 영향을 받았다. 매킨토시는 건축, 가구, 직물 등을 디자인했고, 허버트 맥네어와 마거릿, 프랜시스 맥도널드 등과 함께 현대 디자인에 영향을 끼친 중요한 인물로 평가되었다. 제8회 제체시온 전시에서 세간의 이목을 집중시켰고, 빈 공방과 헤르만 무테지우스, 그리고 독일공작연맹에까지 영향을 주었다. 1923년부터 매킨토시는 완전히 회화로 돌아섰다. 그의 가구들은 오늘날 '모던의 클래식 제품'으로 일컬어지며, 카시나 사에서 리에디션으로 다시 제작하고 있다. 주요 건축물로는 '글래스고 미술 학교' 건물(1897-1909), 헬렌스버러에 있는 '힐 하우스', 킬마콤에 있는 전원 주택 '윈디 힐' 등이 있다.

늙 기둥 마감재, 그리고 강철 프레임의 연결용 리벳의 머리조차 하나도 숨김없이 노출되어 있다.

바그너의 제자인 호프만 역시 건축과 디자인에서 즉물적이고 기하학적인 형태 언어를 대변했다. 그의 주요 작품인 〈푸르커스도르프의 요양소〉는 이미 현대적인 평지붕으로 건축되었고, 요양소

> "장식은 노동력을 낭비함으로써 건강을 해친다. …… 오늘날에는 재료의 낭비 또한 의미하며, 그래서 이 두 가지 모두는 자본의 낭비를 의미하는 것이다. …… 현대적인 신경을 지닌 현대의 인간은 장식을 필요로 하지 않고 오히려 혐오한다."
> – 아돌프 로스, 《장식과 범죄》, 1908

내의 생활용품들은 지금까지도 모던한 느낌을 주고 있다. 1903년 호프만과 모저가 제체시온에서 설립한 '빈 공방'이 출범했다. 그러나 이 공방은 1920년대에 들어서면서 점차 유희적이고 사치스러운 미술 공예로 기울어졌다. 또한 초기의 빈 모던 그룹에는 '빈 공방'을 반대했던 로스도 있었는데, 그는 장식의 절제를 넘어 장식 그 자체를 완전히 거부했고, 수많은 이론 관련 출판물들을 통해 순수하게 기능적인 디자인을 주장했다.

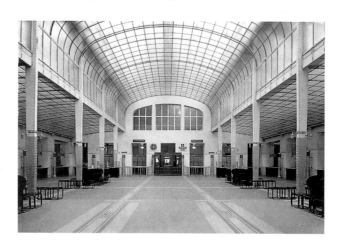

오토 바그너, 빈 우체국 은행의 창구가 있는 홀, 1906.

이렇듯 빈에서는 아르누보를 극복했고, 호프만과 모저의 즉물적인 디자인들은 독일공작연맹과 바우하우스에 중요한 자극제가 되었다.

미국에서는 이미 언급한 대로 '교양 있는' 유럽의 양식을 선호하는 것 외에도 그 필연성과 기술적인 실현 가능성을 주지하는 실용주의가 확산되었다. 여기에서 '모던'은 산업적인 대량 생산을 둘러싼 문제였다.

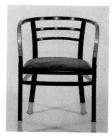

오토 바그너, 빈 우체국 은행에 있는 팔걸이 의자, 너도밤나무 목재에 알루미늄 장식, 1906. 이 건물의 인테리어 역시 바그너의 것인데, 홀에는 단순한 정육면체 의자를, 사무실에는 토네트 사에서 제작한 곡선형 목재 의자를 놓았다.

형태는 기능을 따른다

중공업과 철강 산업의 메카이자 곡물과 육류의 저장고였던 시카고는 초기 모던의 중심지가 되었다. 이곳의 대규모 도살장에서는 최초로 컨베이어 벨트가 돌아가기도 했다. 또한 교통의 요충지로서 1900년경에는 인구가 1,700만 명에 이르렀다.

시카고에 마천루 건설을 촉진시킨 요인으로 세 가지를 꼽을 수 있는데, 도시 전체를 파괴시킨 1871년의 끔찍한 대화재와 기술적으로 가능해진 새로운 철골 건축 방식, 그리고 높은 땅값이었다.

이 새로운 건축 방식의 가장 대표적인 선두 주자가 바로 설리번이었다. 그는 현대 건축의 아버지이자 초기 기능주의 이론가였다. 또한 자주 오해를 불러일으키면서도 무수히 인용되어 왔던 "형태는

요제프 호프만(1870-1956) : 오토 바그너의 제자이자 동업자. 그는 바그너와 콜로만 모저, 구스타프 클림트와 함께 제체시온을 설립했다. 1903년에는 모저와 프리츠 뷔른도르퍼와 함께 '빈 공방'을 창립했다. 호프만은 1905년에 제체시온을 탈퇴하고 1912년에 오스트리아 공작연맹을 설립했다. 주요 건축물로는 콜로만 모저의 저택(빈, 1901-04), 푸르커스도르프 요양소(1903-06), 스토클레 궁(브뤼셀, 1905-11) 등이 있으며, 그 밖에도 다수의 개인 주택들 중에 대표적으로 화가 페르디난트 호들러의 주택(제네바, 1913)이 있다.

아돌프 로스(1870-1933) : 건축가이자 이론가. 1890년에서 93년까지 드레스덴 공과 대학에서 공부했고, 수년간 미국에서 지냈다. 그 후 빈에서 건축가로 활동했으며, 1923년부터 27년까지는 프랑스에서 활동했다. 로스는 즉물적인 형태의 대표자로, 장식적인 아르누보를 격렬하게 반대했다. 1908년에는 유명한 논문집 《장식과 범죄》가 출간되었다. 주요 건축물로는 빈에 세운 미술관 카페(1900), 케른트너 바(1908), 슈타이너 저택(1910)이 있고, 그 밖에 트리스탄 차라의 저택(파리, 1926) 등이 있다.

오토 바그너(1841-1918) : 빈과 베를린에서 건축을 전공했고, 1894년에서 1912년까지 빈 미술 아카데미에서 교수로 재직했다. 빈 제체시온의 공동 창립자였으며, 주요 건축물로는 빈차일레의 임대 주택(1898-99), 도시 철도 건물(1894-97), 빈 우체국 은행 건물(1904-06) 등이 있다.

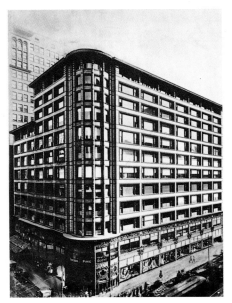

루이스 H. 설리번, 피리 스코트 백화점, 시카고, 1899–1904. 철골 건축 방식이며, 백색 테라코타를 입혔다. 건물 1층의 쇼윈도들은 여전히 화려한 무늬로 치장된 철재 장식의 창틀로 둘러싸여 있으나, 새로운 방식으로 삼등분된 '시카고 창문'에 의한 파사드의 투명한 분할은 이미 현대적인 기능주의 건축의 방향을 보여 주었다.

기능을 따른다"는 말을 남기기도 했다. 이 말의 근본 이념은 바우하우스와 울름 조형 대학을 거쳐 1970년대에 이르기까지 기능주의의 대표자들과 관련되어 있었다.

프랭크 로이드 라이트

설리번 밑에서 일했던 라이트는 설리번에게서 독립하여 건축과 디자인에 대한 새로운 시각을 발전시켰다. 그 역시 다른 사람들과 마찬가지로 집을 종합예술로 보았고, 고객의 주문을 받아 인테리어를 디자인했다. 벽난로를 집의 중심으로 잡고 평면을 전개했으며, 거기에 연속되는 열린 공간을 비대칭적으로 발전시켰다. 물론 이 모든 걸 기능의 관점에서 개발해 나갔다.

그의 집은 '유기적으로' 자연 속에 파묻혔고, 도로와 차단되었으며, 자연 풍경 쪽으로 개방되었는데, 수평으로 벽에 둘러친 돌림띠와 넓게 뻗어 나온 평지붕은 주변의 공간과 조화를 이루었다. 여기에서 라이트는 최초로 철근 콘크리트 건축 방식을 도입하기도 했다.

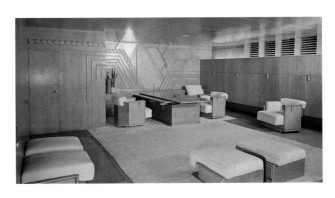

프랭크 로이드 라이트, 카우프만 백화점 사무실, 시카고.

붙박이 가구나 무빙 가구 모두 건축의 수평성을 꾀했고, 단순한 평면(판재)과 직각을 사용하여 엄격한 기하학적 개념을 적용했다. 라이트에게 집 내부의 열린 공간과 재료의 단순함은 민주주의와 개성의 표현이었다. 또한 그는 자신의 신념을 강연과 출판물을 통해 세상에 널리 알린 '전도사' 였는데, 에세이 '기계의 예술과 공예'에서 적어도 이론적으로는 기계적인 가구 생산을 지지했다. 1910년에는 그가 완성한 건축물의 작품집이 베를린에서 출간되었다. 그 작품집은 전시회와 함께 전 유럽의 '모던'에 영향을 주었는데, 대표적으로 그로피우스, 미스 반 데어 로에, 베렌스 등이 깊은 영향을 받았다. 이외에도 라이트는 데 스테일 운동의 대표적인 본보기가 되었다.

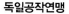

프랭크 로이드 라이트 (1867-1959)는 20세기의 가장 중요한 건축가로 800여 개의 건물을 건축했다. 엔지니어 학업을 마친 후 시카고의 설리번 밑에서 일하다가 독립했다. 라이트는 나무나 자연석 등의 단순하고 자연 친화적인 재료들을 유리나 콘크리트 같은 현대의 건축 재료들과 결합해, 현대적이고 자연 친화적인 '프레리 양식' (프레리는 프랑스어로 목장이라는 뜻─옮긴이)을 발전시켰다. 그는 1910년부터 유럽의 '모던'에 가장 중요한 영향을 끼친 인물이 되었다. 주요 건축물로는 버팔로의 라킨 빌딩(1904), 시카고의 로비 저택(1907-09), 일리노이 리버사이드의 쿤리 저택(1907-11) 펜실베이니아 비어런의 낙수장(1936) 뉴욕의 구겐하임 미술관 (1943-59) 등이 있다.

독일공작연맹

독일에서 유겐트슈틸을 극복하고 현대 디자인으로의 이행을 뚜렷이 보여 준 기관은 독일공작연맹으로, 1907년 뮌헨에서 미술가, 건축가, 사업가, 공직의 대표자들이 모여 설립했다. 이들은 영국의 미술공예운동을 본보기 삼았지만 현대의 산업적인 생산 조건들을

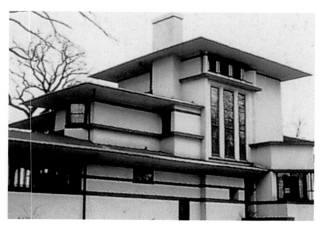

프랭크 로이드 라이트, 오크 공원 주택, 오크 공원, 일리노이.

인정하는 점에서 매우 중요한 차이점이 있었다. 독일공작연맹은 기계를 적대시하지 않고 오히려 산업을 통한 개혁의 길을 추구했던 것이다. 규정에 따르자면 그 목표는 '미술과 산업, 그리고 수공업의 협동을 중심으로 한 산업 활동의 개선'이었다. 이는 독일의 제품들이 국제 시장에서 다시금 경쟁력을 갖도록 만들고, 산업적 대량 생산품들을 미술적인 요구에 맞도록 고품질로 간결하게 디자인하며, 노동자들도 쉽게 구입할 수 있도록 만드는 것이었다.

독일공작연맹의 창립 회원으로는 무테지우스, 반 데 벨데, 베렌스, 오스트하우스, 자유주의 정치가인 나우만과 슈미트 등을 대표적으로 꼽을 수 있다. 특히 슈미트는 드레스덴 공방의 관장으로서 1906년 자신의 전시에서 산업적 대량 생산을 위해 전력투구했다.

독일공작연맹은 1914년 쾰른에서 그 유명한 공작 연맹 전시를 함으로써 대단히 커다란 영향력을 확보하기에 이르렀다. 여기에서는 시리즈 가구들과 생활용품들 외에도 침대 차량 인테리어와 베렌스의 제자 그로피우스의 강철과 유리의 대담한 구조로 이루어진 현대적인 모델 공장이 전시되었다.

같은 해에 시작할 때부터 공작 연맹을 둘로 갈라 놓았던 논쟁이 그 절정에 달했는데, 바로 규격화 문제였다. 무테지우스는 오로지 디자인의 규격화를 통해서만 쓸모 있는 산업적 형태를 이룰 수 있고 수명이 오래 가는 저렴한 대량 생산품을 만들 수 있다고 주장했다. 반면에 반 데 벨데는 미술가들의 개성을 살리는 디자인 활동을 옹호했다. 그러나 제1차 세계 대전의 발발로 인해 이 논쟁은 잠

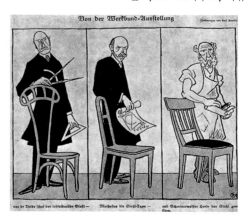

카를 아르놀트, 잡지 《짐플리치시무스》에 실린 1914년 공작 연맹 논쟁에 대한 풍자화.

시 중단되었다.

전쟁이 끝나자 사회적 문제들이 증가하면서 사람들은 노동자 주택 건설과 저렴한 인테리어 용품으로 관심을 돌렸다. 이러한 노력의 정점은 1927년 슈투트가르트의 바이센호프 집단 주택 단지와 함께 그 유명한 공작 연맹 전시인 '주택'에서 나타났다. 이 전시는 '모던'과 새로운 건축 이론을 지지하는 자들의 국제적 토론장이 되었다. 하지만 공작 연맹 내부에는 새로운 건축을 반대하는

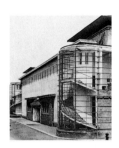

발터 그로피우스와 아돌프 마이어, 1914년. 쾰른 공작 연맹 전시에 출품된 모델 공장(남쪽 면).

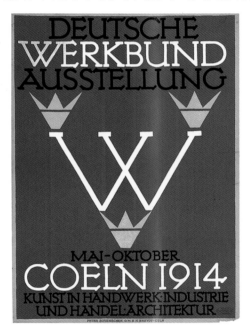

1914년 쾰른 공작 연맹 전시 포스터.

리하르트 리머슈미트, 기계로 제작한 최초의 의자, 1906년경.

견해들 역시 존재했으며, 공작 연맹의 회원들 가운데 보수적인 사람들은 궁극적으로 국가사회주의(나치— 옮긴이)로의 획일적 통합마저도 환영하는 성급함을 보였다. 제2차 세계 대전 이후 다시 새롭게 설립한 공작 연맹은 지금까지 지속되고 있으나 과거의 명성을 되찾을 순 없었다. 어쨌든 독일공작연맹은 바우하우스와 나란히 현대 디자인의 발전을 이룩한 대표적인 기관이었다.

페터 베렌스, 1912년경.

1883년에 라테나우가 설립한 아에게 사는 1907년에 이미 제너럴 일렉트릭스, 웨스팅하우스, 지멘스 같은 세계 굴지의 종합 전기 회사로 성장했다. 19세기 말에는 바로 이와 같은 전기 산업이 폭발적으로 성장하여 미래의 유망 산업으로 발전했다. 아에게에는 산업용으로 쓰이는 발전기, 터빈, 변압기, 전기 모터 등을 생산하는 한편, 다른 쪽으로는 전구, 선풍기, 시계, 물주전자, 전기 가습기 등 가정용 전기 제품의 생산을 점점 더 늘려 갔다.

아에게에는 이미 일찍부터 미국의 선례를 따라 가장 현대적인 기계들과 합리적인 경영, 생산 방식을 갖추고 급성장하여 자매 회사인 전기 은행, 지주 회사 등을 설립했다. 1910년에는 이미 7만 명 이상의 사원들을 거느리고 국제적 협약을 체결하여 세계 시장을 나누어 갖는 등 '소설 같은 발전'을 거듭했다.

그래서 아에게에는 현대적이고 미래 지향적인 자신의 진면목을 밖으로도 나타내고자 했다. 그러려면 제품을 현대적으로 훌륭하게 디자인함으로써 독일의 산업 생산품에 대한 나쁜 평판을 종식시키고, 여전히 남아 있는 새로운 기계 사용에

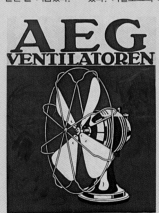

페터 베렌스, 선풍기 카탈로그의 표지 디자인, 1908년경.

"전기 기술에서 형태를 장식적인 첨가물로 은폐하는 것이 문제가 아니라, 전기 기술에는 완전히 새로운 특성이 내재하므로 그 새로운 특성에 적합한 형태를 찾는 것이 문제다."
–페터 베렌스, 1910

대한 두려움에 맞서야 했다. 이러한 이유로 라테나우는 1907년 페터 베렌스를 미술 고문으로 고용했다.

당시 베렌스는 뮌헨 공방과 다름슈타트 예술가 마을의 공동 설립자로 알려져 있었다. 그는 1903년부터 1907년까지 뒤셀도르프 공예 학교의 교장으로 재직하는 동안 그래픽에서 건축에 이르는 다방면의 작업들을 통해 유겐트슈틸을 벗어나 즉물적이고도 기능적인 형태들을 발전시켜 나갔다. 아에게에서는 1906년에 처음으로 광고 자료를 디자인했고, 1907년부터 회사의 모든 분야에 걸친 디자인을 책임졌다.

1907년에서 14년에 이르는 동안 베렌스는 기업의 전체 이미지에 혁명적인 변화를 불러일으켰다. 카탈로그와 가격 목록, 전기 제품들뿐 아니라 노동자 주택과 박람회의 전시 부스, 공장 건물까지 디자인하여 모든 것들을 소비자에게 알맞도록, 하지만 (또는 바로 그러한 이유에서) 매우 즉물적이고 기능에 적합한 형태로 만들었던 것이다. 결론적으로 베렌스는 '기계로 생산되는 모든 사물들에 과도한 치장이나 장

회사 로고의 발전 과정. 장식적 무늬로 치장되어 거의 읽을
수가 없는 1896년에 개발된 역사주의 디자인에서부터
유겐트슈틸을 거쳐 베렌스의 투명하고 즉물적인 디자인에
이른다. 베렌스는 아에게만을 위한 고유한 글자체를 창작했다.

> "수공업적 작업과 역사주의적 양식 형태, 그리
> 고 다른 재료들의 복제 모두를 거부해야 마땅
> 하다."
> —페터 베렌스, 1907

식이 없는 미술과 산업의 불가분의 결합'을 추구
했다.

이렇듯 미적으로 수준 높은 즉물적이고 현대적
인 형태 언어를 통해 아에게는 신생 산업의 선두 주
자로서 문화 분야에서도 명성을 얻고자 했다. 이를
통해서 사람들은 편지 봉투에서부터 공장 시설에 이

르기까지, 기업의 자기표현이 시장에서의 판매 가능
성을 높이는 데 얼마나 중요한가를 깨달았다. 아에
게는 베렌스의 작업을 통해 전 세계적으로 완벽한
코퍼레이트 아이덴티티를 구축한 최초의 기업이 되
었으며, 그 이후로도 오랫동안 따를 자가 없었다.

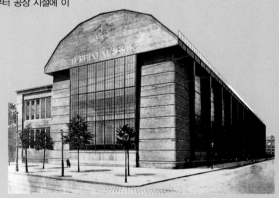

페터 베렌스, 베를린에 있는 아에게
터빈 홀, 1909. 모서리의 기둥이나
지붕의 구조가 여전히 고전주의적인
모티프를 연상시키기는 하지만, 홀
전체가 강철 프레임과 유리면으로
이루어진 기둥 없는 구조를 갖고
있다. 또한 그 구조는 감추어져 있지
않고 바깥에 그대로 노출되어 있다.

코퍼레이트 아이덴티티(CI) : 한 회사를 통합적으로 보여 주는 이미지로서, 내부적으로나 외부적으로
기업을 분명하게 확인시키고 경쟁사와의 차별화를 위해 쓰인다. 코퍼레이트 아이덴티티는 제품의 디
자인과 회사 건물, 그리고 회사의 사보나 광고, 또는 편지지 등과 같은 커뮤니케이션 미디어 모두를
다루는 것으로, 극단적인 경우에는 통일적인 복장이나 고객을 대하는 태도까지도 포함한다. 이는 코퍼
레이트 문화(Corporate Culture, CC)의 개념과도 유사한데, 이는 기업의 수준 높은 문화적 이미지를
심어 주는 노력을 일컫는 것으로, 예를 들면 후원이나 직원들을 위한 문화적이고 사회적인 활동 등을
말한다.

미술이 생활 속으로

제1차 세계 대전과 제2차 세계 대전의 시기는 서구 산업 국가들의 급격한 사회, 경제적 변혁의 시대였다. 대량 생산과 자본주의적 계급 사회를 통해 산업화가 그 모습을 분명히 드러냈고, 세계 시장에서의 패권 다툼은 산업 세력과 식민지 세력들을 제1차 세계 대전으로 내몰았으며, 전쟁 말기에는 러시아(1917)와 독일(1918)에서 혁명이 발발했다. 19세기에 이미 산업 제품의 디자인이 경제적 정치적으로도 중요하다는 사실이 분명해짐으로써 심지어는 영국의 모리스처럼 디자인에서 사회 개혁의 효과까지도 기대하기에 이르렀다.

혁명 후에는 새로운 사회, 즉 계급 없는 사회를 건설하고자 했다. 이를 위해 육체 노동과 정신 노동, 미술과 기술이 서로 융화되었고, 미술 또한 더 이상 순수 미술과 응용 미술로 구분되지 않았으며, 미술가 역시 만능 디자이너로서 개혁적이고 계몽적인 역할까지 담당해 나갔다.

아방가르드의 선두 주자들은 기술로 점철된 세계에서 미술의 새로운 비전과 그것을 통해 사회까지도 변화시킬 수 있다는 가능성을 전망했고, 입체파와 미래파의 개념은 형식적인 추상화와 기술의 이상화로 계속 발전했다.

이탈리아의 미래파는 전쟁과 속도, 기술의 아름다움을 찬미했다. 러시아의 미술 운동, 구성주의와 절대주의에서는 구성과 물질의 특성이 디자인의 중요한 요소가 되었다. 러시아의 칸딘스키가 주창한 '구상 미술(현실 세계의 대상물을 모방하는 미술—옮긴이)에서의 탈피'는 정치적인 개혁만큼이나

블라디미르 타틀린(1885~1953), 제3 인터내셔널을 위한 기념비, 1920. 이 탑은 타틀린의 주요 작품으로 간주된다. 여기에서 보이는 나선형은 혁명 운동을 '최적으로 투영'한 것으로, 인간의 발전과 해방을 상징한다.

혁명적이었다. 아방가르드 미술가들은 구상적이지 않은 형태로 정제하는 걸 즐겼으며, 역동적인 기계 시대의 미학을 찬양했다. 또한 포스터, 책표지, 새로운 서체, 가구 구성, 그 밖의 일상용품들을 개발하는 등 다양한 디자인의 영역에서 활동했으며, 이상적인 건축과 도시 디자인의 개발도 시도해 나갔다. 특히 구성주의의 선두 주자들은 네덜란드의 데 스테일 운동과 독일의 바우하우스 운동 같은 국제적인 모던 디자인에 많은 영향을 주었다. 기능주의 미학에서 가장 중요한 자극은 미술에서 초래되었는데, 기하학적인 단순한 형태와 흰색, 검정색, 회색과 원색으로 정제된 색채들은 지금까지도 모던 디자인에 큰 영향을 미치고 있다.

엘 리시츠키, 〈제3 인터내셔널을 위한 기념비 작업을 하는 타틀린〉, 1921~22. 1920년대 아방가르드주의자들에게 이 컴퍼스는 현대 미술 창작의 표상에 속하는 것이다. 미술가는 미술 엔지니어가 되었다.

소비에트 연방 : 미술가들이 생산의 현장으로

타틀린, 말레비치, 로트첸코, 리시츠키 등 러시아 아방가르드의 선두 주자들은 새로운 사회에 봉사하는 것이 그들의 임무라고 생각했다. 그래서 포스터와 잡지, 책표지, 그리고 연극에 쓰이는 소도구들을 소비에트 정부의 선전 도구로써 디자인했고, 당시 막 시작된 러시아의 산업을 위해 대량 생산할 수 있도록 일상용품과 의복, 가구들을 규격화했다. 저렴하게 대량 생산된 제품들을 통해 일반 서민들의 삶의 수준을 향상시키고자 했던 것이다. 그들의 디자인들은 산업적 생산과 재료 특성에 적합했을 뿐만 아니라 구성주의의 추상 기하학

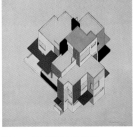

테오 반 두스뷔르흐와 코르넬리스 반 에스테렌, 건축 디자인, 1923. 미국 건축가 프랭크 로이드 라이트의 초기 모던 디자인들 외에도 입체파, 미래파, 절대주의, 구성주의 등의 새로운 미술 경향들은 네덜란드의 데 스테일 그룹에 영향을 주었다.

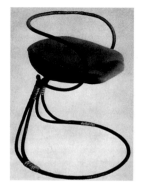

블라디미르 타틀린과 로고친,
의자의 모델, 1929.

오늘날의 가구 공장들은
각각의 가구 유형을
설계하면서 인간의 육체적
조건을 전혀 고려하지
않는다. 그러나 인간은
뼈와 신경, 근육으로
구성된 유기적인 존재다.
그렇기 때문에 의자가
탄성을 갖는 것은 반드시
필요하다.
- 블라디미르 타틀린,
1929

블라디미르 타틀린, 남성복
디자인, 1923.

블라디미르 타틀린과
소트니코프, 어린이를 위한
음료수 용기(첫번째 안), 1930.

적인 조형 언어와 미술가의 표현 의지에도 부응했다.

블라디미르 타틀린 : 생활 방식의 조직가로서의 미술가

구성주의는 물질 문화로 이해할 수 있다. 타틀린은 1913년경에 구성주의라는 개념을 최초로 사용했는데, 그는 다양한 재료 실험을 통해 알아 낸 재료의 성질과 구조적 특징들을 자신만의 재료 혼합과 부조 작업의 조형 요소로 사용한 최초의 미술가였다. 1920년대에는 일상생활을 위한 미술에 좀더 전념했고, 제3 인터내셔널(정식 명칭은 제3 국제 노동자 협회— 옮긴이)을 위한 기념비 모델을 제작하기도 했다. 리시츠키와 로트첸코 또한 순수 미술 대신 응용 미술을 주창했는데, 이러한 점에서 당시 순수 미술의 정신을 중시하던 가보, 페브스너, 칸딘스키 등의 러시아 아방가르드 미술가들과 자신들을 차별화시켰다.

타틀린은 다른 구성주의자들과는 달리 미술과 디자인에서 직선이나 정사각형이 아닌 유연하게 흐르는 곡선을 선호했다. 재료에 적합한 작업 방식 외에도 인간의 신체에 잘 맞는 유기적 형태를 무엇보다 강조했고, 그래서 연극 무대의 장식과 의상 외에도 난로, 의복, 가구 등에 이르기까지 저렴하면서도 편안하고 용도에 적합하도록 디자인했다.

엘 리시츠키

러시아 아방가르드 미술가들 중에서 엘 리시츠키는 다방면으로 활동한 미술가였다. 그에게는 현대적 기술에 대한 지식이야말로 미술적인 지각과 조형의 기준을 제공해 주는 요소였다. 그는 〈프라운〉 그림에서 말레비치의 절대주의적 조형 언어를 새로운 도시의 건축 디자인을 위한 항공 사진처럼 재해석하기도 했다. 그 밖에 사진을 이용한 다양한 실험들을 했으며, 책표지와 가구들을 디자인했다. 또한 1928년 쾰른에서 개최된 '프레사'와 1930년 드레스덴에서 열린 '위생 박람회' 같은 국제박람회에서 소비에트 연방의 전시장을 디자인했다. 리시츠키는 베

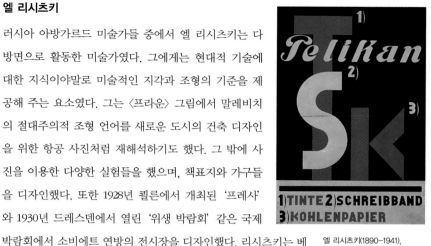

엘 리시츠키(1890–1941), '펠리컨 주식회사'를 위한 포스터', 하노버, 1924. 리시츠키는 20세기의 탁월한 타이포그래피 디자이너이자 포스터 디자이너였다. 그는 선전 포스터와 광고 포스터들을 디자인했다.

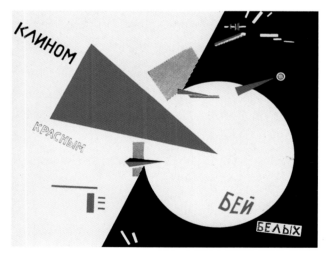

엘 리시츠키, 〈붉은색 쐐기로 흰색을 쳐라〉, 1920, 포스터.

알렉산더 로트첸코, 1925년 파리에서 개최된 '장식 미술 전시회'에서 소비에트 전시관을 위한 '노동자 클럽'의 인테리어 디자인.

를린에 머무는 동안 외국인들과 접촉하면서 구성주의 이념을 널리 알렸고 데 스테일 그룹, 바우하우스, 다다 미술가들과 중요한 관계를 맺었다.

도자기와 섬유 산업

대부분의 미술가들은 주로 '고급 국립 예술 기술 공방 (WCHUTEMAS)' 이나 1927년부터 금속 디자인, 목공 디자인, 섬유 디자인, 도자기 디자인 분야로 나누어졌던 모스크바의 '고급 국립 예술 기술원 (WCHUTEIN)' 에서 일하거나 가르쳤다. 대량 생산을 위한 디자인의 주요 활동 영역은 도자기와 섬유 산업 분야에서 시작했는데, 그 이유는 그릇과 섬유는 선전 수단으로써 대량 확산이 가능했기 때문이다. 그래서 1917년 혁명 후에 옛 왕조의 도자기 공업을 재건했는데, 처음에는 국립으로 시작했다가 1925년부터는 '로모노소프 도자기 제조 회사' 라고 불렸고, 젊은 미술가들에게 생산 과정에서 경험을 쌓을 수 있는 기회를 제공해 주었다. 1918년부터 25년까지, 그리고 1925년부터 27년까지 양대에 걸친 미술 총책임자는 체초닌이었다. 미술부에서는 칸딘스키, 레베데프, 수예틴, 말레비치 등이 활동했다. 대부분의 그릇들은 절대주의적인 무늬로 장식하거나, 1921년에 도입되고 1920년대 말에 강화된 '새로운 경제 정책' 에 따라 혁명적 모티프를 주제로 장식했다.

콘스탄틴 로체스트벤스키,
절대주의의 장식을 넣은 찻잔과
찻잔 받침, 로모노소프 도자기
제조 회사, 레닌그라드.

미하일 아다모비치,
식량 배급표와 레닌 초상,
그리고 "일하지 않는 자는
먹지도 마라"는 선전 문구가
있는 접시, 1923.
기념 접시와 찻잔, 선물들은
혁명적 슬로건이나 레닌의
초상과 격언, 혹은 신생
소비에트 연방의 상징 등으로
꾸몄다.

섬유 문양

섬유 산업에서도 혁명의 메시지를 담은 정치적 선전이 기대되었다. 섬유 미술가들 중 로사노바, 스테파노바, 포포바, 로트첸코 등의 기존 세대들 역시 구성주의와 절대주의의 비구상적인 기하학적 형태를 국제적이고도 계급 없는 사회를 위한 미적 상징으로 선호했다. 그러나 1920년대 말경에는, 특히 스탈린이 산업화를 강행하기 시작하면서부터 라이처, 나사레브스카야 등의 젊은 섬유 디자

라이처, 〈붉은 노동자 군대와 농민 군대의 기계화〉, 문양 장식이 된 비단천, 1933.

이너들이 미술의 극단적인 프롤레타리아화를 추구했다. 또한 부르주아적인 꽃문양을 배척했던 것처럼 이제는 구성주의의 기하학적 형태를 '형식적'이라고 비판하면서 거부했다. 그 대신 교육받지 못한 노동자들과 농부들에게 사회주의 프로그램을 널리 알리기 위해 구상적으로 실제 모습을 갖는 새로운 무늬들을 만들어 냈다. 민족 미술의 오랜 문양들은 기계, 트랙터, 작은 붉은 군대, 여성 노동자 등으로 대체되었다. 그러나 민중들이 트랙터나 콤바인을 섬유의 문양으로 받아들이지 않았으므로 문양을 개발하는 미술가들 사이에서는 구체적인 모습을 갖는 선동적인 문양에 대한 논쟁이 끊이지 않았다. 결국 1933년 인민위원회에서 이러한 섬유를 더 이상 생산하지 않기로 결정했다.

마리야 나사레브스카야, 〈목화를 수확하는 붉은 군대〉, 문양 장식이 된 비단천, 1932.

디자인 인터내셔널

아방가르드적 산업 생산품들은 소비에트 정부의 중요한 선전 수단이었다. 1922년 베를린에서 열린 '제1회 러시아 미술전'과 1925년 파리에서 열린 '국제 장식 미술전'을 비롯하여 국제적인 전시들이 활발하게 개최되었다.

또한 '로모노소프 도자기 제조 회사'의 많은 제품들이 서유럽으로 수출되었다. 하지만 이러한 제품들은 노동자들이 아닌 수집가들의 손에 들어갔다.

피트 몬드리안, 〈구성〉,
1922년경, 캔버스천에 유화.
몬드리안은 1917년부터 그의
신조형주의 이론을 체계화했다.
그는 미술은 완벽하게
추상적이어야 한다고
주장했으므로, 조형 요소로서
오직 수평과 수직의 선만
사용해야 했고 색채는
원색(빨강색, 파랑색, 노랑색)과
검정색과 회색, 흰색으로
제한해야 했다.

게리트 토마스 리트벨트,
위트레흐트에 있는 그의 공방
앞에서 직원들과 함께, 1918.
리트벨트가 〈적청 의자〉
프로토타입에 앉아 있다.

게리트 토마스 리트벨트, 도색한
나무로 만든 사이드 테이블,
1922-23. 밀라노 카시나 사의
리에디션.

네덜란드 : 데 스테일(1917-31)

러시아의 구성주의나 미술의 여러 추상주의 운동들과 함께 네덜
란드에서도 자연에 대한 그 어떠한 모사도 거부하며 회화를 오직
형태, 면, 색으로 이루어진 자율적 체계로 생각하는 미술 운동이
일어났다. 이 운동은 회화에서 감정적이고 개인적인 요소들을 전
부 배제한 채 미술의 법칙성과 구성적 특성을 보여 주려고 했다.

　　1917년 반 두스뷔르흐는 라이덴에서 《데 스테일》지를 창
간했다. 이 잡지는 새롭고 극단적인 현대적 입장을 가졌던 화
가, 건축가, 조각가들로 구성된 모임의 토론장이었고, 그들의 이론

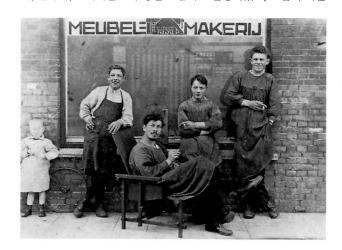

"오늘날 문화인들의 삶은 점점 더 자연적인 것에서 멀어져 가고 있다. 갈수록
더욱 추상적인 삶이 되는 것이다."
– 피트 몬드리안, 《데 스테일》 제1호, 1917

과 선언문 등을 실었다. 반 두스뷔르흐 외에도 《데 스테일》의 창간
동인이자 동업자로는 몬드리안, 반 데어 레크, 후스자르 등의 화가
와 오우트, 윌스, 반토프 등의 건축가, 그리고 조각가 반통엘로, 시
인 코크 등이 있었다. 거기에다 1918년에는 리트벨트가, 1922년에

는 에스테렌이 합류했다. 데 스테일 운동은 폐쇄적인 모임이 아니었다. 러시아 구성주의자인 엘 리시츠키, 이탈리아의 미래파 화가인 세베리니, 독일 다다 운동을 대표하는 아르프와 슈비터스 역시 그 모임에 속해 있었다.

피트 몬드리안
(1872-1944),
후기 인상파와
입체파를 거쳐
추상화를
이룩했으며,
'데 스테일' 창립 동인이다.
1925년 반 두스뷔르흐와
결별했으나, 1929년에 그와 다시
화해하여, 1931년 그의 미술가
그룹 '추상-창조' 회원이
되었다.

데 스테일 그룹의 미술가들에게는 순수한 추상과 완벽한 기하학적 질서야말로 산업화되고 기계화된 현대 사회에서의 형식미적인 표현 방식이었다. 또한 그들은 미술가란 사회에서 선지자적인 역할을 수행해야 한다고 믿었기 때문에, 자연으로부터 독립된 질서와 조화를 확립하기 위해서는 순수한 형태를 지향하는 그들의 이념이 삶의 모든 분야에 적용되어야 한다고 생각했다.

순수성에 대한 이념과 장식적 문양들에 대한 거부는 당시 칼뱅주의적인 네덜란드 사회의 청교도주의에 그 뿌리를 두고 있었다. 데 스테일 그룹의 이러한 노력들은 바로 기독교적인 우상 파괴라고도 할 수 있다. 그런데 이러한 형태적 금욕주의는 현대의 미적인 기본 방침뿐 아니라, 더 나아가 기능성에 대한 이상과 산업 생산의 기술적 요구들 또한 충족시켜야만 하는 것이었다. 그리하여 전통적인 시민적 도덕성이 아방가르드적인 유토피아와 만난 것이다.

테오 반
두스뷔르흐
(1883-1931),
출판인이자
비평가로 '데
스테일' 그룹의
이론적 대표자였다. 그는 출판과
유럽 여행을 통해 '데 스테일'
그룹의 이념을 알렸고
바우하우스와 러시아
구성주의자들과도 접촉했다.

가구 디자인

디자인에서도 형태적인 모습은 단순하고 지속적으로 환원되는 기본 요소들로 정제되었다. 리트벨트는 가구 디자인에서 데 스테일 운동을 선언적으로 실현했는데, 가장 잘 알려진 예로 〈적청 의자〉가 있다. 이 의자는 오로지 단순한 받침목에다 앉는 면과 등받이를 이루는 나무판 두 장으로 만들어졌기에 기계적인 생산까지도 가능했다. 또한 그 각각의 구성 요소들은 서로 다른 색으로 강조하여 몬드리안의 그림들을 보는 듯한 그의 의자는 형식미적인 이상을 대량 생산을 위한 기능적이고 사회적인 요구들과 결합시킨 것이

게리트 토마스
리트벨트
(1888-1964),
1900년부터
이미 자신의
가구를 개발했으며
프랭크 로이드 라이트의 영향을
받았다. 1918년부터 '데 스테일'
그룹의 구성원이 되었다.
1920년대를 거치면서 건축으로
관심이 기울어졌으며, 1928년에
결성된 '현대 건축 국제 회의'의
창립 동인이기도 했다.

야코부스 요하네스 피터 오우트 (1890-1963), 베를라헤와 프랭크 로이드 라이트의 영향을 받은 건축가. '데 스테일'의 창립 동인으로 1918년에 로테르담 시 건축가가 되었다. 1921년에 반 두스뷔르흐와 결별했고 1922년에는 몬드리안과도 결별했다. 그는 또한 바우하우스하고도 교류했으며, 1927년 슈투트가르트에서 열린 '국제 건축전'에 참가하여 대성공을 거두었다. 후에 유명 대학으로부터 수차례의 초빙을 받았지만 모두 거절했다.

게리트 토마스 리트벨트, 〈적청 의자〉, 1918-23. 이 의자는 원래 칠하지 않은 너도밤나무로 만들었는데, 리트벨트가 '데 스테일' 그룹의 회원이 되었던 1923년에 처음으로 그 전형이 된 채색을 입혔다.

오우트, 대학 카페, 로테르담, 1926.

었다. 그래서 그 의자는 일상용품이면서 동시에 미술품이고, 이러한 방식으로 미술과 삶의 새로운 통합을 꾀했던 아방가르드적인 요구에 부응했다. 리트벨트가 계속해서 디자인한 가구들은 거의

> "우리들의 의자, 책상, 장, 그 밖의 용도를 갖는 물건들은 미래에 우리의 실내 용품이 될 '추상-현실적 조각 작품'들이다."
> – 테오 반 두스뷔르흐, 리트벨트의 가구에 대하여

다 프로토타입 상태로 남아 있지만, 형태와 재료 모두 대량 생산에 적합했다. 현재 그의 의자와 조명등 등은 '디자인 클래식 제품'으로서 이탈리아 회사 카시나에서 리에디션으로 생산하고 있다.

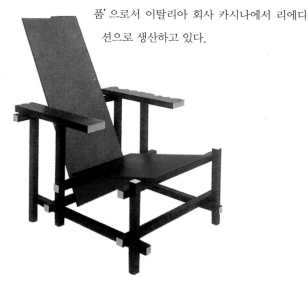

건축

데 스테일 그룹의 건축가들은 대부분 1917년 이전부터 이미 초기 모던의 추종자들이었다. 그들에게 형식적 모범은 콘크리트 건축과 새로운 공간 개념의 선구자였던 미국의 건축가 라이트였다. 데 스테일 건축은 정육면체의 단순한 형태로 발전되었다. 공간들의 배치는 직각의 면들로 분할되었는데, 이는 집과 공간들을 경계 짓기

보다는 형태적으로나 기능적으로 확장시킬 수 있도록 생각하게 만들었다. 건축은 그 실천 활동에서 열려진 평면을 지향해야 하는, 공간과 시간, 기능의 상호 작용으로 정의되었다.

이러한 이론을 가장 일관되게 적용시킨 것이 1924년 리트벨트가 위트레흐트에 지은 '슈뢰더 하우스'인데, 이 집은 데 스테일 운동의 내부 기능들과 형태 원칙들을 따랐다. 직각으로 서로 마주하는 하얀 면들이 중심을 이루고 있고, 이 면들은 난간과 창틀, 그리

테오 반 두스뷔르흐와 코르넬리스 반 에스테렌, 한 주택을 위한 디자인 스케치, 1923. 닫힌 정육면체가 해체되었다.

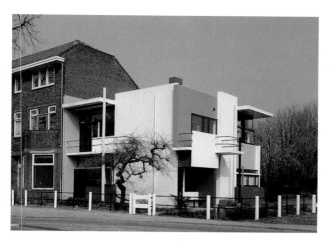

게리트 토마스 리트벨트, 위트레흐트에 있는 슈뢰더 하우스, 1924. 벽은 '데 스테일'의 이상과 달리 콘크리트가 아닌 벽돌이었으나, 평면으로 보이도록 석회를 바른 후 색칠했다.

고 T자형 철제 버팀대 등의 색채를 띤 수평과 수직에 의해 분할되어 있으며, 실내 공간들의 연속적인 맞물림은 돌출된 지붕면과 발코니, 그리고 난간 등을 통해 밖으로까지 확장되어 있다.

그래서 이 집은 실제로 세워진 데 스테일 선언 그 자체로 현대 건축의 본보기가 되었다. 그러나 잊지 말아야 할 것은 아방가르드 디자인들이 일반적인 호응을 얻지 못했다는 사실이다. 아방가르드적인 디자인과 모던 건축은 상대적으로 소수의 지식 엘리트들이 주도해 왔다. 실제로 건축을 의뢰할 때 아무런 간섭 없이 건축가에게 모든 것을 위임하는 경우는 매우 제한적이었다.

슈뢰더 하우스의 2층 거실. 아래층이 분할된 공간들로 이루어진 것에 반해, 위층은 열린 공간이 나열되어 있다. 칸막이 벽은 레일을 따라 움직일 수 있다. 이 집은 사는 사람의 욕구와 가구에 따라 개조할 수 있게 되어 있다.

리오넬 파이닝어, 〈대성당〉,
바우하우스 프로그램의 표지,
목판화, 바이마르, 1919.
새로운 조형을 위한 이상적인
본보기로서의 중세 대성당.

독일 : 바우하우스(1919–33)

독일의 바우하우스는 모던과 기능주의 이념의 중심이 되었다. 그곳에서 현대 산업 디자인의 발전에 있어 지금까지 지속적으로 영향을 끼쳐 왔던, 새로운 디자인을 위한 기반이 만들어졌다.

1919년 그로피우스는 바이마르 미술 아카데미와 1915년에 폐교된 반 데 벨데의 응용 미술 학교를 합병하여 바이마르에 국립

카를–페터 뢸, 바우하우스의 첫번째 인장, 1919–22. 다양한 상징들 중에 피라미드와 철십자 형태도 보인다.

바우하우스를 설립했다. 이 학교에서 명료한 조형 언어로 미술과 수공예, 산업을 통합함으로써 역사주의를 극복하고자 했던 자신의 오랜 염원을 실현시키려고 했던 것이다. 그뿐만 아니라 바우하우스에는 완전히 새로운 조직 체계와 교육 체계가 있었다. 교육의 기반은 기초 과정으로, 색채와 형태, 재료를 가지고 목적과 상관없이 자유롭게 실험하는 것에 중점을 두고 있었다. 기초 과정을 마친 학생들은 목공 공방, 도자기 공방, 금속 공방, 무대 미술 공방, 사진 공방, 상업 그래픽 공방 등 다양한 공방들 가운데 하나를 선택했다. 그 목표는 수공예적 능력과 미술적 능력을 똑같이 고루 함양시키는 것이었다. 그래서 모든 공방마다 '형태를 담당하는 마이스터'와 '수공예를 담당하는 마이스터'가 각각 한 명씩 있어 책임을 맡았다. 그런데 초기에는 건축과가 없었다. 바우하우스는 여러 발전 단계를 거치면서 그때마다 미술과 산업, 미학과 사회적 관점 사이에서 어디에 중점을 둘 것인가에 대한 논쟁들을 계속했다.

바우하우스 초기 단계에서는 표현주의에 기울어져 있었고, 미술공예운동과 유겐트슈틸처럼 중세로 회귀하는

바우하우스 교육의 개념도,
1922.

개혁의 방향을 시도했다. 예술의 통합에 있어서는 중세 시대의 돔바우휘테(성당 건축을 위해 건축가를 중심으로 화가와 조각가 등의 미술가와 목공과 석공 등의 수공예가들이 모여 만든 중세의 길드 조직—옮긴이)를 모범으로 삼아 건축이 지도적인 역할을 담당해야 한다고 보았다. 그리고 이텐, 파이닝어, 마르크스, 무헤, 클레, 슐레머 등 그로피우스가 초기에 바우하우스로 데려온 미술가들이 그 교육을 특징지었다. 물론 당시의 디자인들은 여전히 수공예적인 성격을 강하게 띠고 있었다.

발터 그로피우스 (1883-1969), 건축가이자 페터 베렌스의 동료로 1919년부터 28년까지 바우하우스 교장을 역임했다. 그는 1925-26년에 데사우의 새로운 바우하우스 건물을 디자인했으나, 1934년 영국으로 이민을 떠났다. 1937년에는 미국으로 건너가, 하버드 대학에서 강의했다.

오스카 슐레머, 바우하우스의 두 번째 인장, 1922년부터 사용.

바우하우스에서의 데 스테일

기본 요소로 이루어진 기능적인 조형 언어의 발전은 1920년대 초반부터 특히 반 두스뷔르흐의 영향을 받아 본격화되었다. 반 두스뷔르흐는 바우하우스에서 가르치지는 않았지만, 1922년에 바우하우스와 아주 가까운 바이마르 지역에서 데 스테일 강좌를 개최했다. 그는 특히 이텐이 가르쳤던, 주관적이고 미술가적으로 행하는 교육을 단호하게 반대하면서 바우하우스 학생들을 데 스테일 운동의 명료하고 구조적인 형태로 끌어들였다.

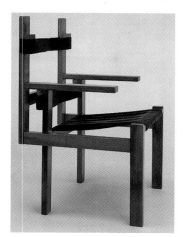

마르셀 브로이어, 〈각목 의자〉, 1923. 브로이어는 두스뷔르흐와 '데 스테일' 운동의 찬미자였으며, 1921년부터 25년 사이에 리트벨트를 모범으로 삼아 수많은 의자 디자인을 개발했다.

"바우하우스는 모든 예술 창작의 통일을 추구한다. 이는 조각, 회화, 공예와 수공 등 미술의 모든 전문 분야들을 분리될 수 없는 구성 요소로서, 하나의 새로운 건축 예술로 재통합하는 것이다."

– 발터 그로피우스, 국립 바우하우스 바이마르의 프로그램 중에서, 1919

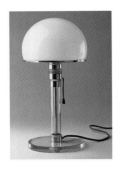

칼 J. 융커와 빌헬름 바겐펠트,
테이블 램프, 1923-24.
즉물적이고 기능에 부합하는
형태를 위한 노력이 드러나
보인다. 이 램프는 여전히 수공
기술로 제작되었으나, 산업적인
재료(금속과 유리)로 만들어졌다.
그리고 오늘날에는 대량 생산
되고 있다.

1923년 이텐의 후임으로 모호이-노디가 임용되자 데 스테일의 이상은 지속적으로 영향을 끼쳤다. 모호이-노디는 대표적인 구성주의자로 합리적이고 기술 지향적인 방향을 선도했다.

그의 지도 아래 금속 공방에서 기능주의로의 전환을 알리는, 산업적으로 생산 가능한 디자인들이 최초로 이루어졌다. 모호이-노디는 학생들에게 나무, 은, 점토 같은 수공예적인 재료를 버리고 그 대신 스틸 파이프, 합판, 산업 유리 등을 사용하라고 권장했다.

1925년 바우하우스는 새로운 보수 정부의 압력을 피해 바이마르를 떠나 데사우로 이전해야만 했다. 그 해에 브로이어는 가구 공방의 선생이 되었고, 마침내 스틸 파이프로 의자를 만들었다. 그는 또한 시스템 가구와 붙박이 가구를 개발하는 데도 전념했다. 바우하우스 교육의 중심이 산업 디자인과 건축으로 전환되었고, 바우하우스 디자인의 주요 목표 또한 산업적인 생산을 위한 것 외에도 폭넓은 계층을 위한 저렴한 대량 생산품을 개발하는 것으로 바뀌었다. 그래서 데사우의 바우하우스에서는 자체적인 판매 조직을 만들었고, 산업적으로 일련의 제품들을 생산했다. 스틸 파이프 의자는 토네

마리안네
브란트, 찻주전자, 1924. 내부가
은도금된 놋쇠, 흑단 손잡이.
라슬로 모호이-노디는 금속
공방의 작업에서 일반적이지
않은 재료의 결합도 도입했다.

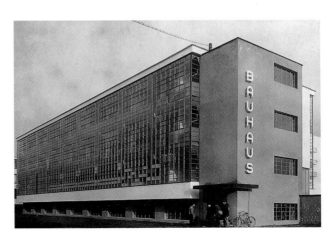

발터 그로피우스가 디자인한
데사우 바우하우스의 새 건물은
도로변의 건물 외벽 전면에
유리를 끼움으로써 건축계를
떠들썩하게 만들었다.

트 사에서 생산했으며 바
우하우스 벽지는 라슈 사
에서 만들었다.

마르셀 브로이어의 초기 스틸 파이프
의자들 중 하나가 그 유명한 〈바실리
의자〉(1925-26)다. 처음에는 질긴
천이나 직물을 사용하다가 후에
가죽으로 바꾸었다.

라슬로
모호이-노디
(1895-1946),
헝가리 출생,
화가이며 그래픽
디자이너, 1923-28년
금속 공방 책임자였고,
타이포그래피와 사진, 그리고
영화와 무대 미술 교수를
역임했다. 그 밖에도 모든
바우하우스 책들을 디자인했다.
1928년 바우하우스를 떠나서
베를린에 그래픽 디자인
사무실을 열어 무대 미술과
전시장을 디자인했다. 그 외에도
1930년에 만든
〈빛-공간-변조기〉의
예에서처럼 빛, 영화, 아크릴
등을 실험했다. 그는 미국으로
망명하여 1937년에 '뉴
바우하우스'를, 그리고 1938년에
'디자인 학교'를 설립했다.

사치품이 아닌 서민 용품

바우하우스는 국제적인 인지도가 높아 감에도 불구하고 1926년부
터 27년 사이에 재정적인 어려움과, 미술과 산업 사이의 학교 방향
에 대한 내부 갈등에 시달렸다. 뿐만 아니라 그때까지도 건축과가
없었던 것에 대해 많은 학생들이 불평했다. 그래서 그로피우스는
1927년에 마이어의 지도 아래 건축과를 개설했고, 점점 어려워지
는 상황에서도 새로운 도약을 기대하며 1928년 마이어를 바우하우
스의 신임 교장으로 임명했다. 마이어는 바우하우스를 조직적인
면과 내용적인 면에서 새롭게 개편했으며, 인간의 기본 욕구를 충

마르트 슈탐, 스틸 파이프 의자
〈S34〉, 1926.
뒷다리가 없어 캔틸레버
의자라고도 불리는 이 스틸
파이프 의자를 처음 만든 사람에
대해서는 지속적으로 논란이
되고 있다. 이와 같은 의자의
개념은 재료와 구조가 기능주의
이념을 완벽하게 실현시킨
것으로 보이기 때문에
바우하우스에서뿐만 아니라
당시의 시대적 경향에 부합하는
것이었다.

한네스 마이어
(1899-1954),
바젤 출신
건축가,
1927-28년
바우하우스 건축
마이스터로 일했고, 1928년
바우하우스 교장에 취임했다.
그러나 1930년에 '공산주의적
음모 활동'을 이유로
해임되었다. 그 후 모스크바
건축 대학에 교수로 임용되었고,
1936년부터 39년까지
스위스에서 건축가로
활동했으며, 1939년부터
49년에는 멕시코에서
건축가이자 도시 설계자로
일했다. 마이어는 20세기
기능주의 건축의 가장 중요한
대표적 인물로 꼽힌다.
바우하우스에서 그의 역할과
현대 건축에 대한 공헌은
지금까지도 논쟁거리가 되고
있다.

족시키는 표준화된 제품을 대량 생산할 수 있도록 디자인해야 한다고 주장했다. 마이어는 공동체 의식을 지지했고, 그래서 미술가적인 모든 낭만주의를 거부했다. 그는 강의를 과학화하기 위해 심리학, 사회학, 경제학 등의 새로운 과목들을 개설했는데, 그 예로 직물 공방에서는 새로운 혼합 섬유와 합성 섬유 실험이 진행되었다.

건축

마이어는 건축에 관한 한 무엇보다도 '사회적 요소들의 분석'을 요구했다. 그는 집을 단지 거주를 위한 기계가 아니라 사회적인 측면에서도 바라보았다. 그래서 그의 디자인 작업은 경제적인 측면을 따랐고, 그는 가능한 한 저렴하고 새로운 재료와 양산된 부품 요소들을 이용해 작업했다. 그의 건축물로는 데사우-퇴르텐의 노동자 주택 단지 확장 공사와 베를린 베르나르의 일반 독일 노동조합 연맹 학교(1928-30) 등을 꼽을 수 있다. 기계화와 정치화를 추구하는 마이어의 새로운 지도 방향으로 인하여 미술은 완전히 밀려났다. 그로피우스와 브로이어가 그 해에 학교를 떠났는데, 그로피우스는 나중에 앨버스, 칸딘스키와 힘을 모아 정치적 이유를 들어 마이어를 해임시켰다.

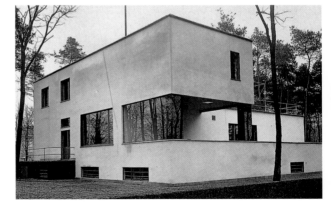

발터 그로피우스, 데사우에 있는
그로피우스의 마이스터 하우스,
1925-26.
이 건물은 입방체가 기본이 되는
건축 체제를 보여준다.
바우하우스 교수진을 위한
주택은 대개 설비를 갖추고
있었으며, 관리비가 상당히
들었다.

1930년 마이어의 후임자로 미스 반 데어 로에가 교장에 취임했다. 그 역시 전적으로 건축에 중점을 두었지만, 사회적이거나 정치적이지는 않았다. 그때부터 바우하우스 학생들의 정치적 참여 활동이 금지되었고, 바우하우스의 규정과 교육 체계도 달라졌다. 미스 반 데어 로에는 권위적인 지도 방식을 관철시켜 나갔던 것이다.

비정치화를 지향하기 시작했음에도 불구하고 마이어의 전통을 따르는 수많은 바우하우스 학생들은 독일 공산당을 지지했다. 바우하우스는 또한 '새로운 건설(독일에서 주민들을 위한 위생적인 주거 환경 건설을 목표로 진행되었던 1920년대 모던 건축 운동으로 슈투트가르트의 바이센호프 집단 주택 단지가 대표적인 예이다— 옮긴이)' 운동들이 다 그랬던 것처럼 재정적으로나 정치적으로 어려움을 겪었다. 결국 1933년 임시 방편으로 베를린으로 이전하면서 나치 정권의 강한 압박을 받아 결국 폐교되고 많은 바우하우스 사람들은 미국으로 망명을 떠났다.

그 후 바우하우스의 이념적 산물들은 전 세계적으로 인정받았으며, 유리와 철 같은 새로운 재료들, 그리고 바우하우스 특유의 단순하고 기하학적인 형태는 국제적인 모던 양식에 중요한 자극제가 되었다. 그로피우스, 앨버스, 미스 반 데어 로에는 미국 대학의

루트비히 미스 반 데어 로에 (1886–1969), 건축가, 1908년부터 11년까지 페터 베렌스의 건축 사무실에서 일했고, 20세기 초부터 유리로 만든 고층 건물들을 처음으로 디자인했다. 1927년에 슈투트가르트 바이센호프의 공작 연맹 전시 책임자가 되었고, 1929년에는 바르셀로나 국제 박람회의 독일관을 디자인했다. 1930년부터 33년까지 바우하우스의 마지막 교장이었으며, 그 후 미국으로 망명하여 1937년에 시카고에 있는 일리노이 건축 학교의 교장이 되었다. 전후의 주요 건물로는 레이크 쇼어 드라이브 아파트(시카고, 1950–52), 크라운 홀(시카고, 1956), 시그램 빌딩(뉴욕, 1954–58), 신 국립 미술관(베를린, 1962–67) 등이 있다. 미스 반 데어 로에는 가장 중요한 현대 건축가다. 그의 건축의 중심 테마는 투명성과 명료함이었고, 그의 모토는 "적을수록 많다(Less is more)"였다.

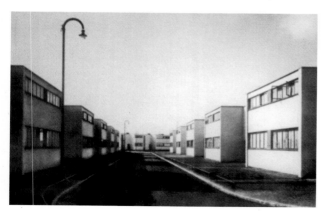

데사우-퇴르텐의 주택 단지 거리, 1926–28.

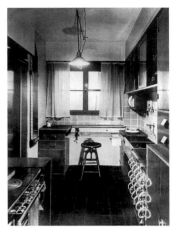

여류 건축가 마가레테 쉬테-리호츠키는 1926년에 프랑크푸르트 시를 위하여, 이른바 '프랑크푸르트 주방'이라고 불리는 최초의 붙박이 주방 가구를 개발했다. 공간 분할과 배치가 기능적이고 인간 공학적인 측면들을 면밀하게 고려했다. 특히 주부의 가사 노동 부담을 줄이기 위해 작은 집에 맞는 짧은 동선을 갖도록 분할했다.

강단에 섰고, 모호이-노디는 1937년 시카고에서 뉴 바우하우스를 설립했다.

현대의 명료하고 장식 없는 형태들은 기능주의의 이론을 따른 것이다. 그 이론에 따르자면 형태란 기능에 의해 결정되는 결과이고, 장식이란 산업적 대량 생산을 저해하고 생산 단가를 높이는 쓸모없는 것일 뿐만 아니라 심지어 해를 끼친다. 거기에서 단순한 기하학적 형태는 기계 생산에 가장 적합한 형태로 간주되었다. 그래서 바우하우스의 형태와 재료 등은 특히 현대 건축과 산업적 대량 생산이 노동자들을 위한 저렴한 주택과 가구들을 만들어 내야 한다는 사회적 관점을 잘 입증해 주었는데, 이것이 바로 오래 전부터 있어 왔던 다양한 개혁 운동들의 한결같은 목표였던 것이다.

독일의 사회 복지 주택 건설

제1차 세계 대전과 제2차 세계 대전 사이의 시기에 독일 아방가르드 건축가들의 최고 목표는 저렴한 주거 공간을 건설하는 것이었다. 프랑크푸르트 시는 마이의 책임 아래 대대적인 주택 건설 계획을 실현시켰다. 그 목적이 '최저 생계를 위한 주택'이었던 만큼 모든 것들이 가능한 한 저렴해야 했다. 그래서 건축가 크라머는 1925년부터 26년 사이에 좁은 공간을 위한 저렴하고 실용적인 생활용품들과 합판으로 가볍게 만든 조립식 가구들을 디자인했다. 1929년에는 베를린에서 '저렴

프랑크푸르트 고등 건축국의 합판으로 만든 규격 문, 1925. 페르디난트 크라머는 자신의 규격화된 가구와 붙박이 가구 요소들에 항공기 제작에 널리 쓰이는 합판을 주로 사용했다.

하고 아름다운 주택'이라는 전시회를 개최하기도 했다. 대도시들마다 시범 주택과 시범 주택 단지가 만들어졌는데, 이를 통해 미래의 세입자들에게 '합목적적이고 아름다운' 일상용품들로 꾸민 인테리어를 소개하고자 했다.

이러한 시범 주택 단지들 가운데 가장 대표적인 곳이 슈투트가르트의 바이센호프 집단 주택 단지였다. 이 주택 단지는 1927년 '주택'이라는 독일공작연맹의 전시회를 위해 건설되었다. 미스 반 데어 로에의

발터 그로피우스, 파리에서 개최된 독일공작연맹 전시에서 발표한 고층 주거 건물을 위한 '카페-바', 1930.

지휘 아래 공장에서 양산된 콘크리트 벽 부품들로 집을 시공했고, 슈탐, 오우트, 르 코르뷔지에 등의 건축가들이 참여했다. 이 전시는 아방가르드 건축가들과 디자이너들의 국제 회의가 되었고, 양차 대전 사이의 시기에 건설한 독일의 사회 복지 주택은 미국의 건축가들에게 형식적인 면에서 대표적인 본보기가 되었다.

새로운 과제는 도시적 주택으로서 수영장, 카페, 바, 스포츠 센터 등의 공공 공간들을 갖춘 고층 빌딩의 건축이었다. 그로피우스는 1930년 파리에서 개최된 공작 연맹 전시회에서 유리와 철, 공기

발터 그로피우스, 바이센호프 집단 주택 단지에 있는 주택의 거실, 슈투트가르트, 1927.

루트비히 미스 반 데어 로에,
스틸 파이프와 유리로 만든
테이블, 1927. 이 테이블은
슈투트가르트에서 개최된 공작
연맹 전시에서 선보였다. 크놀
인터내셔널 사의 리에디션.

와 빛을 이용한 공공 공간의 인테리어를 선보였다. 이 전시는 독일 디자인이 국제적으로 인정받는 계기가 되었다. 그로피우스는 새로운 재료와 차갑고 즉물적인 형태들로 (1930년경 대도시들에서 형성되어 산업 시대의 기술적 형태들을 미적 표현으로 평가했던) 현대적이고 대도시적인 삶의 느낌을 담아 냈다.

그러나 기능주의는 이미 형식주의에 빠질 위험을 안고 있었다. 새로운 형태들이란 언제나 새롭고 진보적인 입장의 상징으로 미화되었고, 지적이고 고상한 취향을 가진 엘리트 계층의 상징이 되었기 때문이다. 산업과 기술의 급격한 발전은 단지 노동자의 지위에 영향

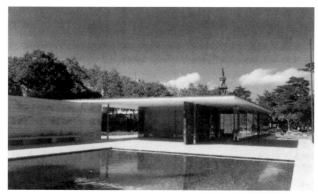

루트비히 미스 반 데어 로에, 바르셀로나 국제 박람회의 독일관, 1929. 이 건축물은 데 스테일적 의미에서 흐르는 공간으로 이루어진 공간 관계를 보여 주며, 그 구성은 밖으로까지 펼쳐졌다. 이 전시관에 놓인 가구들 역시 미스 반 데어 로에가 만든 투명하고 재료적인 면에서 냉철한 우아함을 갖는 것들로, 합리적인 건축과 완벽한 조화를 이루었다.

루트비히 미스 반 데어 로에,
〈바르셀로나 안락의자〉, 1929.
이 안락의자는 바르셀로나 국제
박람회의 독일관 인테리어에
속하는 것이었다. 이 의자는
스틸 파이프가 아니라 손으로
직접 용접해야만 하는 판형
철재와 가죽 쿠션으로 제작했다.
기능주의의 사회적 측면은 이
우아한 외관 뒤로 물러섰다.

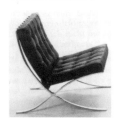

을 주었을 뿐 아니라 아주 새로운 사회 계층을 만들어 냈다. 고소득을 받는 이 직장인 계층은 기술 지향적이고 모던하며 활동적인 태도를 보였다. 스틸 파이프로 만든 안락의자는 이들의 취향에 정확히 맞아떨어졌다. 이들은 1920년대 중반부터 세계 경제 대공황 전까지 호황을 누리던 시기에 산업적으로 생산된 재료들이 보여 주는 차가운 우아함을 선호했다.

"철제 가구는 그 명료하고 수려한 재료의 외관을 통해 형태에서 리듬감, 합목적성, 위생, 청결, 경쾌함, 간결함을 표현하려는 우리의 노력을 생생하게 드러내 준다. 철은 강하고 내구성을 가지며 수명이 긴 재료다. 동시에 자유로운 조형 본성의 노력에 매우 유연하게 따라 줄 수 있다. 잘 만든 철제 가구는 그 자체만으로 고유하고 독립적이며 미적인 가치를 갖는다." - 한스 루크하르트, 1931

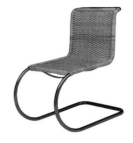

루트비히 미스 반 데어 로에, 캔틸레버 의자 〈S533R〉, 스틸 파이프, 등나무 줄기를 엮어 만든 앉는 면과 등받이, 1927.

마르셀 브로이어, 알프레드와 에밀 로트, 취리히 근교 돌데르탈에 있는 다세대 주택 단지의 거실, 1934. 공간은 밝고 열려져 있으며 가구는 가볍고 가변적이다. 이 실내 설비는 1930년대의 엄격한 바우하우스 미학이 어떻게 점점 더 우아한 분위기를 얻었는가를 보여 준다.

국제 양식

모던 디자인은 미국에서는 라이트에 의해, 유럽에서는 로스와 베렌스에 의해 시작되었고, 1920년대 중반부터 건축과 디자인에서 국제적인 형태 언어로 나타났다. 바우하우스의 형태들은 '국제 양식'이 되었는데, 이 개념은 미국의 건축가 히치콕과 존슨에 의해 특징지어졌다. 그들은 1932년에 《국제 양식-1922년부터의 건축》을 출간했고, 그 해에 1929년에 개관한 뉴욕 현대 미술관에서 같은 제목의 전시를 기획했다. 국제 양식은 무엇보다 건축에 관계된 것이었다. 히치콕과

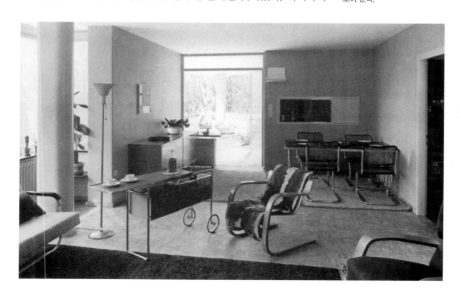

르 코르뷔지에
(본명 : 샤를
에두아르
잔느레,
1887-1965),
20세기의 가장
중요한 건축가로, 소위
순수주의의 창립 동인이다. 그의
대표적인 건물로는 에스프리
누보 관(1925) 외에도 푸아시의
사부아 저택(1929-31)이 있다.
후에는 순수 기하학적인
기능주의에 등을 돌리고
1950년대에는 유기적인 형태에
열중했다(롱샹 성당, 1950-54).

존슨은 건축은 더 이상 매스가 아니라 볼륨으로 이해해야 한다고 주장했다. 또한 더 이상 축 대칭이 아니라 명료한 규칙으로 디자인이 결정되어야 하고 그 어떤 장식도 해서는 안 된다고 강조했다.

건축에서처럼 가구에서도 장식적인 문양들을 배제했고 명료함, 투명성, 우아함, 합리성 등을 중시했다. 구체적으로는 프랑스와 독일의 르 코르뷔지에, 미스 반 데어 로에, 브로이어 등의 디자인을 꼽았다.

국제 양식의 토대로는 르 코르뷔지에와 그가 1922년에 출간한 《건축에 관하여》가 꼽혔다. 그는 고층 빌딩을 좋아했고 파사드와 평면도의 엄격한 기하학적 격자 형태를 선호했다. 1925년 파리에서 열린 '국제 장식 미술전'에 선보인 그의 '에스프리 누보 관(신정신 관—옮긴이)'은 충격을 던지며 지지와 비난을 동시에 받았다. 그리고 파리 재개발을 포함한 그의 이상적인 도시 계획 디자인들은 지금까지도 논란의 대상이 되고 있다. 르 코르뷔지에는 페리앙, 그의 사촌 잔느레와 함께 모던 디자인의 고전이 된 스틸 파이프 가구도 디자인했다.

스칸디나비아에서는 핀란드의 건축가 알토가 200개가 넘는 개인 건물과 공공건물들을 통해 모던 건축의 선구자가 되었다. 그

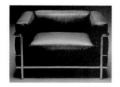

르 코르뷔지에, 피에르 잔느레,
샤를로트 페리앙, 안락의자
《LC3》, '매우 편안하며 훌륭한
안락의자', 1928.
크롬으로 도금된 스틸 파이프
받침대에 검은 가죽 쿠션이
개별적으로 놓여있다. 밀라노에
있는 카시나 사의 리에디션.

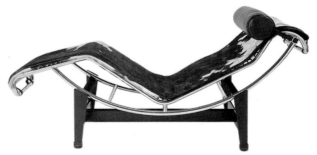

르 코르뷔지에, 피에르 잔느레, 샤를로트 페리앙, 눕는 의자 《LC4》, 1928. 크롬으로 도금된 스틸 파이프가 눕는 면과 검은 가죽으로 싼 롤 형태의 베개를 받치고 있다. 구조는 철제 받침대 위에서 조절할 수 있다. 이 의자는 현재 카시나 사에서 생산한다.

는 건축의 유기적 구성 요소로서, 그리고 모든 건축 과제들과 연관
지어 가구를 디자인했다. 그렇게 하여 핀란드의 옛 도시였던 비푸
리의 시립 도서관에서 사용하는 걸상이나 호흡기 질환 요양소인
파이미오에서 쓰는 안락의자가 만들어졌다. 이때 알토는 합판을
원하는 형태로 휘어서 제작했다.

알바르 알토
(1898-1976),
20세기의
가장 중요한
건축가이자
디자이너이며,
수많은 공공건물들과 사설
건물들을 통해 핀란드의 현대
건축을 특징지었다(독일에 있는
주요 건물로는 에센 오페라
하우스가 있다).

알토는 자체 탄성을 갖는 의자의 원리와 우아한 아름다움을
스틸 파이프와는 반대로 따뜻한 느낌을 주는 자작나무 합판을 휘
어서 실현시켰던 것이다. 이 가구들은 1930년대 중반부터 당시 알
토 자신이 창립한 회사 아르텍에서 생산했다.

그렇지만 독일에서 수많은 바우하우스 사람들이 망명을 떠나
고 난 뒤 1930년대에 선도적인 역할을 담당한 것은 미국이었다. 이
때부터 뉴욕의 현대 미술관은 새로운 국제적 경향들에 중요한 영
향을 끼쳤고, 전시와 공모전 등을 통해 여론을 주도해 나갔다.

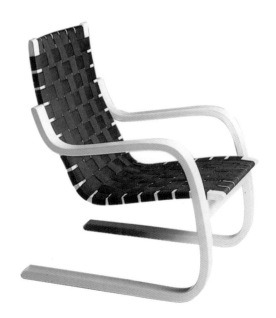

알바르 알토, 안락의자 〈406〉,
1935-39.
합판으로 만든 캔틸레버 의자.
격자로 짠 직물 벨트를 의자
프레임에 씌워 만들었다.

대립의 시대

1920년대와 30년대는 유럽뿐 아니라 미국에서도 대립이 팽팽하던 시대였다. 독일은 전쟁, 혁명, 경제 공황, 대량 실업, 빈곤, 주택난 등을 겪었다. 그러다 보니 모던 디자인은 주로 이론적이고 사회 개혁적인 문제들을 반영시켰다. 하지만 그런 것에 무관심했던 부유한 엘리트들은 자신들에게 익숙한 생활 양식을 고수하면서 문화, 토론, 스포츠, 심지어 정신없이 빠져드는 중독성 쾌락 등을 사회적인 삶의 중심에 두었다. 베를린은 파리 다음으로 유럽의 문화와 경제의 중심지가 되었다.

세계 대공황 시기의 미국
노동자 가족 숙소.

미국에서 음악과 춤이 들어와 재즈, 스윙, 찰스턴 굿맨, 베이커, 에스테어 등이 뉴욕만큼 유럽에서도 유행했다. 또한 영화

의 영향도 강했는데, 특히 거액을 쏟아 부은 할리우드의 역사 영화, 레뷰 영화, 댄스 영화 등은 생활, 유행, 디자인, 심지어 도덕적 문제에까지 무시할 수 없을 정도로 영향을 끼쳤다.

오토 아릅케, 1930년대 독일 루프트한자 광고 포스터.
비행기 여행은 세상물정에 밝고 세련된 상류 사회의
상징이었다.

국제 관계가 확대되고 교통 수단이 발달함에 따라 호화 여객선, 비행선, 비행기, 호화 호텔의 스위트 룸, 대형 극장, 백화점 등의 설비를 꾸며야 했으므로 디자인 분야에도 새로운 과제들이 생겨났다. 라디오, 전화기, 최초의 텔레비전 등 전기 제품들을 디자인해야 했고, 패션과 화장품, 담뱃갑, 향수병 같은 사치품들도 새로운 판매 성과를 올리기 위해 광고와 포장을 디자인해야 했다. 바야흐로 사회 복지 주택 건설의 시대만이 아니라, 샤넬이나 랑뱅 같은 위대한

1920년대에는 이국적인 모든 것들을 선호했다. 식민지에서 가져온 이국적인 나무들에서부터 호랑이 가죽과 아프리카 가면을 비롯하여 조세핀 베이커와 '흑인 레뷰'에 이르기까지 매우 다양했다.

부가티 주변의 우아한 저녁 모임, 에르네스트 도이치 드리덴의 구아슈로 그린 그림.

패션 디자이너들의 시대이기도 했다. 모던한 생활, 그리고 이탈리아의 미래파 같은 속도의 아름다움이 양식화되었다. 모던 디자인은 합리성과 진보의 상징만을 만들어 낸 것이 아니라 정치적이고 경제적인 권력의 상징 또한 탄생시켰다.

인기 무용수의 유명한 포즈, 아르데코 스타일의 다양한 작은 플라스틱 장신구를 달고 흔들면서 공연했다.

카상드르(A. 무롱), 아르데코의 가장 유명한 포스터 디자이너로 수많은 운송 회사의 광고 포스터를 개발했다. 이것은 당시 가장 호화스런 여객선으로 간주되었던 '노르망디'를 위한 것이다.

아르데코

에드가 브란트,
돔 유리갓으로 이루어진 단철
공예 램프, 1925.
브란트(1880-1960)는 금속 세공
미술가로 동과 청동, 그 밖의
금속 재료 등으로 작업했으며,
부분적으로는 이미 산소
용접이라는 새로운 기술을
사용했다.

부르주아 계층들이 전쟁의 피해를 비교적 덜 받고 건재했던 프랑스에서는 그들의 경제력과 부유한 생활 방식을 과시하기 위해 인테리어와 장식에서 사치스런 스타일이 개발되었다. 또한 수공예 분야에서는 세계 시장에서 국제적인 경쟁에 대응할 수 있는 방법을 모색했다. 그래서 보수적 성향을 가진 '프랑스 미술 연맹'은 당시를 대표하는 디자인 미술가들을 모아 전시회를 파리의 대형 백화점에서 개최하기로 결정했는데, 이는 같은 해에 결성된 독일공작연맹에 상응하는 것이었다. 그러나 '장식 미술과 현대 산업 미술 전시회'는 무엇보다도 전쟁 때문에 미뤄지다가 1925년 파리에서 열렸다. 이 사치스런 스타일은 1960년대에 와서 '아르데코(장식 미술―옮긴이)'라는 이름으로 재조명되었다.

아르데코에서는 모던의 선구자들이 불리한 위치에 있었다. 바우하우스 회원들은 전혀 참여하지 않았고, 미국도 아무런 관심을 보이지 않았으며, 르 코르뷔지에의 '에스프리 누보 관'은 선동적이라는 이유로 전시회장 한구석으로 밀려났다.

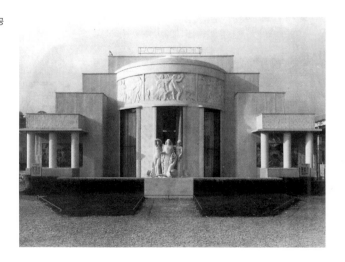

'국제 장식 미술 전시회'에서
건축가 피에르 파투는 '부유한
미술품 수집가의 주택'이라는
자신의 전시관을 만들었다. 그
전시관의 호화스런 실내
인테리어는 자크-에밀 룰만이
디자인했다.

사치스런 수공예품

아르데코는 모던의 목표와 직접적으로 대치되었다. 산업적으로 대량 생산되는 제품을 위해 애쓰는 것이 아니라 수공예로 만드는 값비싼 단일품에 기반을 두었던 것이다. 그래서 뱀가죽, 상아, 구리, 크리스털, 이국적인 열대 지방의 목재 같은 귀하고 값비싼 재료들을 사용했다. 나중에는 철, 유리, 플라스틱 같은 현대적인 재료들을 추가하여 과감한 조합을 이루었지만, 기능성을 강조하기보다는 장식 문양적인 성격을 강조했다.

루이 쉬에와 앙드레 마르, 마노 받침대에 금도금한 청동으로 만든 탁상 시계, 1925년경.

문양과 장식

아르데코는 형태를 정할 때 포스트모던과 유사하게 다양한 역사적 시대와 이국적인 문화를 본보기로 삼았다. 아르데코 양식의 뿌리 중 하나는 아르누보였다. 그 밖에도 기하학적인 추상으로 양식화된 입체파와 미래파, 구성주의의 영향을 받아 특색 있는 곡선 형태와 표현적인 지그재그 선, 역동적인 유선형 등으로 부드러움을 이루었다. 형태는 육각형, 팔각형, 타원형과 원형, 삼각형과 마름모꼴 등의 기하학적인 장식 문양들을 선호했다. 여기에 고전주의,

르네 랄리크
(1860~1945),
채색 유리 꽃병,
1925년경.
랄리크는 이미
아르누보의 가장
유명한 유리
공예가였고, 제1차
세계 대전 이후에
알자스 지방에서 수공업
공장을 설립했다. 그는 여기서
유리의 연마와 채색, 부식 등
고가의 기술을 개발했다.

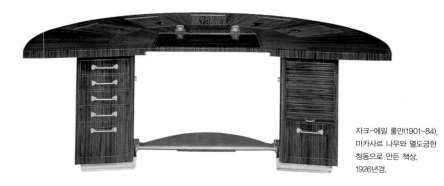

자크-에밀 룰만(1901~84),
마카사르 나무와 열도금한
청동으로 만든 책상.
1926년경.

르네 랄리크, 향수병 〈불새〉.
랄리크는 다른 아르데코
디자이너들처럼 '러시아
발레단'이 파리에서 공연한 같은
이름의 스트라빈스키의 발레에서
영감을 얻었다.

컬럼비아의 선사 시대 문화나 이집트 문화, 아프리카 미술 등도 차용했다. 그래서 아르데코는 고전적이고 우아하며, 이 국적이고 표현적이며, 또한 갈수록 모던해지는 등 수많은 경향들로 다양하게 전개되었다.

　그렇기 때문에 디자인사를 다루는 전문 서적마다 아르데코의 시대적 구분을 매우 다르게 규정짓는 것이다. 아르데코의 시작을 1910년경으로 보는가 하면 경우에 따라서는 1918년 이후로 규정하기도 한다. 그러나 아르데코의 절정을 1920년대와 30년대로 잡는 데는 반론의 여지가 없다. 원래는 호화로운 스타일이었지만, 그때부터 점점 모던한 요소들을 가미하고 산업적 재료들을 이용했으며 대중적 취향에 부합하는 활로를 찾아 나갔다.

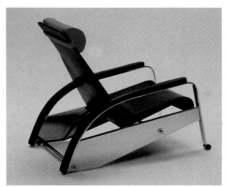

장 프루베, 조절되는 의자
〈매우 편안한 안락의자〉,
1930년경. 라우엔푀르데에
있는 텍타 사에서 생산한
제품. 프루베(1901-84)는
철물 공예가였기에 가구를
기계로 보았다. 그는 스틸
파이프와 철판을 선호했고
르 코르뷔지에와 에일린
그레이처럼 모던의 선두
주자였으며, 아르데코의
대표 주자로 손꼽힌다.

모호한 이름들

이제 와서 그 당시에 누구의 디자인이고 누구의 수공예품인가를 조망해 보는 것은 쉽지 않을 뿐더러, 또한 그것을 분류하기란 여간 어려운 일이 아니다. 가장 유명하고 비싼 가구 디자이너를 꼽으라면 전통주의자인 룰만을 들 수 있는데, 그는 랄리크, 브란트와 함께 1925년 파리에서 열린 '장식 미술전'을 주도한 인물이었다. 또한 인기 디자이너로는 쉬에, 마르 등이 꼽히는데, 그들은 팔로와

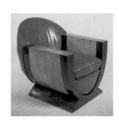

피에르 샤로, 자단나무와
밤나무에 붉은 가죽 쿠션으로
마무리한 안락의자, 1928년경.

르그랭, 라토같이 매우 호화로운 형태를 추구했다.

이들처럼 근본적으로 전통주의적인 디자이너들과는 반대되는 아르데코의 대표적 디자이너로는 샤로, 그레이, 프루베 등이 있었는데, 사실 그들은 모던한 것을 추구하는 비주류였다.

오트 쿠튀르

직업 여성, 영화 배우, 그리고 백만장자와 신흥 기업가, 전쟁으로 부자가 된 사람들의 아내들 사이에서 자아 의식이 성장하면서 패션이 디자인의 중요한 분야가 되었다. 푸아레, 샤넬, 랑뱅, 로마 출신의 쉬아파렐리 등이 아르데코의 지평을 넓힌 인물로 손꼽히는 거장들이다.

아르데코 인터내셔널

아르데코란 원래 프랑스에서 일어난 현상이었다. 하지만 그 형태들은 1920년대와 30년대에 유럽 전역과 바다 넘어서까지 큰 호응을 얻었다. 아르데코의 전 세계적인 확장을 보여 주는 가장 유명한 예가 인도르에 있는 마하라차의 궁이다. 인도의 군주였던 마하라차는 옥스퍼드 대학 시절 독일의 젊은 건축가 무테지우스(1914년 쾰른 공작 연맹 회의에서 '규격화'를 주장한 것으로 유명한 헤르만 무테지우스의 아들―옮긴이)를 만나 궁전의 건축과 실내 디자인을 의뢰했다. 무테지우스는 프랑스의 유명 디자이너들을 끌어들였고, 자신도 붉은 래커와 검정 플라스틱을 사용한 의자 시리즈와 조명등, 건물 벽의 미장, 독

에일린 그레이 (1879-1976), 아일랜드 출신 여류 건축가이며 디자이너인 그녀는 런던에서 학업을 마치고 1902년에 파리로 건너가 대표적인 모던 디자이너이며 이론가가 되었다. 그녀는 오우트와 르 코르뷔지에와 함께 일했으며, 이미 1925년에 첫 번째 스틸 파이프 가구를 개발했다. 제2차 세계 대전 동안과 그 후까지도 건축가이며 디자이너로 활동했다. 1972년에 런던 왕립 미술 협회에서 '왕실 산업 디자이너' 칭호를 받았다. 1987년에는 뉴욕 현대 미술관에서 그녀의 조절되는 테이블 〈E1027〉을 디자인 소장품으로 받아들였다.

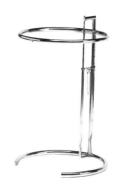

조절되는 테이블 〈E1027〉, 크롬으로 도금한 스틸 파이프 받침대와 유리판. 뮌헨에 있는 클라시콘 사의 리에디션.

에카르트 무테지우스, 인도르 궁의 도서관 안락의자, 1930년경. 뮌헨에 있는 클라시콘 사의 리에디션.

에카르트 무테지우스, 인도르
궁의 스탠드 램프.

서용 전등 및 재떨이가 내장된 도서관 안락의자 등 과감한 디자인
을 개발했다.

산업적 대량 생산

독일, 영국, 이탈리아 등지에서도 아르데코의 형태는 모던한 세련
미의 표현으로 각광을 받았고, 무엇보다 알루미늄과 베이클라이트
등의 새로운 재료를 이용한 대량 생산품들은 갈수록 인기를 끌었
다. 그래서 패션 액세서리, 담뱃갑, 라디오 케이스, 향수병 등은 고
전적인 기하학 형태, 표현주의적인 지그재그 문양, 또는 상아나 거
북이 등껍질의 특성을 모방한 장식이 많은 플라스틱 상감 세공으
로 제작되었다.

미국의 아르데코

1920년대 미국에서 유럽의 '모던'에 대한 개념이란 여전히 바우하
우스와 그 밖의 경향들을 계속 지켜보았던 몇몇 아방가르드 건축
가들에게나 관심거리일 뿐이었다. 라이트가 모던 건축의 선구자로
등장했고, 20세기를 앞두었던 시기에 이
미 철골 구조의 고층 빌딩들이 들어
섰지만, 화려한 신고딕
양식으로

알폰소와 레나토 비알레티의
커피메이커〈모카 엑스프레스〉,
알루미늄과 검정 플라스틱,
1930년경. 처음에는 수공업으로
제작하다가 1945년 이후부터
대량 생산하기 시작했다. 이
커피메이커는 지금도 팔각형의
아르데코 형태로 변함없이
생산되고 있으며, 이탈리아의
가정용품 중에서 가장 대표적인
전형으로 간주되고 있다.

지은 뉴욕의 울워스 빌딩(1913)처럼 1920년대 말까지도 건물들의 파사드는 여전히 역사주의적인 창틀과 돌출창, 고딕식 아치로 치장하고 있었다.

베이클라이트로 만든, 1930년대를 대표하는 라디오 케이스.

가구와 인테리어 용품들 역시 견실한 식민지 스타일과 역사주의적인 유럽 스타일을 선호하는 중류층과 상류층의 보수적인 취향에 맞춰 수공업적으로 생산했다. '미술공예운동' 외에는 그 어떤 개혁운동도 존재하지 않았다. 모던에 대한 개념은 바우하우스 사람들과 나치를 피해 미국으로 망명한 사람들에 의해 확산되기 시작했다. 1932년 디트로이트에 설립된 크랜브룩 아카데미에서 모던 개념을 소개했는데, 핀란드의 건축가 사리넨 교장은 이 학교를 바우하우스의 분교로 보았다.

남성용 향수병, 시카고 노스우즈 사, 1927년경. '입체파' 적인 머리는 베이클라이트로, 병은 갈색 유리로 만들어졌다.

비록 건축과 공간 디자인에 국한되었지만, 기능주의적인 모던함보다는 장식성이 풍부한 아르데코가 관철되기 시작하여 1920년대 후반부터는 대기업의 과시적인 사옥들이 아르데코 스타일로 지어졌다.

미국의 아르데코 사례는 뉴욕과 마이애미의 대형 고층 빌딩과 화려한 극장 등에 잘 나타난다. 뱃머리와 난간이 있는 대형

자사 제품의 저렴한 가격과 오랜 내구성을 광고하는 영국 가정용품 회사 반달라스타 카탈로그의 한 페이지.

베이클라이트 : 베이클라이트는 1907년 레오 베이클랜드가 발명한 최초의 합성수지다. 1920년대와 30년대에 화학 산업은 페놀 수지와 비트롤라이트 등과 같은 또 다른 합성수지들을 개발하여 많은 각광을 받았다. 플라스틱으로 만든 제품들은 수명이 길며 성형이 쉽고 저렴하여 일상용품으로 이상적이었고, 또한 산업적 대량 생산에서 아르데코 양식의 값비싼 재료들을 비용을 적게 들여 모방하는 데 아주 적합했다.

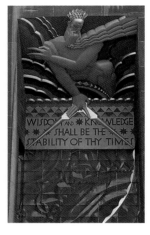

호화 여객선을 모티프로 하여 고급 목재, 대리석, 황동 상감 등으로 장식했고, 다채로운 유리와 타일을 비롯하여 기하학적이고 표현적인 형태들을 사용했다.

　1930년대 미국에서는 화려한 장식의 아르데코에서 이어진 무미건조한 미국식 스타일이 전개되었는데, 이는 세

> **뉴욕의 아르데코 건축물**
> · 라디오 시티 음악 홀, 1931. 건축가 : 레이먼드 후드
> · 엠파이어 스테이트 빌딩, 1932. 건축가 : 슈리브, 람, 하르먼
> · 록펠러 센터, 1931. 건축가 : 레이먼드 후드
> · 크라이슬러 빌딩, 1930. 건축가 : 윌리엄 밴 앨런

리 로리, 록펠러 센터 출입구 위의 조각. 모던하고 즉물적인 건물의 외관과 달리 인테리어는 풍부하게 장식되어 있는 것이 특징이다. 출입구와 복도, 지하 아트리움 등은 아르데코 양식의 조각과 양각 부조로 치장했다.

뉴욕의 크라이슬러 빌딩 역시 외부는 물론 실내까지 화려하게 장식했다. 이 건물은 크라이슬러 자동차의 우아함과 대기업의 경제적인 능력을 상징적으로 보여 준다.

계 경제 대공황에 대한 정부의 조치로 즉물적이고 값싼 건축 방식을 장려한 것이었다. 역시 경제, 정치적인 이유로 인해 아르데코 형태는 새로이 등장한 유선형의 모습으로 수많은 대량 생산품에서 나타났다. 미국이 아르데코에 공헌한 사례를 말하라고 한다면 바로 유선형이다.

현대 산업 디자인

미국의 모던 디자인은 그 나름대로의 길로 나아갔다. 유럽의 영향을 받기는 했지만, 그 어느 곳보다도 소비 행태에 따라 좌우되었고, 일반적으로 생각하는 것보다 높은 수준의 기술적 진보와, 전 세대에 걸쳐 미적 감각 형성에 영향을 주었던 꿈의 공장 할리우드의 이상향에 따라 특화되었던 것이다.

디자인과 기술

유럽에서는 제1차 세계 대전으로 기술적이고 경제적인 발전이 현저하게 제한되었던 반면, 미국은 1920년대 초에 이르러 다른 산업 국가들보다 월등히 높은 고도의 기술 수준을 갖추었다. 그리고 1930년대에는 대부분의 중산층 가정이 라디오, 냉장고, 토스터, 세탁기, 텔레비전 등의 가전제품들을 보유하고 있었다. 이렇듯 미국에서는 일찍이 가구 디자인과 산업 디자인의 경계가 허물어졌다. 폭넓은 대중의 수요에 부응하기 위하여 새롭고 저렴한 재료를 통한 대량 생산은 이미 필수적인 일이 되었고, 1920년대 말경에는 당

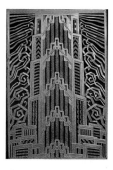

자크 들라마르, 뉴욕 채닌 빌딩의 라디에이터 덮개, 1927. 이 계단 모양의 장식 문양은 건축적인 외형을 취하고 있다.

로사펠스와 도널드 데스키, 라디오 시티 뮤직 홀의 인테리어, 1932년경. 여기서는 아르데코의 우아함과 화려함이 기능주의의 즉물적인 미학과 혼합되어 있다.

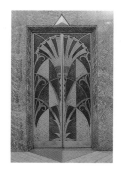

크라이슬러 빌딩의 엘리베이터 문. 황동 상감 세공 작업은 야자수와 연꽃 같은 양식화된 이집트식 모티프를 보여 주고 있다.

시 한참 성장하던 광고계에서 현대적인 시장 연구의 결과들을 도입하기 시작했다. 광고와 포장 외에도 구매력이 있는 중산층을 만족시켜야 했으므로 제품의 세련된 디자인은 더욱 중요해졌다.

당시에서 불과 몇 년 전까지만 해도 자동차를 비롯한 기술 제품들의 디자인은 오직 실용적인 기능과 초기 생산 라인의 기술적인 요구 사항들만 맞추는 형편이었다. 포드의 '모델 T'는 1913년 당시만 해도 경쟁 제품이 전혀 없었다. 하지만 1920년대와 30년대

노먼 벨 게디스, 유선형의
물방울 모양 버스(1931)와
승용차(1934). 이러한 모델들은
뉴욕 국제 박람회에서 선보였다.

에 이르자 경쟁사들이 급속히 성장했으므로 수많은 제품들과 차별
화하기 위해 디자인이 점점 더 중요한 위치를 차지했다.

디자인의 혁신이 사회적이고 기술적인 문제
제기 속에서 끊임없이 논의되었던 유럽과는 달
리, 미국에서는 마케팅의 한 요소일 뿐이었다.
이렇듯 새로운 디자인 개념은 1929년 세계 경제
대공황의 결과로 퍼져 나갔다.

월터 도윈 티그,
나무와 금속, 파란색 유리로
만든 라디오, 1936.

세계 경제 대공황

월 스트리트의 주가 폭락에 잇따라 경제 공황이 이어지자 미국 정
부는 경제를 일으키기 위해 우선 소비를 활성화시키려고 했다. 그

"가격과 기능, 품질
면에서 동등한 제품이
있을 때는 좀더 아름다운
것이 잘 팔린다."
– 레이먼드 로위, 1929

에 따라 모든 제품들은 호감을 주는 새로운 디자인을 통해 높은
구매 충동을 일으켜야만 했다. '스타일링'은 형태의 수정과 새로
운 디자인을 말하는 것이었고, 그 최적의 형태로서 미국의 산업 디자
이너들은 소위 '유선형'을 발견했다. 사실 엄밀한 의미에서는 미국에
서 발견한 게 아니라, 이미 이탈리아의 미래파에서 다루었다. 하지만
미국의 산업은

레이먼드 로위, 기관차 〈S1〉,
펜실베이니아 철도 회사,
1938.

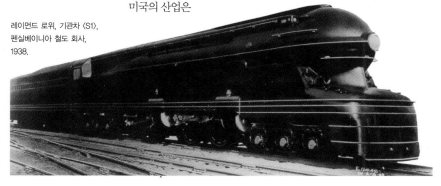

새로운 재료와 기술 덕분에 이러한 형태를 대
량 생산에 적용시킬 수 있었다.

유선형

유선형은 진보와 역동성의 상징으로서 고속 버스에서 유모
차에 이르기까지, 커피메이커에서 연필깎이에 이르기까
지 모든 제품들에 적용되었다. 건축에서도 원하는 형태에

레이먼드 로위,
연필깎이,
1933.

맞게 성형할 수 있는 합판, 플라스틱, 철판 등의 새로운 소재들은
유선형을 도입하는 데 큰 도움을 주었다. 미국의 산업 디자이너들
은 '스타일링' 수단으로 발견한 유선형을 통해 하나의 양식을 만
들어 냈는데, 이는 물건의 기능과는 거의 관계없이 주로 경제 공황
을 타개하기 위하여 진보에 대한 믿음과 미국 경제에 대한 확신을
시사하는 것이었다. 실제로 이를 통해 '미국식 생활 방식'의 버팀
목을 놓았다.

레이먼드 로위, 인터내셔널
하비스터 사의 우유 원심
분리기, 1939.

　이러한 낙관주의는 '내일의 세계 건설'이라는 이름으로 열
린 1939년 뉴욕 국제 박람회에서 그 절정에 이르렀다. 1920년과
40년 사이에 미국의 산업 디자인은 자체적으로 급격한 발전을
경험하는데, 이는 유럽의 디자인 이론에서 명백하게 탈피한 것
이었다. 유선형은 1950년대 후반까지 이러한 태도의 상징으로
계속되었을 뿐 아니라 경제 기적을 이룩한 독일에서도 관철되

유선형 유선형은 물방울 모양으로 최소의 공기 저항을 갖는 사물의 이상적인 형태를 말한다. 이는 제1차 세계
대전 후부터 비행기와 자동차 제작을 위한 유동 연구(유체 역학)의 결과로 나타났다. 그리고 1930년대부터는
'스타일링'으로 다양한 제품들에 적용되었다. 유선형은 역동성과 진보에 대한 믿음의 상징이었으며 1950년대
에는 모든 산업 국가들에서 응용했다.
스타일링 스타일링은 소비자에게 호감을 사기 위해 순수미적인 측면과 마케팅 중심적 측면에서 제품 스타일을
수정, 보완하는 것을 말한다. 이 개념은 1929년 세계 경제 대공황 이후 소비를 다시 활성화시키고자 했던 시
기에 미국에서 만들었다. '스타일링'은 소비를 촉진시키는 작용을 하므로 기능주의자들의 공격을 받았다.

헨리 드레이퍼스 (1903–72), 광고계 출신이 아닌 몇 안 되는 디자이너들 중 하나다. 그는 무대 장식가였으며 1929년 뉴욕에서 디자인 사무실을 열었다. 1940년대부터 인간 공학 이론에 몰두했으며, 1957년에는 《인체 측정》을 출간했다.

노먼 벨 게디스 (1893–1958), 화가이자 광고 일러스트레이터였으며 무대 장식가이기도 했다. 그는 가장 중요한 몇몇 유선형 자동차와 기차를 창작했다. 1939년에는 뉴욕 국제 박람회에서 제너럴 모터스의 '미래 생활 전시회' 건물을 디자인했다.

었다.

특이하게도 각 시대마다 걸출한 미국의 산업 디자이너들은 광고계 출신이었다. 예를 들어 티그는 코닥 사와 첫번째 디자인 계약을 맺기 전까지 20년 넘게 광고 그래픽 디자이너로 일했다. 그는 제2차 세계 대전 전에 수년간 로위와 함께 미국의 선도적인 산업 디자이너로서 뉴욕 국제 박람회의 포드 전시관, 코닥 카메라, 텍사코 주유소, 보잉 707 등을 디자인했다.

제3 제국의 디자인

좀더 많이 팔기 위해 마케팅의 관점에서 고도로 발달된 기술 제품의 '미화(美化)'와 현대화에 힘쓰는 디자인이 미국에서 전개되는 동안, 독일의 국가사회주의자들은 일상 미학과 제품 미학에까지도 이데올로기적인 획일화를 이루기 위해 애썼다. 거기에는 국가 공

노먼 벨 게디스와 앨버트 캐니, 1939년 뉴욕 국제 박람회의 제너럴 모터스 전시관.

무원들에서부터 발단된 '비 아리아 인종 예술가들의 제거' 등의 법령 제정, 또는 '노동의 아름다움을 위한 기관'이나 '제국 주택 공사' 등과 같은 새로운 기관 조성 등이 뒷받침되었다. 그 목표는 새로운 '민족 문화'를 이루는 것이었다.

제3 제국(1933년부터 45년까지 독일의 국가사회주의 체제 아래 있었던 시대—옮긴이)의 디자인은 명백하게 역설적이었는데, 그럼에도 불구하고 자세히 들여다보면 하나같이 나치 이데올로기에서 중요한 기능을 가지고 있었다. 그러나 모던한 형태처럼 사용 목적에 따라 역사주의적인 형태를 적용시키거나 조합했기 때문에, 어떤 경우에도 국가사회주의의 고유한 양식이라고 말할 수는 없다.

아르노 브레커, 〈동지〉, 양각 부조, 1940.
저급하고 기념비적인 사이비 고전주의는 국가사회주의의 '가치'를 전달하는 매개체로 사용되었다.

현대 건축으로 이루어진 사회 복지 주택 건설의 시대는 지나 갔다. 그 대신에 '피와 땅의 이데올로기(나치 이데올로기의 근간을 이루는 것으로 로젠베르크가 그 이론적 틀을 형성했다—옮긴이)'의 의미에서 안장 모양의 삼각 지붕을 얹은 소형 단독 주택 건축을 전 지역에서 장려했다.

공공건물의 과시적 건축에서는 기념비적인 사이비 고전주의(제국 관공서 양식)가 지배적이었다. 그러나 개인의 인테리어 부분에서는 목가적인 촌스러움과 단순한 즉물성이 혼재해 있었다. 이러한 특징은 소시민적인 안락함으로 이해시키는 데 유용했을 뿐만 아니라 전쟁 준비의 연장선에서 국가사회주의적인 경제 정책과 분배 정책에도 요긴하게 이용되었다. 그래서 1935년부터 철이 오로지 무기 산업에만 투입되는 동안 가구들은 결국 나무나 합판으로 만들어야 했다.

알베르트 슈페르, 1937년 파리 국제 박람회의 독일관.

모던과의 관계

국가사회주의자들은 정치적인 이유로 바우하우스를 폐교시켰고, 기능주의의 대표자들 또한 아방가

히틀러유겐트(국가사회주의
이념을 따르는 소년단―옮긴이)
선로 작업 반장의 여름 제복.
국가사회주의 지배 체제는 모든
생활 영역을 조직적으로 관리
하고, 사람들에게 제복을 착용
하도록 함으로써 확고해 졌다.

자알란트(독일의 한 지방―
옮긴이)적인 '바른트 마을' 의
거실 견본, 1936.
사적인 영역에서는 즉물성과
시골풍의 투박함이 마구 뒤섞여
있었다.

르드 미술가들과 마찬가지로 망명길에 올라야 했다. 그러나 현대 미술에 대한 태도와는 달리 단순성, 명료함, 표준화, 값싼 재료, 저렴한 대량 생산 등 기능주의가 추구했던 노력들은 나치 정권에서도 무난하게 받아들였다. 실용성에 대한 열정이라고 할 수 있는 단순성과 간결성은 산업적인 대량 생산의 요구 조건들과 마찬가지로 국가사회주의의 '민족 문화' 이데올로기에도 적합했기 때문이었다. 히틀러는 개혁 운동의 수많은 목표들을 받아들였고, 실제로 몇몇 개혁가들은 거기에서 자리를 잡았다. 물론 그 이전부터 국수적이고 보수적인 사상에 가까이 있던 인물들이었다. 이렇듯 1933년 이전부터 수많은 독일공작연맹 회원들은 국가사회주의적인 '독일 문화를 위한 투쟁 연맹' 에 소속되어 있었다. 나머지 사람들은 일찍이 스스로 받아들인 획일화를 통해 순응적인 존재로 살아 남기를 기도하다가 나중에는 '노동의 아름다움을 위한 기관' 에 들어가기도 했다.

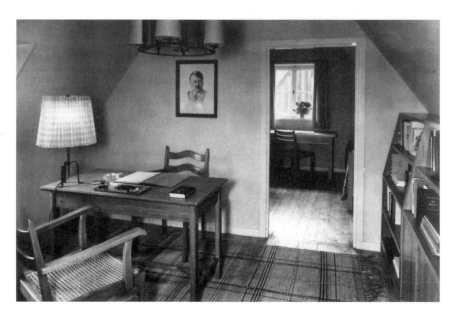

'노동의 아름다움을 위한 기관'

국가사회주의자들은 유대인의 소유를 제외한 나머지 대기업은 전혀 국유화하지 않은 채 모든 경제 구조나 소유 구조를 지속적으로 보장해 주었다. 경제 정책의 목표가 모든 분야에 걸친 생산의 증대였기 때문에 대기업의 협력이 더욱 요구되었던 것이다. '노동의 아름다움을 위한 기관'에서는 공모전, 캠페인, 견본 책자 등을 통해 기업의 표준화와 현대화를 부추겼다. 그리고 '피와 땅의 이데올로기'에도 불구하고 산업적인 대량 생산에 적합한 기능주의적인 형태와 새로운 재료, 생산 기술들이 도입되었다. 이 기관에서는 또한 정부의 사회 참여를 입증해야 하는 노동 환경 개선 캠페인도 벌였다.

폴크스바겐

조금만 참으면 누구나 자동차를 소유할 거라는 대국민 공약인 폴크스바겐(국민차—옮긴이) 또한 '국가사회주의적인 문화 업적'이어야 했다. 나중에 '카데에프(Kdf, Kraft der Freude, 환희의 힘, 노동력 강화를 위한 슬로건으로, 당시 처음으로 노동력 증진을 위해 여가를 주었는데, 여가를 잘 보내기 위한 개인용 교통 수단인 '폴크스바겐'에 붙인 이름이 되었다—옮긴이) 바겐'이라고 불린

카데에프바겐, 또는 폴크스바겐은 누구나 살 수 있다고 선전했다.

이 승용차는 나치의 발명품은 아니었지만 매우 현대적이었다. 포르셰는 이미 1920년대부터 미국 포드 자동차 회사의 '모델 T'와 유사한 범국민적 승용차를 만들기 위해 노력하고 있었다. 이 자동차는 유선형을 따랐고 구조도 단순했다. 포르셰의 프로토타입이 대형 자동차 회사들에서 수익성이 없다는 이유로, 또는 오펠 자동차 회사처럼 자신의 프로젝트와 유사하다는 이유 등으로 거절되자, 포르셰는 결국 정부에 매달릴 수밖에 없었다.

위 : 크리스티안 델, 테이블
램프, 1930.
아래 : 전기 헤어 드라이어,
1938.
1920년대와 30년대의 수많은
즉물적인 기능주의 형태는
'모던'에서 기원된 것임에도
불구하고 제3 제국에서도
곧바로 지속될 수 있었다.

그 동안 미루었던 자동차 생산을 둘러싼 완전한 기동화(機動化, motorizing)와 고속도로 건설은, 1933년 드디어 히틀러가 정치 선전을 위한 일자리 확보 조치로써, 전략적으로는 전쟁 준비를 위해 실행에 옮김에 따라 현실로 이루어졌다. 이러한 맥락에서 히틀러는 포르셰의 프로젝트 역시 지원하기로 했다. 나치는 그 자동차의 유선형을 받아들여 독일의 기술적인 우수성과 같이 '인종주의적 우월성'을 상징하는 '바이오 형태(기슬러가 주창한 바이오테크닉의 결과로 나타나는 유기적 형태로서, 독일 아리아 인종의 우수성을 증명해 주는 표현 형태라고 보았다 — 옮긴이)'라고 선전했다.

실제로 1938년 수익성을 갖는 자동차를 생산하기 위해 폴크스바겐 공장의 설립을 지원하기에 이르렀다. 그리고 1939년부터는 매주 5마르크씩 적립금을 부으면 누구나 그 자동차를 가질 수 있다고 선전했다. 하지만 그 돈이 전쟁을 위해 중요한 퀴벨바겐(미군의 지프처럼 군사용 다목적 차량으로 포르셰가 설계한 카데에프바겐에 기반하여 개발되었다 — 옮긴이)의 생산에 흘러 들어감으로써 '폴크스바겐을 위해 적립한 32만 명의 사람들'은 결국 자랑스러운 승용차 소유자가 되지 못했다.

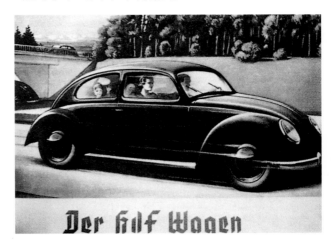

일명 '카데에프바겐'의 광고,
1937.
이 차는 폴크스바겐이라고도
불렸으며 후에는 풍뎅이라고
불렸다.

폴크스엠팽어

폴크스엠팽어(국민 수신기—옮긴이) 또한 케어스팅
이 이미 1928년에 개발한 모던한 산업 제품이었다. 기
능주의적으로 명료하게 분할된 이 라디오 케이스는 모
던한 플라스틱 베이클라이트로 만들었고, 둥글린 모서
리와 곡선으로 디자인한 방송 주파수 표시판에서 아르
데코의 영향을 분명하게 보여 주었다. 이 라디오는 기
술적인 면과 가격 설정 과정에서 폭넓은 대중의 수요
에 초점을 맞추었다. 프랑스나 미국의 라디오와 다른

발터 마리아 케어스팅,
폴크스엠팽어, 1928.
몸체는 베이클라이트로 만들었고
아르데코 스타일을 따랐음을
보여 준다.

점은 무엇보다도 이 라디오로는 외국의 방송을 수신할 수 없고,
오로지 지역 방송만 들을 수 있다는 것이었다. 폴크스엠팽어는 단
지 하나의 기능, 즉 '파시즘 미디어 정치의 가장 중요한 수단' 이었
던 것이다(페츄). 이 라디오를 통해 '민족 공동체'는 방송국들이
보내는 정보를 제공받았는데, 방송국들은 모두 '국민 계몽과 선
동을 위한 제3 제국 청사'의 관할 아래 있었다. 그래서 모든 사람
들이 폴크스엠팽어를 살 수 있도록 국가에서 보조했으며 할부 구
매도 실시했다.

"전 독일은 총통의 말을 듣는다",
폴크스엠팽어 광고 포스터.
그래픽 디자인에서도 나치는
'모던'의 방법을 이용했다.
여기서 나치는 존 하트필드의
몽타주 기법까지 도입하여
국가사회주의 선전에 이용했다.

 가구, 기계류, 산업 제품 등 나치 정권 시기의 제품들은 국영
기업에서 생산된 것도 아니었고 통일된 스타일을 제시하지도 못했
다. 제품의 특성은 국가 시스템의 완벽한 기계적 체제 아래에
서 그 기능에 따라 결정되었는데, 이는 각각의 필요에 따라
전쟁 무기와 학살 수용소를 위한 최신 기술을 생물학적이고
사이비 고전주의적이며 광신적인 이데올로기로 은폐시키는
데 이용되었다. 건축과 산업 제품의 디자인뿐 아니라 나치의
광적인 인종주의로 발전된 아리아 인종의 전형에 이르기까지
모든 일상생활의 디자인을 '나치 양식'으로 만들었던 것은,
사물의 형태가 아니라 사물들의 정치적 기능이었다.

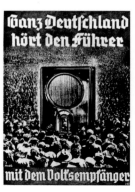

Ganz Deutschland
hört den Führer

mit dem Volksempfänger

1945
제2차 세계 대전 종전

1946
뉘른베르크 제원칙 결정

1947
유럽 재건을 위한 마셜 플랜에
따른 원조

1949
마오쩌둥의 중화인민공화국
선언

1950
한국 전쟁 발발

1951
미국에서 최초의 컬러 텔레비전
개발

1952
어니스트 헤밍웨이의 《노인과
바다》 출간

1953
동베를린과 독일민주공화국 (구
동독ㅡ옮긴이)에서 일어난
노동자 봉기가 소련 탱크에
의해 진압

1954
페데리코 펠리니의 《라
스트라다(길ㅡ옮긴이)》 개봉,
월드컵 축구에서 독일이 우승,
미국 최초로 핵잠수함
'노틸러스' 개발

1955
제임스 딘 교통사고로 사망

1956
소련군이 헝가리의 민중 봉기
진압

1957
로마 조약으로 유럽 경제
공동체 창설

1958
로큰롤 물결이 독일에서
최고조에 달함

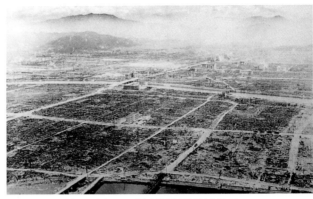

파괴된 히로시마 시의 항공 사진, 1947. 미국의 핵폭탄 투하 2년 후의 모습.

1950년대

지금도 향수를 불러일으키는 전후 시기와 1950년대는 '약동의 50
년대'로 미화되어 있으며, 정치뿐 아니라 디자인에서도 전 세계적
으로 근본적인 변화를 가져왔다. 패전국이었던 독일과 이탈리아,
일본은 우선 재건에 여념이 없었다. 전후 초기에는 식량, 주택, 경
제 건설, 국가와 행정 재건 등 기본적인 욕구부터 충족시켜야 했
다. 회사들은 거의 모두
해체되었고, 자원과 노동
력은 턱없이 부족한 상황
이었다. 1920년대와 30년
대의 사회적이고 창조적
인 이상향들은 독일과 제
3 제국의 지배를 받았던
프랑스나 네덜란드 등에
서는 나치 정권에 의해
서, 그리고 러시아에서는
스탈린 체제에 의해서 단

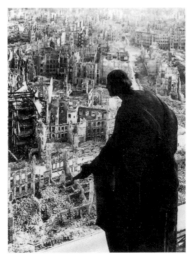

파괴된 드레스덴, 1945.

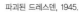

절되었다.

미국은 전쟁의 피해를 모면한 유일한 승전국으로서 결국에
는 경제 개발을 주도했고 1950년대까지 선두적인 디자인 국가로
서의 위치를 확고히 다졌다. 바우하우스의 주요 인물들은 국가
사회주의자들이 지배하는 동안 미국으로 망명한 상태였으므로
그곳에서 모던 건축과 디자인을 국제적 양식으로 더욱 발전시켜
나갔다.

뉴욕, 1949년. 미국인들은
유럽이나 일본과는 달리 전쟁에
의한 파괴나 생필품 부족을 겪지
않았다.

이렇게 해서 망명을 떠났던 '모던'이 미국에서 유럽으로 역수
입되었고, 동시에 디자인은 판매 촉진을 위한 수단으로써 유럽에
널리 알려졌다. '미국식 생활 방식'은 특히 이탈리아와 독일에서
음악과 미술, 소비 행태, 일상생활 등 모
든 문화 영역과 생활 영역 전반에 큰 영
향을 끼쳤다. 특히 영화와 광고 매체는
유럽의 미적 이상향과 유행의 물결에 무
시하지 못할 영향력을 행사했다. 그래서
코카콜라와 럭키 스트라이크는 새 생활
의 상징이 되었다.

이처럼 가득 채워진 생필품
가판대는 1949년에 유럽
어디에서도 찾아볼 수 없었다.

1948-49년의 봉쇄 기간에는
미국이 서베를린에 생필품을
공수했다.

찰스 임스(1907-78), 건축가이자 디자이너, 베니어 합판과 플라스틱 가공에 대한 실험을 통해 20세기의 가장 유명한 가구 디자이너가 되었다. 그는 1924년부터 26년까지 세인트루이스의 워싱턴 대학에서, 1936년부터는 미시건 블룸필드 힐스의 크랜브룩 아카데미에서 공부했다. 1941년에 레이 카이저와 결혼하여, 그녀와 함께 다수의 의자들뿐만 아니라 어린이 장난감과 광고 등을 디자인했으며, 교육용 실험 영화와 단편 영화도 만들었다(〈10의 힘〉, 1968). 1946년부터 가구 회사 허먼 밀러와 일하면서, 크롬 도금한 스틸 파이프와 휘어진 베니어 합판으로 만든 가구(베니어 합판 그룹)와 폴리에스테르로 만든 가구(〈라운지 의자〉 1956, 〈알루미늄 그룹〉 1958) 등을 디자인했다.

해리 베르토이아, 크롬 도금의 철망과 쿠션으로 만든 의자 〈421〉. 베르토이아의 디자인은 공간 안에서의 경쾌함을 추구했다.

주택 인테리어의 유기적 디자인

미국은 이미 1930년대에 독일에서 '모던'을 유입하여 미술과 건축, 디자인에서 선두적인 역할을 해 왔다. 무엇보다도 현대 디자인의 문제를 사회적인 관점에서 독단적으로 바라보지 않았다.

뉴욕 현대 미술관은 아방가르드란 무엇인가를 규명했다. 뉴욕 현대 미술관은 1934년부터 디자인 소장품을 광범위하게 보유해 왔으며, 1941년에는 블루밍데일스 백화점의 협찬을 받아 '주택 인테리어의 유기적 디자인'이라는 주제로 인테리어 용품과 섬유 등을 위한 새로운 형태들을 시대에 걸맞도록 개발하는 공모전을 주최했다. 기능주의의 엄격하고 기하학적인 형태가 아니라 인간의 몸에 적합한 활기차고 가벼운 선을 개발하는 것이 공모전의 목표였다. 공모전에서 수상한 사리넨과 임스는 유기적으로 흐르는 곡선을 이

에로 사리넨의 외발로 된 유기적 형태의 〈튤립 의자〉(1956)는 폴리에스테르로 만든 반구형 좌석을 통해 좌석 하부에 조화된 질서를 이루고자 했다.

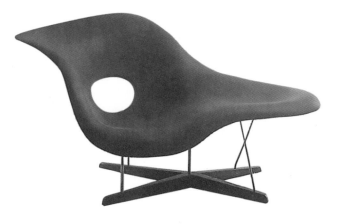

찰스와 레이 임스, 〈라 쉐즈〉, (안락의자—옮긴이), 1948. 플라스틱 코팅된 경화 고무로 만든 프로토타입. 헨리 무어의 조각 작품과 유사한 것을 한눈에 알아볼 수 있다.

용해 아름답고도 안락함한 반구형 목재 안락의자를 선보였
다. 사리넨과 임스는 크랜브룩 아카데미를 졸업했고, 베르
토이아와 함께 새로운 유기적 스타일을 개발한 걸출한 선두
주자로 손꼽힌다. 그들은 주로 폴리에스테르, 알루미늄, 합
판 등의 재료를 가지고 작업했다. 하지만 그들의 가구는 전
쟁으로 인한 물자 부족이 해결되고, 임스가 미 해군을 위해
개발한 목재 가공 기술과 플라스틱 가공 기술로 부드럽고 유
기적인 형태를 만들 수 있었던 1945년 이후부터 생산할 수 있었다.
가구 생산업체였던 허먼 밀러와 크놀 인터내셔널은 크랜브룩 아카
데미의 활동을 후원했고, 수많은 디자인 개발품들이 대량 생산될
수 있도록 도와주었다. 밀러와 크놀은 훗날 전 세계에서 가장 중요
한 현대 가구 생산업체로 발전했다.

　　같은 시기, 현대 미술의 형태들 또한 건축과 디자인, 광고에서
그 활로를 찾았다. 이러한 본보기를 보여 준 현대 미술가로는 아르
프, 무어, 칼더 등이 있었고, 블루밍데일스나 본위트 텔러처럼 실
험적인 것을 선호하는 백화점의 쇼윈도를 장식하다가 작가가 된
사람들도 있었다.

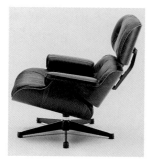

찰스 임스, 라운지 의자,
자단나무로 만든 반구형 좌석과
가죽 쿠션, 1956년. 임스는
안락함의 상징이라 할 수 있는
이 의자를 자신의 친구인 영화
감독 빌리 와일더를 위해
디자인했다. 바일알라인에 있는
가구 회사 비트라의 리에디션.

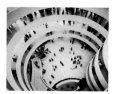

프랭크 로이드 라이트,
뉴욕 구겐하임 미술관,
1956-59, 건축에서의
유기적이고 역동적인 형태를
보여준다.

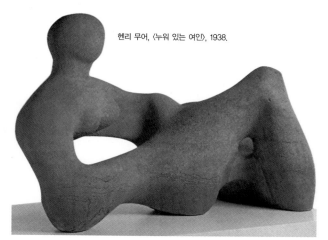

헨리 무어, 〈누워 있는 여인〉, 1938.

"의자의 경우 무엇보다도
기능적인 문제들을
해결해야만 한다. 그러나
자세히 살펴보면, 그것은
공간과 형태 및 금속에
대한 탐구이기도 하다."
– 해리 베르토이아

미국식 생활 방식

미국에서는 이미 1930년대에 그들 나름대로 디자인을 규정했는데, 유럽과 달리 판매 촉진을 위한 수단으로써 특히 '스타일링'에 중점을 두었다. 그래서 전반적으로 대량 소비를 일으키는 것이 디자인의 목표가 되었다. 유럽 '모던'의 대표자들 대부분은 망명지 미국에서 활동하며 국제적 스타일을 계속 발전시켜 나갔다. 그럼에도 불구하고 전쟁 이전의 시대에는 유선형과 새로운 유기적 형태들을 산업 디자인의

꼬리 날개와 제트 엔진 배기구 형태의 후미등을 단 1957년형 캐딜락은 미국 자동차의 이상형이 되었다.

제너럴 일렉트릭스의 휴대용 텔레비전, 1955년경. 미국에서는 1950년대에 소형화가 전개되었는데, 이는 일본 산업체에 의해 완성되었다.

〈무엇이 오늘날의 가정을 그토록 특별하고 매력적으로 만드는가?〉, 1956. 영국의 미술가 리처드 해밀턴은 이 콜라주로 팝아트의 아버지가 되었다. 그는 일찍이 소비 사회, 즉 '미국식 생활 방식'에 대해 이와 같이 비판적이고도 역설적인 표현을 해 왔다.

전형적인 아름다움으로 선호했다. 1930년대를 대표하
는 디자이너는 티그, 드레이퍼스, 벨 게디스, 로위 등
인데, 그들이 미국의 산업 디자인을 지속적으로 주도
해 나갔다.

미국은 전쟁으로 인한 피해가 유럽보다는 훨씬
적었지만, 전시 경제 체제를 평시 체제로 전환해야
하는 문제를 안고 있었다. 전쟁 중에 많은 회사들이
완전히 군사적 목적으로만 운영되면서 민간 연구는
금지되었기 때문에 새로운 생산 기술을 접목시키는
것은 거의 불가능한 상태였다.

1950년대 미국의 '이상적인'
거실에서 후버 진공 청소기를
들고 있는 주부. 오른쪽
전면에는 허먼 밀러 사의 의뢰로
이사무 노구치가 만든 유기적
형태의 탁자(1949)가 놓여 있다.

소비와 진보

전후 회복을 위한 첫번째 정책은 소비의 물결을 일으키는 것이었
다. 그 후 1950년대 초반에 이르러 생활 필수품이 넉넉해지자 기업
들은 이제 더욱더 새로운 모델과 형태, 기술 개선 등을 통해 새로
운 수요를 지속적으로 창출해야만 했다. 제품 모델들은 마케팅과
광고에 힘입어 점점 더 빠르게 바뀌었다. 이에 따라 광고와 더불어
포장 디자인의 중요성도 날로 더해 갔다.

가장 중요한 분야는 역시 자동차와 가정용품이었다. '비행기의
코'와 '비행기 꼬리 날개'를 단 미국식 꿈의 자동차 스타일이 생겨
났고, 또한 가정에서는 주부들의 가사 노동을 덜어 주는
가전제품들이 넘쳐 났다. 텔레비전과 트랜지스터 기술
의 빠른 발전은 끊임없이 시장을 넓혀 나갔다. 반면에 일
본의 기업들은 1950년대부터 이 분야에 진출하여, 점점
더 작아진 제품들을 가지고 미국의 전자 회사들과 경쟁
했다. 하지만 1950년대 말까지 미국 경제의 미래는 아주
낙관적으로 전망되었다.

구매 충동을 일으키기 위한
스타일링. 크리스마스 트리 밑에
주부를 위한 웨스팅하우스
주식회사의 가전제품들이 있다.

셸 로고의 변천(오른쪽이 로위의 디자인, © 쉘 국제 석유 회사, 런던).

파리 출신의 레이먼드 로위는 미국의 디자인을 이해하는 데 없어서는 안 되는 가장 중요한 인물이다. 그의 디자인은 '미국식 생활 방식'이라는 이미지에 지대한 영향을 끼쳤고, 그는 이러한 업적을 통해서 20세기에 가장 성공한 디자이너가 되었다.

로위는 살아 있는 동안 현대의 기술에 현혹되어 있었고, 유럽의 개혁가들과는 달리 호감이 가는 제품의 외관(스타일링)을 통해 사람들이 기술과 조화를 이루도록 하고자 했다. 또한 현대적인 시장 분석을 토대로 디자인을 개발하고 신제품을 대규모의 광고와 함께 시장에 내놓은 최초의 디자이너였다. 그는 "아름답지 않은 것은 잘 팔리지 않는다"는 모토를 내세웠던 만큼 수많은 제품들을 수정 보완하여 새롭고 매혹적으로 만들었으며, 그것을 통해 판매를 촉진시켰다. 또한 그는 아름다움이란 단순함에서 오는 것이지만 너무 건조해서는 안 된다고 주장하며 자신의 생각과 울름 조형 대학의 견해들을 분명하게 차별화시켰다.

파리에서 뉴욕으로

로위는 1919년 파리에서 미국으로 건너와 처음에는 메이시스 백화점의 쇼윈도 장식가로, 그리고 하퍼스 바자의 패션 일러스트레이터로 일했다.

> "가장 안전한 기계란 단순하고 품질이 좋으며, 그에 요구되는 기능을 충분히 수행하고, 경제적으로 사용할 수 있으며, 유지와 관리가 편리해야 할 뿐 아니라 수리도 용이해야 한다. 다행히 이러한 것들은 판매도 잘되며 보기에도 좋다."
> – 레이먼드 로위, 1951

레이먼드 로위 어소시에이츠

로위는 1929년 뉴욕 웨스팅하우스 전기 주식회사의 아트디렉터가 되었다. 또한 같은 해에 레이먼드 로위 어소시에이츠라는 회사를 설립했다. 그가 처음으로 위탁받은 디자인은 게스테트너 회사 복사기의 수정 보완이었다. 그 후로 수많은 회사들과 계약을 맺고 냉장고, 자동차, 기관차, 주유소, 기업의 코퍼레이트 아이덴티티 등 다양한 일상용품들을 디자인했다.

럭키 스트라이크
포장, 1942.

1930년대에는 유선형을 대표하는 '스타일링'의 창시자가 되었다. 그는 광고를 이용하여 자신의 고유한 이미지를 만들었는데, 기능주의자들은 '스타일링'에 대한 비난과 함께 종종 그를 질타의 대상으로 삼았다.

아메리칸 드림

전쟁 이후에 로위는 미국에서 산업 디자인의 절대적인 일인자가 되었다. 코카콜라 디스펜서(1947년), 유선형 승용차 스터드베이커 커멘더(1950년), 그레이하운드 버스, 그리고 무엇보다도 럭키 스트라이크 담뱃갑의 포장과 광고 등을 개발하여 아메리칸 드림의 우상이 되었다. 1951년에는 《아름답지 않은 것은 잘 팔리지 않는다》를 발간하여 자신의 성공 신화를 더욱 공고히 했다.

《타임》지에 실린 광고에서의 레이먼드 로위.

돌 드 룩스 사의 코카콜라 음료 디스펜서, 1947. 비행기 날개에 달린 엔진과 같이 역동적인 형태.

그레이하운드 버스 세니크루저, 1954.

대규모의 디자인 위탁

1960년대와 70년대에 이르자 소비자들이 비판적인 의식을 갖기 시작했지만 로위의 모토에는 변함이 없었다. 그는 수많은 회사들의 포장 디자인과 로고를 바꿨다. 정유 회사 비피, 엑슨, 셸 등에서 대규모의 위탁을 받았고, 미 연방 항공 우주 연구소의 자문 위원으로 활동했으며 스페이스 셔틀과 스카이 랩 프로젝트의 개발에도 참여했다. 그 외에도 대학과 아카데미의 강단에까지 올랐다.

1974년에는 러시아 자동차 모스크비취를 디자인함으로써 서방 세계에서 러시아의 위탁을 받은 최초의 디자이너가 되었다.

로위의 대표적인 디자인

게스테트너 복사기, 펜실베이니아 철도 주식회사의 기관차 〈S1〉, 럭키스트라이크 담뱃갑, 코카콜라 디스펜서, 정유 회사 셸의 로고, 스터드베이커 커멘더, 그레이하운드 버스, 캐나다 드라이의 음료수병(용기), 스파 로고 등

111

이탈리아의 경제 기적

제2차 세계 대전이 일어나기 전까지만 해도 디자인사에서 중요한
역할을 하지 못했던 이탈리아는 전쟁 이후 가장 급격한 발전을 이
루었고, 1950년대부터는 디자인 선진국으로 자리매김했다. 이탈리
아의 디자인은 여전히 미래파에 그 뿌리를 두고 있었지만, 어쨌거
나 모던한 스타일이었다.

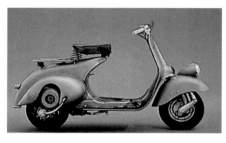

독일과 달리 이탈리아에서는 산업화가
상당히 늦게 진행되었고, 전쟁 이후에야 수
공업적 생산에서 산업적 생산으로 이행되었
다. 게다가 전통적인 남북 격차의 문제가 깊
어졌다. 밀라노나 토리노 같은 선진 산업 도
시들은 부유한 북부 지방에 위치해 있었으

베스파 125ccm, 1955.
최초의 모델은 1946년에
코라디노 다스카니오가 피아기오
사를 위해 개발했다.

며, 전쟁 이후 10년에서 15년에 걸쳐 수출과 디자인의 중심적 역할
을 하며 비약적인 성장을 이루었다. 이탈리아의 유연함과 저임금,
미국의 재건 지원 사업(당시 미국의 국무 의원 마셜이 제안한 유럽

이미 1953년경에 할리우드는
'이탈리아 스타일'을 열광적으로
받아들였다. 오른쪽은 영화
〈로마의 휴일〉에서 오드리
헵번과 그레고리 펙이 베스파를
타고 가는 장면.

부흥 계획으로 마셜 플랜이라고도 한다— 옮긴이) 등이 한몫을 더

했다. 비단 경제적인 측면에서만 미국의 영향력이 드러난 건 아니

었다. 꿈의 공장 할리우드도 이탈리아인들의 미의식과 생활 양식에

커다란 영향을 끼쳤다. 또한 미국적인 소비 행태가 이탈리아 고유

의 특성을 통해 독자성을 가지고 대단히 성공적인 디자인으로 변모

해 나갔다. 이러한 '이탈리아의 선'은 이미 1955년경에 국제적으로

모던하고 세련되며 세계주의적인 생활 양식이 되었다.

지오 폰티, 파보니 사의
커피메이커 프로토타입, 1947.
마치 조각품과도 같은 이 크롬
빛깔의 유기적이고 역동적인
커피메이커는 1950년대
에스프레소 바의 상징이 되었다.

 우선 철강 산업이 도약함에 따라 자동차, 타자기, 오토바이 등

의 기계들이 발전했다. 전쟁 이후에 가장 유명한 이탈리아의 제품

으로는 단연 베스파의 스쿠터와 피아트 500(배기량 500cc, 전장

3.21미터의 당대 가장 현대적인 4인승 승용차로 1948년부터 대량

생산되었다— 옮긴이)을 꼽을 수 있다. 곧이어 가구와 특히 패션

이 이탈리아의 주요 수출 품목이 되었다. 유럽과 미국에서는 이탈

리아제 옷을 입고 베스파나 람브레타(베스파에 버금가는 1950년대

의 대표적 스쿠터— 옮긴이)를 타고 에스프레소를 마셨다. 이탈리

아의 차체 설계자였던 피닌파리나는 미국에서 공부를 마치고 이탈

리아에 돌아와 부드럽게 흐르지만 힘찬 형태로 만든 알파 로메오,

란치아, 페라리 등의 디자인으로 품위 있는 스포츠 카의 새로운 국

제 표준을 정립했다.

마르첼로 니촐리의 올리베티
타자기 〈레테라 22〉는 1954년
'황금 컴퍼스 상'을 수상했다.

미술과 디자인

독일의 이론적인 디자인관이나 미국의 마케팅 중심적인 디자인관

과는 달리, 이탈리아의 디자인은 즉흥성이 강했다. 미술, 디자인,

경제 다시 말해 심미성과 기능성을 뚜렷하게 구분하지 않는 오랜

문화적 전통이 그 특징이었다. 그래서 전문화된 디자인 교육도 없

었고 디자이너들도 대부분은 건축가였다.

 특히 가구 산업에서 미술적인 창의성과 소규모의 유연한 가족

마르첼로 니촐리(1887-1969)는
그래픽 디자이너이자 산업
디자이너였다. 그래픽
디자이너로서 그는 캄파리 사의
포스터와 광고를 디자인했다.
1938년부터 올리베티에서
일하면서 계산기 〈디비수마
14〉(1947)와 타자기 〈레테라
22〉(1950) 등을 개발했다.

경영 전통의 공조가 눈에 띄게 두드러졌고, 적극적인 실험 정신은 강한 개성과 역동적인 형태를 낳았다. 디자인에서는 추상적이고 역동적인 현대 미술의 형태들을 안락의자와 테이블 등에 적용했다. 1933년에 시작하여 그 후 유럽에서 가장 중요한 디자인 박람회가 된 밀라노의 '트리에날레(3년마다 열리는 전람회라는 뜻—옮긴이)'가 1951년에는 '미술의 통일'이라는 모토 아래 개최되기도 했다. 그 중에서 몰리노의 가구는 미술에 가까운 것으로 가장 눈길을 끌었다. 몰리노는 표현주의적으로 합판을 휘어 만든 가구들을 통해 이탈리아에서 유기적 스타일의 극단적인 대표자가 되었다. 그는 가구 외에도 비행기와 자신이 운전했던 경주용 자동차뿐만 아니라 건축과 에로틱한 패션까지 다양한 분야를 디자인했다. 그가 가우

카스티글리오니 형제, 걸상 〈메차드로(소작인—옮긴이)〉(위)와 〈스가벨로 페르 텔레포노(전화용 걸상—옮긴이)〉(오른쪽), 1957 (가구 회사 차노타의 리에디션). 이탈리아 특유의 유머와 실험 정신을 보여 준 카스티글리오니 형제는 이 가구를 레디메이드로 만들었다.

아킬레 카스티글리오니(1918-), 밀라노에서 건축을 전공했고 1947년부터 그의 형들 피에르 쟈코모(1913-68), 리비오(1911-54)와 함께 건축 사무실을 운영했다. 그는 디자인을 위해 중요한 이론적 기초 연구에 주력했다. 라디오(브리온베가), 조명등(플로스), 가구(차노타), 가정용품(알레시) 등 수많은 디자인을 개발했다. 그는 수차례에 걸쳐 '황금 컴퍼스상'을 수상했으며 오늘날에도 세계 각국 회사들의 디자인 고문으로 활동하고 있다.

1950년대의 대표적인 이탈리아 가구 회사(설립 연도)	
· 차노타(1954)	· 폴트로나 프라우(1912)
· 카펠리니(1946)	· 카시나(1927)
· 아르플렉스(1951)	· 테크노(1953)
· 카르텔(1949)	· 몰테니(1933)

디를 동경했던 걸 보면 알 수 있듯이, 그가 디자인한 유기적인 가구들은 아르누보에 기반을 둔 표현주의적인 곡선 형태로 합판을 휘어

카를로 몰리노(1905-73), 구부린 베니어 합판과 유리판으로 만든 아라베스크 탁자, 1949.

서 생산했다. 그러나 이 극단적으로 유기적인 스타일은 이탈리아에서조차도 쉽게 받아들여지지 않았다.

가구 제작에서는 새로운 재료들을 열광적으로 도입하기 시작했다. 대부분의 가구 회사들은 피아트나 올리베티 같은 대기업과 달리 소규모의 가족 기업이었고, 바로 그렇기 때문에 매우 유연했다. 이 소규모 기업들은 새로운 재료와 기술에 관심을 기울였는데, 예를 들어 밀라노 근교의 노비글리오에 있는 카르텔 같은 회사는 일관성 있게 새로운 재료를 도입한 덕분에 성공할 수 있었다. 그 밖에 다른 가구 회사들도 일찍이 대기업처럼 유명한 건축가들이나 디자이너들과 함께 일했다.

미술가적인 개성뿐 아니라 기술적 개선에 대한 적극적인 자세는, 즉 실용성에 아름다움을 더한 것은 그 후 수십 년 동안 이탈리아 디자인을 성공으로 이끌었다. 거기에 박람회와 공모전, 잡지들이 중요한 역할을 해 주었다. 트리엔날레 외에도 1954년부터 밀라노의 라 리나센테 백화점에서 수여했던 '황금 컴퍼스 상'과 1928년 폰티가 창간한 잡지 《도무스》, 그리고 1929년에 창간한 《카사벨라》 등이 있었는데, 이들은 현대 이탈리아 디자인을 재정적으로 후원하면서 이론적인 기반을 마련해 주었다. 잡지의 지면을 통해 유럽의 최신 디자인에 관해 논쟁을 벌이기도 했는데, 그 편집자들 또한 대표적인 디자이너로 성장했다.

카를로 몰리노, 아그라 주택을 위한 의자, 1955(차노타 사의 리에디션).

지오 폰티, 카시나 사의 의자 《수페르레게라》, 1957. 이 의자는 1950년대에 이탈리아에서 가장 유명한 물건이었다. 건축가이자 디자이너였으며 작가이기도 했던 폰티(1891-1979)의 디자인은 즉흥적인 성향이 두드러졌다. 그는 1928년에 잡지 《도무스》를 창간했고 1933년에는 트리엔날레 창립에 참여했다. 그는 다수의 가구와 가정용품과 조명등, 밀라노의 스칼라 극장을 위한 무대 배경과 의상 등을 디자인했다.

오스발도 보르사니, 테크노 사를 위해 개발한, 등받이가 조절되는 안락의자 〈P40〉, 1954.

독일 : 재건에서 경제 기적까지

"우리는 여전히 철조망
안에서 잠을 자고 지뢰를
시궁창에 묻으면서 정원의
정자와 볼링 회원들과
잉꼬 비둘기, 그리고
냉장고와 멋진 분수를
꿈꾼다. 우리는
비더마이어에 가까워지고
있다."
– 귄터 그라스, 《양철북》,
1959

독일은 나치 정권이 계속되는 동안 국제적인 디자인의 발전으로부터
단절된 채 편협하고 고루해져 버렸다. 바우하우스 대표자들은 망명
을 떠났고 산업은 전쟁으로 파괴되거나 해체되었다. 가구 산업은 다
른 산업 분야들과 마찬가지로 즉흥적으로 대처해 나갈 뿐이었다. 우
선 기본적으로 필요한 것들부터 충족되어야 했다. 1949년의 화폐 개
혁 이후에 개최된 첫번째 가구 박람회에서는 1930년대의 전형들을
이어 나가려는 듯 보였다. 가구 생산업체들마다 옛 도안과 모델들을
지속시킬 수 있는 것만으로도 만족했다. 하지만 전쟁이 일어나기 전
의 무거운 소파나 찬장들은 새로운 상황에 맞지 않았다. 전쟁으로
500만 채 이상의 주택이 파괴된 현실에서 디자인의 가장 시급한 과
제는 가볍고 가변적이며 다기능의 가구들로 이루어진 작은 주택의
인테리어 용품들을 적은 재료와 비용으로 생산하는 것이었다.

　　같은 해에 독일공작연맹이 개최한 전시회가 있었는데, 거기에
서는 이렇듯 새로운 과제들을 다루면서 원룸 주택을 위한 실용적
인 접이식 침대와 붙박이장에 넣고 빼는 침대, 조립식 장과 가벼운

소파와 탁자가 놓인 거실(1953)
은 독일식 안락함을 보여준다.

'겔젠키르헤식 바로크' : 바처럼
사용할 수 있는 중간 칸이 있는
거실용 부엌장, 1956.
이 육중한 1930년대의 장은
집의 크기나 인테리어에 대해
고려하지 않고 전쟁 이후에도
변함없이 계속 생산되어 무수한
노동자 가정의 거실 겸용
주방에서 한 자리를 차지했다.

요제프 카스파 에른스트, 1949.
쾰른에서 열린 공작 연맹 전시
'새로운 주거 생활'의 포스터.

의자 등 저렴하고 변형이 가능하며 간결한 실내 가구들을 선보였
다. 그뿐만 아니라 가구를 간단하게 직접 만드는 방법들도 소개되
었다.

오토 마이어 출판사에서 나온
간단하게 만드는 가구에 관한
안내 책자, 라벤스부르크.

 1950년대 중반부터 시작된 경제 기적의 진행 과정을 겪으면서
자신을 과시하고자 하는 욕구들도 늘어만 갔다. 그 욕구들은 다시금
사이비 역사주의적 가구들로 충족되면서 앞에서 설명한 실용적이고
간결한 가구들은 적어도 상류층 사회에서는 다시 사라져 버렸다.

미늘살문으로 된 장(제작사는
피트첸마이어, 슈투트가르트).
이러한 유형의 조립식 가구들이
전쟁 이후에 독일공작연맹에
의해 보급되었다.

> "시장은 사이비 역사주의 가구에서부터 최신 유행의 유선형에 이르기까지 모든 것들을 제공한다."
> – 미아 제거, 1953

모순의 10년

독일에서 1950년대는 단지 '약동의 50년대' 뿐만 아니라 연속과 새로운 시작, '겔젠키르헤식 바로크(겔젠키르헤에서부터 확산된 1930년대 바로크 장식의 가구 양식으로 1950년대에 다시 부활했다―옮긴이)', 콩팥 테이블(콩팥 모양의 테이블로, 1950년대의 대표적인 약동적 가구 스타일― 옮긴이), 신기능주의 등의 사이에서 모순이 매우 많았던 10년이었다.

'산업과 수공업으로 만든 미국의 새로운 가전제품' 전시회 카탈로그. 미국 디자인은 1951년 독일에서 전쟁 이후 최초로 슈투트가르트에서 전시되었고, 한 달 사이에 6만 명 이상의 관람 인파를 끌어 모으는 기록을 세웠다.

콩팥 테이블과 레조팔

마셜 플랜에 따른 미국의 원조를 받아 대략 1952년경부터 독일의 경제 기적이 시작되었다. 미국에서 들어온 유기적 형태는 독일에서도 열광적으로 받아들여졌다. 이 새로운 스타일은 많은 사람들이 하나의 진정한 새로운 시작, 즉 고통스럽게 대립하지 않고 과거

> "독일은 빠른 기간 내에 가스실을 잊어버리고 세계 박람회에 매끄럽고 우아한 모습으로 나타나서, 기술의 진보가 장갑차와 전기 면도기 사이에 놓여 있는 그 모든 것들을 정당화시키는 것처럼 행동한다."
> –이탈리아 건축가 브루노 체비, 1958년 브뤼셀 세계 박람회에 독일이 참가하는 것에 대하여

를 쉽게 떨쳐 버릴 수 있는 새로운 미적 방향을 기대하게 만들었다. 사람들은 이른바 '제로 시점'에 서 있었다. 그래서 이제 삶은 다채롭고 낙관적이며 출발 전의 설레임으로 가득 차 있었다. 모든 것이 가능해 보였고 성장에

일렉트로룩스 사의 진공 청소기, 1950.

대한 만족감이 팽배해 있었다. 이러한 상황에서 소비를 다시 활성화시키기 위한 새로운 스타일 또한 환영받았다.

유선형은 역동성과 진보의 상징으로서 유모차에서부터 진공 청소기에 이르기까지 모든 일상용품들에 전용되었다. 그리고 신소재들과 아직은 익숙지 않았던 색들이 독일의 거실에 등장했다. 요란한 문양의 벽지나 커튼, 혹은 칵테일 소파 외에도 레조팔로 표면을 덧입힌 화분 받침대와 이동식 가구들이 있었는데, 이는 소유주의 '모던'한 취향을 말해 주었다. 그리고 콩팥 테이블은 그 시대의 상징이 되었다.

1950년대의 전형적인 벽걸이 조명등. 천공판과 동 파이프, 그리고 호스 모양의 팔 등 익숙하지 않은 재료들이 유기적이고 경쾌한 형태로 '모던'의 상징이 되었다.

레조팔(안쪽의 페놀수지를 멜라민 수지로 덮어 싸놓은 합성수지 적층 소재─옮긴이) : 1867년에 창업한 독일의 선두적인 라미네이트(연질 또는 경질의 폴리염화비닐판─옮긴이) 생산업체 레조팔 사의 이름에서 따온 제품명. 라미네이트는 대부분 가구 표면에 덧씌우기 위한 재료로서, 합성수지로 만든 판을 여러 층으로 압착하여 생산한다. 특히 1950년대와 80년대에 다채롭고 다양한 무늬를 갖는 표면을 만드는 데 주로 사용되었다.

굿 포름

복고적인 경향과 미국의 영향 외에도, 전쟁 이전 시대의 고유하면서도 역사적으로 자유로웠던 전형들을 계승해 보려는 노력들이 있었다. 당시 소련의 점령지였던 데사우에서는 전쟁 이후에 바우하우스가 새롭게 재건되었다. 1947년에는 독일공작연맹이 재결성되었고, 1951년에는 다름슈타트에서 독일 연방 정부 산하 기관으로서 독일공작연맹과 비슷하게 디자인의 진흥을 지원하는 디자인 협회가 발족했다. 이러한 디자인 기관들은 1945년 이후의 기능주의 지지자들이었고, 역사주의화되는 모든 것들과 똑같이 유기적 형태들을 배척했다.

1950년대의 유모차. 가능한 모든 물건들에 유선형이 적용되었다.

마우저 사의 캔틸레버 반구형 안락의자. 독일에서도 현대 미술은 벽지와 섬유 디자인에 영감을 주었는데, 종종 현대 미술이 단지 장식에 불과하다는 전도된 결과를 가져오기도 했다.

그들은 '굿 포름'의 개념을 지지했다. '굿'이란 이미 독일공작연맹의 시대에서부터 미적으로 단순하고 기능적이며 과도한 장식이 없는 모든 것을 가리켰다. 1949년, '굿 포름'의 개념은 바젤과 울름에서 열렸던 막스 빌의 전시 주제가 되었고, 1957년에는 막스 빌이 같은 제목의 책을 출간하여 그 개념을 일반인에게도 폭넓게 소개했다. 이 '굿 포름'은 단지 미적인 것만이 아니라 도덕적인 가치 평가였다. 이는 1970년대까지 단순성과 즉물성, 긴 내구성, 그리고 그것들을 통해 시간을 초월한 보편타당성 등을 추구했던 독일 디자인의 정론으로 남았다. 그 후 수년 동안, 아니 수십 년 동안 독일 디자인에 지속적인 영향을 끼쳤던 기관이 바로 울름 조형 대학이었다.

울름 조형 대학

막스 빌 (1908-94), 화가이자 건축가였으며, 디자이너이자 이론가이기도 했다. 그는 울름 조형 대학의 공동 창립자였고 1956년까지 그 학교의 초대 학장을 역임했다. 빌은 울름 조형 대학을 바우하우스를 계승한 학교로 보았다. 그는 학교 건물(오른쪽 사진, 1954)을 디자인했고, 또한 귀클로, 힐딩어와 함께 합리적인 울름 정신의 상징이라 할 수 있는 그 유명한 울름 걸상(1954)을 개발하기도 했다. 그러나 빌은 1957년에 교육적, 이론적 방향에 관한 논쟁으로 울름 조형 대학을 떠났다. 그 후에 프리랜서로 디자인 활동을 했는데, 특히 융한스와 오메가 등의 시계 회사를 위해 일했다.

1950년대의 가장 중요한 시도는 울름 조형 대학으로, 1920년대와 30년대의 민주적인 독일 디자인 전통을 계승하여 현대적이고 포괄적인 고유한 디자인 개념을 이루려 했다. 울름 조형 대학은 숄 남매 재단에서 설립했는데, 이 재단은 저항 단체 '백장미'의 회원이었던 한스 숄과 조피 숄 남매가 국가사회주의자들에게 처형된 사건을 기리기 위하여 설립되었다. 이 학교는 의식적인 면에서 반파쇼적이고 국제적이며 민주주의적인 것에 기초하고 있었던 만큼

기초 과정의 예 : 헤르베르트 린딩어,
〈6가지 요소의 합법칙적 구성〉, 1954/56.

학생과 교사들 역시 세계 각국에서 모여들었다.

울름 조형 대학은 1953년에 강의를 시작했으나, 공식적인 개교는 1955년에 이루어졌다. 초대 교장이었던 막스 빌은 이 학교가 교육적으로나 내용적으로, 그리고 정치적인 관점에서도 바우하우스를 계승하는 것이라고 생각했으므로 디자인을 이야기할 때 미술의 역할에 무엇보다도 큰 의미를 두었다. 아이혀와 귀즐로, 그리고 말도나도가 최초의 강사로 임용되었다. 그로피우스는 개교 연설에서 "폭넓은 교육이란 미술가와 학자, 기업가들 사이의 올바른 협력 관계를 위해 나아갈 방향을 제대로 제시해 주어야 한다. 그들이 합쳐야만 인간을 중심으로 하는 생산 표준화를 발전시킬 수 있다. 이는 물리적인 욕구와 마찬가지로 계측이 불가능한 우리의 존재를 진지하게 고찰해 보는 것을 말한다. 나는 민주적인 생활 수준의 의식화를 이루는 데 공동 작업의 중요성이 더욱 증가하리라는 것을 믿어 의심치 않는다"고 말했다.

토마스 말도나도 (1922-), 산업 디자이너이자 이론가로, 빌이 울름 조형 대학으로 부르자 1954년부터 67년까지 강사로 활동했고, 1964년부터 66년까지 학장을 역임했다. 그는 기술 실증주의적 방식을 주창했고 현대 디자인 교육의 체계화에 공헌했다. 1968년부터 70년까지 미국 프린스턴 대학 건축과에서, 그리고 1971년부터 83년에는 볼로나 대학에서 교수직을 역임했다.

그래픽 디자이너 오틀 아이혀 (1922-91), 1950년 울름 조형 대학의 설립에 동참했다. 울름 조형 대학에서 시각 커뮤니케이션을 가르쳤고 1962년부터 64년까지 학장을 역임했다. 1972년에 뮌헨 올림픽의 시각 디자인(픽토그램)을 전담했다. 또한 브라운, 에르코, 베엠베 등 유수 기업들의 코퍼레이트 아이덴티티를 개발했으며, 1988년에는 논란이 많았던 서체 〈로티스〉를 디자인했다.

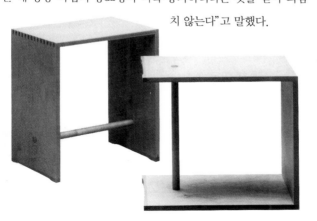

울름 조형 대학 걸상, 1954. 막스 빌과 한스 귀즐로는 이 걸상을 울름 조형 대학의 학생들을 위한 다기능 가구로 개발했다. 이것은 보조 테이블과 강연용 연단으로 사용되었을 뿐 아니라 책을 옮기는 용도로도 쓰였다.

산업 디자인에서의 체계적 사고 : 한스 뢰리히트가 로젠탈 주식회사를 위해 디자인한 호텔용 적층식 식기 세트 〈TC 100〉, 1958-59.

그래서 바우하우스에서와 마찬가지로 '학생과 함께 하는 행정', 그룹 작업, '실천적 교육', '이론적인 논증과 행위에 대한 입증', '전공을 초월한 교육' 등의 기초 과정을 대학의 기본 이념으로 삼았다. 울름 조형 대학은 제품 디자인, 시각 커뮤니케이션, 건축, 그리고 인포메이션이라는 4개의 전공 분야로 나뉘어 있었다. 영화

> **울름 조형 대학의 토대**
> 철학 : 계몽주의, 이성주의, 실증주의.
> 교육 : 페스탈로치, 몬테소리, 케르쉔슈타이너 직업 학교.
> 미술과 디자인 : 구성주의, 데 스테일, 바우하우스.

한스 귀즐로 (1920-65), 건축가이자 산업 디자이너. 건축가로서 막스 빌 등과 함께 활동했으며, 1954년에는 울름 조형 대학에 임용되어 기능주의를 열렬히 옹호했다. 귀즐로는 산업체와 긴밀한 관계를 가지며 산학 협동을 했는데, 그 대표적 회사로 브라운을 들 수 있다.

과는 후에 추가로 부설되었다. 교육 과정은 4년제로 구성했는데, 1년의 기초 과정을 마친 후에 3년의 전공 과정을 이수해야 했다.

울름 조형 대학은 제품 디자인에 관해 직각 위주의 단순한 형태들과 절제된 색채, 그리고 무엇보다도 체계적인 사고를 널리 확산시켰던 기능주의를 표방했다. 이곳에서 디자인되는 모든 제품들은 '자율적인 사용자'를 위한 것이었고, 매우 현대적인 교육 과정을 통해 사회적 책임 의식을 지닌 디자이너를 배출해 냈다.

울름 조형 대학은 여러 단계를 거치면서 발전했다. 개교한 지

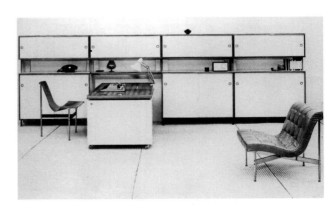

한스 귀즐로, 슈투트가르트의 보핑어 사를 위한 가구 시스템 〈M125〉, 1957. 플라스틱으로 코팅된 판재의 조립 방식으로 만들어지는 가구 프로그램. 울름 조형 대학의 계몽적 시도는 합리적 생산이 가능하고 사용자들에게 각각의 요소들을 조합함으로써 선택의 자유를 줄 수 있는 시스템 가구에서 명백하게 표현되었다.

얼마 지나지 않아 전형으로 삼았던 바우하우스
의 영향에서 벗어나, 과학적이고 기술적이며 방
법론적인 디자인의 토대를 마련하기 위한 교육
에 중점을 두었다. 이 과정에서 말도나도, 귀즐
로, 아이혀 등을 중심으로 하는 몇몇 강사들이
디자인 개념에 미술을 포함하는 견해에 반대했

고, 이는 막스 빌과의 갈등을 불러 일으켜 마침내 막스 빌이 사직
하는 결과를 초래했다.

건축에서 체계적 사고의 표현 :
헤르베르트 올의 지도를 받은
학생 작업, 1961-62. 기성
콘크리트 부품을 사용한 공간
셀과 직각 판재의 조립 방식을
이용했다.

1960년대에 들어서면서 말도나도(1964-66)의 지도 아래 순수
테크놀로지적인 문제 해결에 중점을 두었다. 그리고 가구나 조명
등의 디자인에 주력하기보다는 정보 이론의 문제에 몰두했고, 정
보 시스템과 교통 시스템의 디자인에 관심을 기울였다.

올(1966-68)이 이끌었던 울름 조형 대학 말기에는 브라운이
나 코닥 등 수많은 회사들과의 산학 협동을 강화해 나갔다. 이러
한 산학 프로젝트들로 인해 실천 중심적인 모습이 다시 한 번 강
하게 일어났다. 그러나 울름 조형 대학의 방향에 관한 논쟁은 심
각한 문제들을 야기했다. 소비와 산업의 '하수인' 이라는 디자인

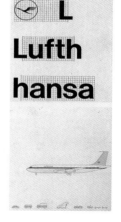

한스 필빙어(1913-) : 제3 제국의 해군 법무 판사, 1966년부터 78년까지 바
덴 뷔르템베르크 주정부 총리를 역임했다. 그는 1968년 울름 조형 대학의 폐
교에 대해 "우리는 새로운 것을 만들어 내려고 합니다. 거기에는 반드시 과거
의 청산이 요구됩니다"라고 설명했다(린딩어, 1987).

의 역할에 대한 68운동(후기 산업 사회가 갖는 사회적 문제를 개
혁하고자 1960년대에 유럽을 중심으로 일어났던 대중 문화 운동
으로, 1968년에 그 정점에 이르렀으므로 68운동이라고 함―옮긴
이)에서의 비판 또한 울름 조형 대학을 그대로 놔두지 않았다. 게
다가 사립 교육 기관으로서 정기적으로 받았던 연방 보조금마저

시각 커뮤니케이션 :
루프트한자의 표현 이미지는
아이혀와 뢰리히트에 의해
루프트한자와 산학 협동으로
계획되고 개발되었다 (1962-
63). 이 울름 디자인은
오늘날까지도 루프트한자에서
계속 발전시키고 있다.

중단되었다. 연방 의회에서는 시립 기술 학교와의 통합을 요구했지만, 시립화는 학교의 자율성을 위태롭게 한다는 이유로 학생들과 강사들 모두 반대하고 나섰다. 결국 1968년 11월 당시 바덴 뷔르템베르크 주정부의 총리 한스 필빙어는 울름 조형 대학을 폐교 조치했다.

울름 조형 대학은 '울름 모델'로서 전 세계적으로 현대 디자인 교육의 표본이 되었다. 폐교 후 다른 기관이나 대기업 등에서 활동하던 이 학교의 졸업생들은 울름 조형 대학의 신기능주의를 1970년대에 이르기까지 현대 산업 디자인의 본보기로 만들었다.

일반 소비자들은 울름 조형 대학의 고도로 지적이고 도덕적인 주장을 이해할 수 없었지만, 유닛 시스템으로 이루어진 제품들은 실제로 합리적인 생산이 가능했기 때문에 산업체들은 울름의 체계적인 사고를 기꺼이 받아들였다. 반면에 그 배후의 사회 비판적인 내용들은 쉽게 간과해 버렸다.

부르노 마트손, 스웨덴
프뢰사쿨에 있는 그의 여름 별장
인테리어, 1961.

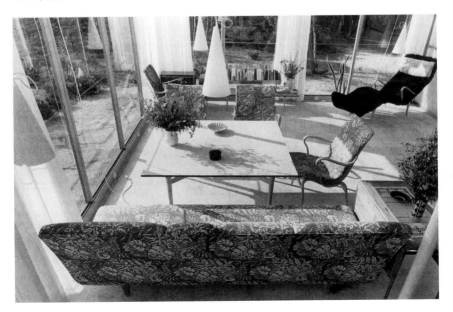

스칸디나비아식 주거 문화

실험을 즐기는 이탈리아의 디자인과 미국의 '스타일링', 독일의 신기능주의 외에도 스칸디나비아의 디자인 또한 1950년대와 60년대의 생활 문화를 특징짓는 코드였다.

스칸디나비아의 가구와 생활용품들은 1930년대에 이미 디자인되어 제2차 세계 대전 이후에는 국제적인 명성을 얻었다. 코펜하겐의 은세공 제품이나 핀란드의 이탈라와 아라비아 등의 회사는 지금까지도 안락한 시민 문화의 표상으로 인식되고 있다. 1951년 밀라노 트리엔날레에서 핀란드 제품들은 탁월한 우수성을 인정받았다.

스칸디나비아 국가들은 영국이나 미국, 독일 등에 비해 산업화가 늦어졌기 때문에, 제2차 세계 대전 이후까지도 스웨덴, 핀란드, 덴마크의 가구 문화에는 상대적으로 끊이지 않고 면면히 이어져 내려오던 수공업적 전통이 남아 있었다. 예전부터 북유럽의 건축 자재는 나무였다. 그들은 자기 고장의 자작나무나 떡갈나무를 가공하여 사용했는데, 전통적인 수공업 기술만 사용한 것이 아니라 새로운 합판 가공 방식을 시도하여 유기적인 형태들을 이루어 냈다.

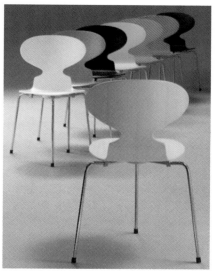

아르네 야콥센, 의자 〈개미〉, 1952년에 프리츠 한센 사를 위해 디자인했고 대량 생산된 최초의 덴마크 의자였다. 이 의자는 오늘날까지도 다양한 색상으로 생산되고 있다.

프리츠 한센 : 1872년에 설립된 덴마크 가구 회사. 이 회사는 1930년에 이미 카레 클린트와의 공동 작업으로 널리 알려졌으며, 제2차 세계 대전 이후에는 한스 J. 베그너의 가구를 생산했고 나무 성형과 스틸 파이프 구조를 갖는 콤비네이션을 전문으로 했다. 그리고 1952년에는 아르네 야콥센의 의자 〈개미〉를 생산했다. 아르네 야콥센, 폴 키에홀름, 베르너 판톤 등과 같은 스칸디나비아의 유명 디자이너와의 공동 작업을 통해 한센은 1960년대와 70년대를 대표하는 중요한 가구 회사로 부상했다. 이 회사는 오늘날까지도 부분적으로 최고가의 고급 의자와 사무용 가구 등을 생산하고 있다.

알바르 알토, 이탈라 사에서 제작한 유기적 형태의 꽃병, 1930. 이 꽃병은 전쟁 이후에 전 세계적으로 유명해졌으며 오늘날까지도 다양한 형태와 크기로 변형되어 생산되고 있다.

제2차 세계 대전 이후에는 특히 덴마크의 가구 디자이너들이 주도적인 위치를 차지했다. 당시 고령이었던 클린트는 전쟁 이전부터 이미 인간의 신체 비례를 연구하여 유기적인 형태를 추구함으로써 젊은 디자이너들의 모범이 되었다.

베그너는 그의 의자 〈JH501〉로 스칸디나비아 의자의 전형을 창조해 냈는데, 〈JH501〉은 '그 의자'라고 불릴 정도였다. 이 의자는 간결한 형태를 갖는 티크나무로 만들었으며, 의자의 앉는 면은 왕골을 엮은 기직으로 등받이에서 팔걸이와 다리까지 유기적으로 흐르는 변화는 완벽한 편안함을 이루었다.

덴마크의 티크나무 양식

덴마크는 유럽 최대의 티크나무 수입 국가였다. 인도차이나 전쟁 이후 엄청난 양의 티크나무가 세계 시장에 쏟아져 나옴으로써 덴마크의 티크나무 스타일이 발전했던 것이다. 독일에서도 티크나무가 각광을 받았는데, 독일 시장에 나와 있던 제품들에 비해 가볍고 편리한 덴마크의 가구들은 대체로 비좁은 독일의 주거 환경에 적합했다. 그뿐만 아니라 간결하고 밝으며 친근한 분위기가 감도는 스칸

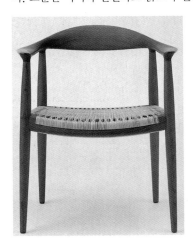

한스 J. 베그너, 의자 〈JH501〉, 나무 줄기를 엮어 만든 좌석과 티크나무로 만든 식탁용 의자, 1949.

디나비아의 주거 스타일은, 1945년 이후 대표적인 사회 복지 국가가 되었던 스웨덴의 저변에 깔려 있는 민주적이고 인본적인 메시지를 전해 주었다. 그래서 스칸디나비아의 디자인은 계몽된 중산층 가정으로 깊숙이 들어갔다. 하지만 세월이 흐르면서 티크

나무가 크게 유행하게 되자 덴마크와 스칸디나비아 가구의 싸구려 복제품들이 무수히 난무했다.

전통과 모던

전후 덴마크에서도 산업적인 생산 방식과 새로운 재료들이 확산되면서 전통과 진보 사이에 흥미로운 융합이 생겨났다. 가구들을 현대적이면서도 안락하게 만들었는데, 이것이 바로 스칸디나비아의 주거 문화를 세계적인 성공으로 이끈 주된 요인이었다. 즉 국제적인 스타일에 맞게 산업적인 생산 시스템과 견고한 수공예 문화를 결합시킨 것이었다. 미국의 임스처럼, 야콥센도 합판을 휘어서 만든 접시 모양의 판을 스틸 파이프 틀 위에 얹었다. 그의 유명한 작품 〈개미〉는 덴마크 최초의 대

덴마크의 건축가이자 디자이너인 아르네 야콥센(1902-71), 1930년대와 50년대의 가장 중요한 기능주의의 대표자였다. 그는 코펜하겐에서 도시 계획가이자 프리랜서 건축가 겸 디자이너로 활동했고, 1943년부터 45년까지 스웨덴에 살았으며, 1956년부터 71년까지 코펜하겐 아카데미의 건축과 교수로 재직했다. 야콥센은 프리츠 한센 사를 위해 1952년에 의자 〈개미〉, 1955년에 의자 〈3107〉, 1957년에 안락의자 〈달걀〉 등 현대 가구의 고전이라 할 수 있는 몇몇 가구들을 디자인했다.

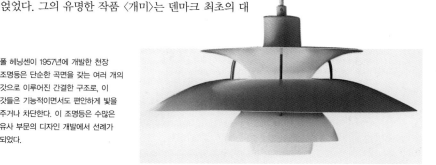

폴 헤닝센이 1957년에 개발한 천장 조명등은 단순한 곡면을 갖는 여러 개의 갓으로 이루어진 간결한 구조로, 이 갓들은 기능적이면서도 편안한 빛을 주거나 차단한다. 이 조명등은 수많은 유사 부문의 디자인 개발에서 선례가 되었다.

량 생산 방식으로 제작한 의자였다.

덴마크의 판톤은 어떤 면에서 비주류였다고 할 수 있는데, 미국과 이탈리아에서 일어나는 문제들을 관심 있게 지켜보았다. 그는 나무보다는 철이나 다채로운 색상의 플라스틱을 주로 사용했고, 1960년대와 70년대에는 이 분야를 주도하는 대표적 인물이 되었다.

베르너 판톤의 '아이스크림 컵 의자' 〈V-안락의자 8800〉, 프리츠 한센 사를 위해 1950년대 후반에 디자인했으며, 디자인의 고전 제품이 되었다.

소비와 기술

1950년대가 출발의 시대라면 1960년대는 경제 기적이 그 정점에 다다른 시대였다. 많은 사람들이 풍요로운 생활을 누렸고, 경제 재건 이후 기술이 엄청난 발전을 이루어 1960년대 말에는 인간이 달을 정복하기에 이르렀다.

또한 기술과 풍요는 디자인뿐만 아니라 미국과 유럽 사람들의 소비 성향에도 많은 영향을 끼쳤다. 가전제품, 텔레비전, 스테레오 음향 기기 등이 계속해서 늘어났고, 자동차를 보유한 가정이 많아졌으며, 자기 집을 마련하는 경향도 지속적으로 강화되었다.

디자인은 1950년대에 비해 미술 지향적인 성향이 약해지면서 대신 기술과 과학, 현대적인 생산 방식에 초점을 맞추었다.

독일

특히 울름 조형 대학에서 생겨난 기능주의 이론과 테크놀로지 지향론, 시스템 인식론들은 대량 생산을 낳았고, 건축과 디자인에서 직각적인 형식주의를 초래했는데, 이는 1960년대 중반에 들어서면서 일어난 기능주의를 격렬하게 비판하는 데 한몫을 했다.

베르너 판톤, 1970년 쾰른 가구
박람회 기간에 개최된
'비지오나'에서 선보인
미래파적인 응접 세트.

디터 람스, 울름의 시스템 디자인으로 만든 브라운 사의 전축 콤비네이션과 텔레비전 〈FS600〉, 1962–63.

이탈리아

실험을 즐기는 이탈리아인의 기질이 수출 지향적 상황과 만나 이 탈리아를 디자인 선진국으로 만들었다.

특히 당대의 새롭고 다채로운 플라스틱 가구들은 확고한 위치 를 차지했다. 대기업들은 자신들의 코퍼레이트 아이덴티티를 위해 디자인의 중요성을 점점 더 인식함으로써 유명 디자이너들과 함께 작업했다.

기술의 승리. 1969년에 에드윈 앨드린과 닐 암스트롱이 인간으로서 처음으로 달에 발을 내디뎠다. 우주 항공 기술과 공상 과학 영화가 디자인에 많은 영향을 끼쳤다.

디자인 유토피아

교통, 우주 항공 기술, 정보 통신, 미디어뿐만 아니라 플라스틱 제 조에 이르는 기술의 발전은 디자이너들에게 미래파적인 주거 유토 피아에 대한 영감을 불어 넣어, 새롭고 이례적인 형태와 색상의 제 품들이 탄생했다.

1960년대 후반 유럽에서는 경직된 사회 구조와 물질적 풍요만

을 추구하는 시민 복지 사 회의 소비 행태를 거부하는 저항 운동이 일어났다. 디 자인 쪽에서도 정치 의식이 싹텄고, 대량 소비와 산업 의 '하수인'으로 전락한 디

슈투트가르트 미 대사관 앞의 시위, 1969.
학생 소요, 시위, 대안적인 생활 형태, 청소년의 하위 문화, 일반 시민들의 소비 행태에 대한 비판 등은 1960년대 말, 70년대 초반의 디자인에 많은 영향을 주었다.

'굿 포름' : 베엠에프를 위한 빌헬름 바겐펠트의 '시간을 초월한' 유리잔 디자인, 가이슬링엔, 1950.

자이너의 역할에 저항하는 운동들이 결성되었다. 1970년대로 넘어가는 과도기에서는 무엇보다 학생 운동, 팝아트, 음악, 영화 등이 디자인에 새로운 자극제가 되었다.

'굿 포름'과 신기능주의

울름 조형 대학은 여러 가지 결과들을 낳았다. 우선 1960년대의 독일 디자인에서 기능주의와 '굿 포름'은 다양한 교육 기관과 디자인 센터, 그리고 디자인 협회 등에서 빈번히 노골적이고도 독단적으로 주장하는 스타일의 원리가 되었다. 울름 조형 대학의 강사들은 브라운, 비트소에, 로젠탈 등의 회사와 손잡고 일했는데, 그 회사들의 제품은 전 세계적으로 '굿 포름'과 '독일 디자인'의 전형이 되었다. 기

빌헬름 바겐펠트(1900–90), 독일 현대 산업 디자인의 아버지이자 '굿 포름'의 대표적인 주창자이기도 하다. 그는 바우하우스에서 모호이-노디 밑에서 공부했고, 1925년부터는 조교로 활동하다가, 1929년부터는 바이마르 건축 대학의 학장으로 재직했다. 그의 간결하고 '시간을 초월한' 형태들은 제3 제국이 요구하는 영원성에 위배되지 않았다. 1935년에 루사티아 지방 유리 공장 연합의 책임자가 되었으며, 여기에서 그는 당시에 이미 대량 생산을 위해 적층이 가능한 기하학적인 육면체 형태의 시스템 식기와 유리잔들을 개발했다. 전쟁 이후에는 베를린 예술 대학에서 강사로 활동했고 새로운 공작 연맹의 창립 동인이기도 했으며, 1957년에는 잡지 《포름》의 창간에 참여했다. 바겐펠트는 전쟁 이전과 전쟁중 그리고 전쟁 이후에도 예나 유리 공장, 베엠에프, 로젠탈, 토마스, 브라운, 아들러 등의 회사들과 일했다. 그의 디자인들 중 대다수가 오늘날까지도 계속 생산되거나 '디자인의 고전'으로 다시 생산되고 있다.

건축에서의 체계적인 사고 : 1960년대 사회 복지 주택의 건축은 잘못 해석된 기능주의가 특징이다. 고속화 도로로 도심과 연결된 도시 외곽의 위성 주거 단지들은 오로지 잠만 자기 위한 베드 타운으로 전락했다.

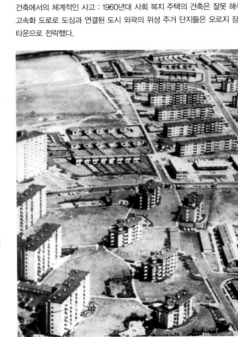

능적이고 기술적인 측면들이 디자인에서 전면으로 부각되었고, 디
자이너들은 대부분 자신을 조형 미술가라기보다 엔지니어로 이해했
으며, 인간 공학이 새로운 활동 영역으로 등장했다.

인간 공학은 작업 공간에서
움직임의 진행 과정을 연구한다.

울름 조형 대학의 해방적이고 비판적인 원칙이 소수 지식인들에
게 한정되었다고는 하지만, 직각의 형태와 울름의 시스템적 사고는 대
량 생산에 적용되었다. 이는 모듈 시스템 제품들이 실제로 저렴하고
합리적인 생산을 가능케 했기 때문인데, 그 때문에 수많은 회사들의
제품 언어가 표면적으로 점점 더 비슷해져 갔다.

통합된 사무 작업 공간, 1970.
작업 공간은 인간에게 적합해야
할 뿐만 아니라, 동시에 작업
능률 또한 향상시킬 수 있어야
한다.

형태들은 좀더 딱딱해지고 각이 지고 즉물적으로 변해 갔고, 그
만큼 무미건조해지는 것도 사실이었다. 그저 표면적으로
직각을 차용한 조악한 기능주의의 모조품들은 빈번히 단
조로운 대량 상품들이거나, 도시적인 생활을 전혀 고려
하지 않는 메마른 위성 도시와 조립식 주거 단지들로 치
달았고 이는 자주 사회 문제로 대두되었다.

굿 포름(Gute Form) : 기능성, 단순한 형태, 높은 사용 가치, 긴 수명, '시간을 초월한' 유효성, 질서, 명확성,
훌륭한 가공성, 재료 적합성, 완벽한 디테일, 테크놀로지, 인체 공학적 적합성, 환경 친화성.
인간 공학(Ergonomic, 우리에게는 신체의 물리적 운동 특성을 주로 다루는 미국의 인간 공학으로 알려져 있
다—옮긴이) : 인간과 노동 조건 사이의 관계에 대한 학문. 예를 들어 인체에 적합한 의자, 작업용 도구의 무
게와 형태, 그리고 인간 활동의 진행 과정에 대한 그 적합성 등을 연구한다. 특히 산업 디자인에서는 인간 공
학이 1960년대와 70년대에 디자인의 중심을 이루었다.

최초의 브라운 전기 면도기 〈S50〉, 1950.

디터 람스, 튜너 〈TS45〉, 1965. 전면부와 조작 버튼들이 그래픽적으로 명료하게 분할되어 있으며 다른 주변 기계들과 조합이 가능한 직각 형태다.

타우누스(라인 강 동남쪽의 편암질산—옮긴이)의 크론베르크에 있는 하이파이 오디오와 가전제품 회사 브라운은 울름 조형 대학의 이념을 산업에서 실현시켰고, 1950년대부터 귀즐로, 히르헤, 람스, 바겐펠트 등 기능주의의 대표적 인물들과 함께 일했다. 이 회사는 다른 기업들에게 명료하고 기능적인 디자인과 모범적이고 일관성 있는 현대적인 코퍼레이트 아이덴티티의 훌륭한 본보기가 되었다.

1921년 브라운이 프랑크푸르트에 설립한 이 회사는 여전히 신생 분야였던 라디오 산업의 부품 생산에 주력했다. 1929년부터 자체적으로 라디오와 전축을 생산하기 시작했고, 1936년에는 건전지로 작동되는 최초의 휴대용 라디오를 생산했다.

브라운 사는 전쟁 중에 무전기나 제어용 전자기기 등의 군수 물자 생산을 담당했다가 전쟁이 끝난 후에는 제품의 팔레트를 확장했다. 1950년에는 전기 면도기 〈S50〉을 내놓았고, 1951년부터는 브라운의 아들 형제가 주방 기기 분야까지 생산 영역을 확장시켰다. 형제는 1954년에 아이흘러를 고용했는데, 그는 울름 조형 대학과의 산학 협동 작업에서 디자인을 책임지고 이끌어 나갔다. 귀즐로와 히르헤의 공동 작업으로 편지지에서부터 제품은 물론 건축에 이르기까지 일관성 있는 현대적 기업 이미지가 만들어졌다.

1955년에 입사한 람스는 마침내 기능주의적인 이미지를 최고의 정점으로 발전시켰다. 그의 좌우명은 "디자인이 적을수록 좋은 디자인이다"였다. 브라운의 제품들은 디자인이 단순하고 명료하며 시대를 초월하는 모던한 것이어야 했고, 디테일에 이르기까지 기술적인 완벽함을 갖춰야 했다.

한스 귀즐로와 디터 람스, 라디오와 전축 콤비네이션 〈SK4〉, 1956. '백설공주의 관'으로도 불리는 이 기기는 현대 디자인의 아이콘이 되었고, 지금은 수집품으로 고가에 거래되고 있다.

시대적 취향을 반영한 브라운 : 커피메이커 〈아로마스터〉,
1985. 뒷면의 홈 줄무늬를 넣은 기둥 형태로 인해
비평가들로부터 '포스트모던식 과오'라고 비판받았다.

브라운 제품들은 건축, 턴테이블, 앰프, 녹음기 등의 개별 컴포넌트가 호환성을 갖는 아이디어(브라운은 울름 조형 대학에서 개발한 모듈 시스템 개념을 최초로 대량 생산 제품에 실현시켰다 — 옮긴이), 기하학적인 기본 형태, 절제된 색채의 사용, 단순한 조절 장치와 그래픽 처리 등 수많은 분야에서 모범을 보였고, 이는 후에 지멘스, 아에게, 텔레풍켄, 크룹스, 로벤타 등의 회사들에게 이어졌다.

브라운의 제품들은 국제적인 명성과 함께

1957년과 1960년, 1962년에 각각 밀라노 트리에날레에서 황금 컴퍼스 상을 수상했다.

'시대의 초월'이라는 현대적인 요구에도 불구하고 브라운 사는 기술적으로도 부단히 최신 발전 경향에 맞추어 나갔으며, 자세히 살펴보면 전기 면도기나 커피메이커의 각 시기별 신 모델들에서 당시의 시대적 취향을 따랐음을 발견할 수 있다.

헤어 스타일링 기기, 여행용 다리미, 전동 칫솔 시스템 등 제품 팔레트는 꾸준히 확장되었으며, 1980년대에는 손목 시계와 자명종 시계가 추가되었다. 브라운 사는 자명종의 음성 제어와 빛 반사 제어 기능도 발명했다.

그러나 브라운 사는 시장 경쟁에서 일본 회사들에게 밀려나자 1990년부터 하이파이 제품의 생산을 중단했다. 한정 생산된 그 마지막 제품들은 현재 뉴욕 현대 미술관에 소장되어 있다.

한스 귀즐로의
〈브라운 식스탄트〉
(1962)는 전기
면도기 사이에서
고전이 되었다.

디터 람스(1932-), 브라운 주식회사의 수석 디자이너이자 경영진이며 기능주의의 대표적 인물이다. 1947년부터 53년까지 건축을 공부했고 목공 기술 과정을 마친 후, 1955년까지 프랑크푸르트에서 건축가로 활동했다. 1955년에 브라운 주식회사에 입사하여, 1956년부터 산업 디자이너로, 1961년부터 디자인 부서의 책임자로 근무했으며, 1980년부터는 경영진이 되었다. 울름 조형 대학과 긴밀한 관계를 가졌으며, 한스 귀즐로, 헤르베르트 히르헤 등과 함께 브라운 사의 코퍼레이트 아이덴티티를 비롯하여 무수한 제품들을 디자인했다.

뮌헨에서 태어난 리하르트
자퍼(1932–)는 철학, 그래픽
디자인, 공학, 경제학 등을
수학했고, 1956년부터 58년에는
메르세데스 벤츠에서 근무하다가
이탈리아로 건너갔다.
그곳에서는 지오 폰티 밑에서
백화점 '라 리나센테'를 위해
일하다가, 마르코 차누소 밑에서
하이파이 전문 회사
브리온베가를 위해 일했다.
1970년대와 80년대에는
아르테미데의 유명한 조명등과
알레시의 물주전자
〈볼리토레〉(1983)를 디자인했다.
그 밖에도 피아트와 피렐리를
비롯하여 여러 가구 회사들의
자문 디자이너로 활동했다.
1986년부터는 슈투트가르트
미술 아카데미 교수로
재직중이다. 그는 수차례에 걸쳐
황금 컴퍼스 상을 수상했다.

이탈리아 : 벨 디자인

이탈리아 역시 1960년대에는 풍요와 대량 소비의 시
대를 경험했다. 독일에 '굿 포름'이
있었다면, 이탈리아에는
'벨 디자인(아름다운 디
자인─ 옮긴이)'이 있
었다. 이것 역시 대기
업의 주류 디자인을 대
변하는 개념으로 합리
적이고 생산 중심적이었
으나, 디자인에 관한 한 다른
가치관을 내포하고 있었다. 브
라운의 제품들이 〈TS45〉같이

마르코
차누소와 리하르트
자퍼, 브리온베가의 휴대용 텔레비전 〈알골〉,
1962.

객관적이고 기술적인 모델명을 갖고 있었던 반면, 1969년에 소사
스가 올리베티를 위해 디자인한 여행용 타자기는 〈발렌타인〉이라
는 이름으로, 피레티의 유명한 접이식 의자는 〈플리아〉라는 이름
으로 불렸다. 제품들을 개별 인격체로 이해했기에 상징물(대부분

마르코 차누소, 브리온베가의
접이식 라디오 〈TS502〉, 1965.

신분의 상징물)이 될 수 있었다. 그래서 제품은 디자인 오브제가 되었다. 이러한 디자인 의식은 수출 지향적이었던 이탈리아 경제에 대단히 중요했다.

두 번째로 중요한 관점은 디자인을 문화의 한 부분으로 본다는 것이었다. 올리베티나 피아트 등의 대기업들은 의식적으로 유명 디자이너들과 함께 일했고, 이탈리아에서는 독자적으로 다양한 회사들을 상대하여 자문해 주는 '컨설턴트 디자이너'라는 직업이 생겨났다. 이탈리아에서 코퍼레이트 아이덴티티라는 개념은 고유하면서도 문화적인 차원을 획득했던 것이다.

가장 대표적인 예로 소사스, 차누소, 벨리니 등의 젊은 디자이너나 건축가들과 함께 일했던 올리베티의 경영 정책을 들 수 있다.

마리오 벨리니 (1935-), 가장 영향력 있는 이탈리아의 디자이너로 꼽힌다. 밀라노 종합 공과 대학에서 건축을 전공했고, 곧이어 건축 및 디자인 사무실을 열었다. 1963년부터 오늘날까지 올리베티를 비롯하여 B&B 이탈리아, 카시나, 라미, 브리온베가, 아르테미데 등 수많은 회사들의 컨설턴트 디자이너로 활동해 왔다. 1962년부터 71년까지 6회에 걸쳐 황금 컴퍼스 상을 수상했고, 1987년에는 뉴욕 현대 미술관에서 대규모의 개인전을 가졌다.

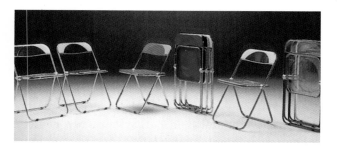

잔카를로 피레티의 접이식 의자 〈플리아〉(1969)는 오늘날까지도 여러 회사에서 생산되는 무수한 접이식 의자들의 표본이 되고 있다.

1958년부터 60년까지 새롭게 시작된 전자 분야에서 컨설턴트 디자이너로서 활동했던 소사스는 신형 컴퓨터의 기능적인 디자인만을 특별히 담당한 것이 아니라, '문화적 관계'와 홍보 활동을 위한 독자적인 부서까지 담당하면서 경영진과 직접 접촉했다. 이러한 개방적 태도는 디자인을 일찍부터 회사 경영 정책의 중요한 구성 요소로 만들었다. 그뿐이 아니었다. 디자인은 전문가들이나 엔지니어들만의 문제가 아니

에토레 소사스와 페리 A. 킹, 케이스가 있는 여행용 타자기 〈발렌타인〉, 올리베티, 1969.

마리오
벨리니, 전자
계산기 〈디비주마
18〉, 올리베티, 1972.

라 건축가, 철학가, 작가가 다 같이 참여해야 하는 분야였다.

도르플레스, 아르간, 그레고티, 에코 같은 이탈리아의 저명한 디자인 이론가들은 수많은 건축과 디자인 잡지에서 사회 전반에 걸친 디자인에 관한 논의를 이끌어 냈으며, 이는 지금까지도 계속적으로 공론화되고 있다. 이러한 논의는 1980년대가 되어서야 비로소 독일에 전해졌다.

이탈리아 디자인의 세 번째 특성은 실험을 즐기는 성향으로, 이는 1960년대 중반부터 신소재 플라스틱이 가져다 준 거의 무한한 가능성을 통해 촉진되었다. 그리고 이탈리아는 디자인을 통해 새로운 발전을 주도하는 국가가 되었다. 이러한 선도적 우수성은 1972년 뉴욕 현대 미술관에서 열린 '이탈리아 : 새로운 실내 풍경' 전에서 분명히 드러났다. 그 동안에 이미 수백 마르크(유럽 경제 통합 이전의 독일 화폐 단위, 1마르크=1/2 유로, 즉 1/2 US달러— 옮긴이)를 호가하며 장서가들의 수집품으로 거래되고 있는 이 전시 카탈로그는 당시 이탈리아 디자인의 우수성을 전 세계에 떨쳤다. 이 전시에서는 주류 디자인과 안티 디자인, 우아함과 실험, 고전적인 것과 도전적인 것 등을 동시에 나란히 선보였다. 이 전시는 이탈리아의 디자인을 특징짓는 관용과 개방성을 구현했다.

리하르트 자퍼의 저전압 할로겐
등 〈티지오〉, 아르테미데, 1972.
이 조명등은 그 기술적인
치밀함에서 1960년대와
70년대의 독일 디자인과
마찬가지로 기능주의적이지만
이탈리아의 우아함이 가미되어
있다. 이 조명등은 1980년대에
전 세계적으로 현대적 조명
디자인의 아이콘이 되었다.

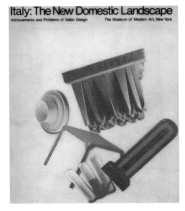

Italy: The New Domestic Landscape
Achievements and Problems of Italian Design The Museum of Modern Art, New York

'이탈리아 : 새로운 실내 풍경' 의 전시
카탈로그, 뉴욕 현대 미술관, 1972.
겉표지는 반투명 기름 종이로 다시
썼고, 그 사이에 각각의 오브제
사진들을 넣어서 움직일 수 있게 했다.

합성수지, 플라스틱, 폴리에스테르

베이클라이트 시대부터 합성수지는 모던 디자인의 상징이었고, 이탈리아에서는 모던에 대한 열광만큼이나 합성수지를 열광적으로 선호했다.

1952년경, 이탈리아인 나타는 치글러와 함께 합성수지 폴리프로필렌을 발명하여 1963년 노벨 화학상을 수상했다. 이 발명은 가구 분야의 혁명을 가져와서 모든 형태의 휴대용 의자나 책상의 성형이 가능해졌고 저렴하게 기계적으로 생산할 수도 있었다.

베르너 판톤 (1926-), 덴마크의 건축가이자 디자이너로 1960년대에 가장 유명하다고 할 수 있는 플라스틱 의자를 개발했다. 코펜하겐에서 학업을 마친 후 처음에는 야콥센 밑에서 일하다가 1955년에 스위스로 건너갔다. 1950년대 말에 유리 섬유 강화 폴리에스테르로 만든 캔틸레버 의자인 〈보조 의자〉를 개발했는데, 이 의자는 1968년이 되어서야 비로소 허먼 밀러 사에 의해 생산되었다.

> **새로운 가구용 합성수지**
> 폴리프로필렌, 폴리우레탄, 폴리에스테르, 폴리스티롤
> **장점**
> 가구를 모든 색상으로 완벽히 기계적으로 생산할 수 있고, 임의적으로 성형할 수 있다. 또한 가볍고 견고하며 저렴하고 모던한 특성 등을 살릴 수 있다.

그뿐만 아니라 수많은 회사들이 집중적으로 발포수지나 나일론, 폴리에스테르 등의 후속 개발에 나섰다. 군수 테크놀로지에서 쌓은 경험들을 일상용품을 생산하는 데 도입했고, 화학 산업에서 더욱 개량된 합성수지의 새로운 적용 가능성을 찾으려는 노력들을 끊임없이 계속한 결과, 특히 가정용품과 가구 생산 분야에서 그 가능성을 발견했다.

카르텔

이탈리아에서는 전쟁 직후에 일련의 기업들이 생겨났는데, 이들은 우선적으로 가정용품을 생산하면서 다채로운 색상의 플라스틱 용기와 식기 세트 등을 시장에 내놓았다. 이러한 신생 기업들 가운데 1949년에 밀라노 근교 노비글리오에 카르텔이 있었다. 화학자 카스텔리가 창립한 이 회사는 자동차의 플라스틱 부품을 생산했으나, 1950년대 중반부터는 가정용품의 개발

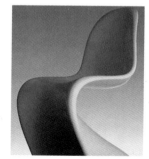

베르너 판톤, 〈보조 의자〉(판톤 의자), 1968. 판톤은 이 의자를 1959-60년에 이미 개발했으나, 1968년이 되어서야 처음으로 생산될 수 있었다.

독일에서도 1960년대에는 많은 디자이너들이 플라스틱 가구에 몰두했다. 헬무트 베츠너의 적층식 의자가 이미 1966년에 나왔다.

과 생산에 더 큰 비중을 두고 주력했다. 1960년대에는 전등과 가구 생산으로 방향을 전환하여 플라스틱 디자인 분야의 선두 기업으로 발전해 나갔다. 이 회사의 경영 정책이 갖는 특징은 왕성한 실험 정신과 새로운 테크놀로지에 대한 개방적 태도 외에도 무엇보다 유명 디자이너와의 협동 작업을 꼽을 수 있다. 카르텔은 건축가이자 디자이너였던 카스텔리 페리에리의 자문과 미술 지도 아래 1966년부터 합성수지의 새로운 결합 방법을 실험했는데, 가구를 형태적으로 아름답고 견고하게 만들기 위해서뿐만 아니라 경제적으로도 저렴하게 생산하기 위한 것이었다.

조에 콜롬보 (1930-71), 1960년대의 가장 뛰어난 디자이너로, 1960년대 말경에 우주 비행과 공상 과학 소설에서 영감을 얻어 플라스틱으로 미래적인 주거 생활의 이상향을 제시했던 '플라스틱 디자인의 대가'였다.

카르텔의 가장 유명한 제품은 차누소와 자퍼가 1964년에 디자인한 어린이용 의자, 콜롬보의 쌓아 올릴 수 있는 의자 〈4867〉, 책임 디자이너 카스텔리 페리에리의 플라스틱 콘테이너 등이 있다. 1980년대에 들어서면서부터는 스탁이나 툰, 데 루키 등의 플라스틱 가구들도 생산했다.

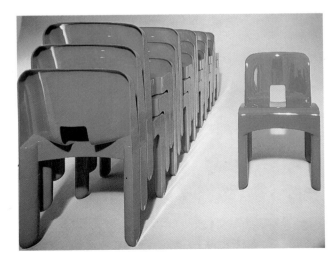

조에 콜롬보의 카르텔을 위한 적층식 플라스틱 의자 〈4867〉. 등받이의 구멍은 전적으로 기능적인 것으로, 사출금형에서 의자를 빼내는 데 필요했다.

이미지 문제

합성수지의 열풍은 1973년의 석유 위기로 그 정점과 전환점을 동시에 맞이했다. 그 이후로 합성수지는 값싸고 천박한 재료라는 인식이 자리잡았으며, 특히 환경 의식이 성장하면서부터는 생태 환경에 폐해가 되는 것으로 여겨졌다. 그래서 야외용 가구나 산업 현장, 또는 공공 장소에 쓰이는 가구들에나 사용했다.

그런데 이 값싸고 진부한 이미지가 다른 결과를 낳기도 했다. 1980년대 초 멤피스 그룹을 비롯하여 그 후에 등장한 수많은 뉴 디자인 대표자들이 일상생활 용품과 플라스틱 라미네이트, 현란한 색상 등을 각별히 선호함으로써, 기피했던 재료인 합성수지를 개인의 생활 공간으로 다시금 들여 놓았던 것이다.

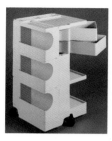

조에 콜롬보의 바퀴가 달린 플라스틱 컨테이너 〈보비〉, 1970년에 비페플라스트 사를 위해 만들었으며, 지금도 건축가들과 그래픽 디자이너들 사이에서 매우 선호되고 있다.

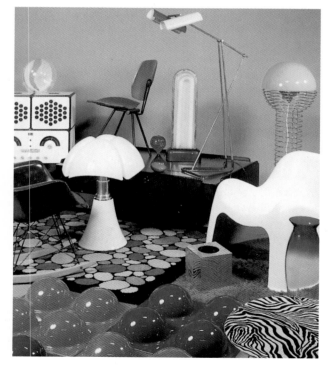

'플로카티(화려한 색상의 털이 긴 양모 카펫─옮긴이) 열풍'과 1970년대의 리바이벌. 오늘날 1960년대와 70년대의 화려한 색상의 플라스틱 가구들은 이미 수집품으로 경매되고 있다. 런던의 본햄스는 선두적인 디자인 경매 센터다.

실험, 유토피아, 그리고 안티 디자인

1960년대는 소비 사회와 기능주의가 절정기를 이루었으며, 중반 이후부터는 그 위기의 징후들이 하나둘씩 분명히 나타나기 시작했다. 성장의 한계에 다다른 것으로 보이더니 1973년의 석유 위기와 함께 1970년대가 시작되었다.

소비 사회 비판

대량 생산에 대한 낙관적 태도와 현대 디자인의 순수한 합목적적 합리주의를 점점 더 비판적으로 보기 시작하면서 자본주의 사회에서의 디자인의 역할에 대해서도 문제를 제기하기에 이르렀다. 그래서 많은 디자이너들이 더 이상 '산업의 하수인' 이기를 거부하고 독립적인 실험 활동을 하면서, 사회 개념들의 영향을 받아 정치 참여에 관심을 가졌다. 미국의 베트남 정책 반대, 프라하의 봄, 유럽의 학생 운동 등도 디자이너를 그대로 놔두지 않았다. 1970년대 초

사랑, 평화, 이해 : 며칠 동안 야외에서 펼쳐지는 락과 팝 페스티벌 등은 1960년대 청년 문화의 자극제였다.

비판적 이론들이 디자인에 많은 영향을 주었
는데, 디자인의 사회적 역할에 대한 문제가 새
롭게 제기되었고, 사물의 기능에 대한 문제는
순수한 기술적 관점을 넘어 상징적이고 사회
적인 것으로 확장되었다.

1960년대의 팝 디자인, 로이
리히텐슈타인의 작품을 모티프로
한 배경 장식.

기능주의의 위기

기능주의 이론은 아무런 새로운 해답도 줄 수 없었다. 이제는 미적
인 전형 역시 디자인과 아주 동떨어진 영역에서 모색하게 되었다.
젊은층의 하위 문화, 음악계, 팝아트, 영화 등에서 자극을 받았던
것이다. 영국에서 시작하여 이탈리아와 독일에서도 기능주의 건축
을 비롯하여 산업과 디자인 단체들의 주류 디자인에 대한 격렬한
저항 운동이 일어났다. 미국에서는 모던에 대한 비판적 논쟁에서
건축의 문화적, 심리적, 상징적 관점들에 중점을 두었으며, 포스트
모던 이론을 형성했던 최초의 논문이 발표되었다.

"단조로움과 결핍, 그
리고 고루한 실용성 등
완전히 실용적이기만
한 형태가 갖는 불충분
함이 백주(白晝)에 드러
났다."
- 테오도르 W.
아도르노, 1965

독일의 기능주의 비판

독일의 경우에는 전쟁 이후 곧바로 건축과 디자인에서 독단적인

올리버 모그, 쾰른 가구 박람회
기간 중에 레버쿠젠의 바이엘
주식회사가 주최한 '비지오나' 에
전시되었던 '주거 생활 모델'
(1972). 반권위적인 관점과 미래
지향적인 비전은 개방적이며
'민주적인' 주거 생활 공간,
이른바 응접 세트로 이루어진
거실의 주거 생활 풍경을 이끌어
냈다.

1960년대 고층 아파트의
한 부분.

기능주의를 지지했고, 그 결과 새로 조성된 교외의 대단위 주택 단지들은 그 부정적인 현상들을 여실히 드러내 주었다. 1960년대 중반에 들어서야 비로소 건축과 도시 계획에서 전적으로 합리적인 대량 생산만을 추구했던, 순수 합목적적 합리주의의 정서적 결핍에 관한 논쟁을 벌이기 시작했다. 그리고 디자인 과정에서 기능주의가 항상 디자인과 엄격하게 분리시켜 생각하고자 했던 미술의 역할 또한 다시금 논의되었다.

이러한 논쟁은 1965년 아도르노가 독일공작연맹에서 발표한 '오늘날의 기능주의' 라는 강연에서 그 절정에 이르렀다. 이 강연에서 그는 순수주의적인 기능주의 근본 사상을 이데올로기적인 것으로 확대 해석하여 비판했고, "사용 적합성 외에 상징성을 갖지 않는 형태란 없다"고 단언했다.

건축가 넬스는 1968년에 "기능주의의 성역은 이제 희생되어야 한다"고 주장했다. 그는 1960년대와 70년대의 조립식 콘크리트 건물들의 비인간적인 형식주의를 비판하면서, "가장 큰 과오는 명료함과 엄격함의 원칙들이 천편일률적인 디자인을 초래했다는 데 있다"고 말했다.

미처를리히 역시 '우리 도시의 황폐화' 라고 단정지었다. 자본주의 경제 체제에서 디자인의 역할에 대한 정치적 비판으로는 하우크의 《상품 미학 비판》이 있었다. 그는 디자인이 상품의 사용 가치를 감소시키고, 마케팅적인 이유에서 사용자를 잠시 눈속임하는 표피적인 번지르르함(스타일링)을 주는 것이라고 신랄하게 비판했다.

교통이 잘 정비된 도시라는 기본
개념에 따른 위성 도시
브레멘-파르, 건축가 알바르
알토, 1959년경.

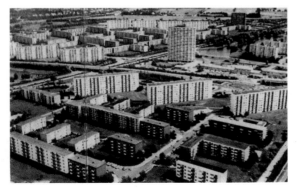

대안적 디자인

다양한 사회 비판적 시도들은 이론에 머물렀고, '공식적인' 산업 디자인은 사실 그다지 큰 변화가 없었다. 하지만 몇몇 디자이너들에겐 1970년대 초반에 자라난, 산업 사회의 한계에 대한 의식(자원 부족과 환경 오염 등)을 반영하는 대안적 개념들을 발전시키는 계기가 되었다.

잉고 마우러, 거대한 전구 형태의 조명등, 1966-68. 이 조명등은 기능과 상징에 대한 실험을 보여준다.

1974년 그로스와 데스-인 그룹은 리사이클링 디자인과 개발, 생산, 판매의 대안적 방향들을 실천에 옮길 수 있는 가능성들을 모색했다. 그래서 옵셋 인쇄판이 전등갓으로, 차를 담았던 나무 상자가 옷장으로, 자동차 타이어가 소파로 디자인되었다.

데스-인, 타이어 소파, 1974. 여기에서는 리사이클링 개념이 대안적인 디자인으로 전환되었다.

뮌헨 출신의 마우러는 전등의 기능을 심사숙고하여 이를 역설적으로 디자인하기도 했다. 이러한 실험적 프로젝트들은 당시 경제적으로 적절하지 못했고, 대기업의 산업 디자인에 아무런 변화도 일으키지 못했지만, 그럼에도 불구하고 사용자에겐 새로운 길을 열어 놓았다. 그중 하나가 자가 제작 물결인데, 덕분에 건축 자재 매장이나 가구 픽업 매장(이케아처럼 스스로 조립하도록 가구를 부품 형태로 판매하는 대형 가구 매장—옮긴이)들은 지금도 높은 소득을 올리고 있다.

1966년, 영국 패션 디자이너
메리 퀀트의 미니 스커트가 유럽
전역에서 유행했다. 여기서는
'플라워 파워' 스타일의 섬유
문양을 보여주고 있다.

카를라 스콜라리, 도나토
두르비노, 파올로 로마치와
조나탄 데 파스, 공기를 불어
넣는 안락의자 '블로', 1967.
PVC 비닐로 만든 가구들은
1960년대 말에 젊음과 융통성의
전형으로 유행했다.

팝 문화와 유토피아

격렬하게 비판받았던 기능주의에 대한 대안으로서, 1960년대에는 젊은 층의 문화가 주도적으로 부각되었다. 영국의 팝 음악과 미국의 히피 문화는 '플라워 파워'라는 형태 언어를 가져다 주었고, 이것은 팝아트와 함께 그래픽 디자인과 패션, 그리고 수많은 디자이너들의 실험적인 가구에 영향을 끼쳤다. 1960년대 젊은 층의 문화는 팝 음악과 마찬가지로 기존의 행동 양식에 대한 저항이었고, 팝아트 또한 미술에서의 미적 규범에 대한 반란이었다. 진부한 일상 사물과 만화, 그리고 광고 등이 리히텐슈타인이나 웨슬만, 또는 워홀 등의 그림을 통해 예술로, 동시에 소비 사회의 패러디로 전환되었다.

이러한 미의식은 디자인에도 영향을 주었다. 새로운 합성수지는 유희적이고, 종종 역설적이면서도 도발적이기까지 한 형태들을 가능하게 해 주었다. 여기에서는 예전부터 전해 내려온 시민적 생활 형태를 거부한 68세대의 저항과의 연관 속에서 공동체 생활이라는 대안적 모델이 시도되었다. 키치와 일상 문화가 인테리어, 향수, 이국적 정서, 낡은 가구, 직접 제작한 가구, '넓게 둘러 놓은 응접 세트', '누울 수 있는 넓은 소파' 등에 도입되었다.

청년 문화가 끼친 미적 영향들 외에도 특히 새로운 기술의 가능성들과 우주 여행, 공상 과학 영화의 경험들이 강한 자극을 불러일으켰다. 스탠리 큐브릭 감독이 1968년에 만든 컬트 영화 〈2001

년 스페이스 오디세이〉는 디자이너들에게 미래적인 주거 세계에 대한 영감을 불어넣어 주었다. 이러한 것은 레버쿠젠에 있는 바이엘 주식회사가 1968년부터 70년까지 쾰른에서 개최한 '비지오나' 전에서 잘 엿볼 수 있었다. 우주선에서 보았던 것처럼, 기술적이고 사회 심리적인 기능들을 두루 갖춘 주거 단위 센터로 기존의 주거 양식을 개선해 보고자 했던 것이다. 생활 공간의 단면도는 열려 있었고, 가구들은 모두 플라스틱 재질이었다. 그러한 주거 세계는 직각의 합리적인 기능주의와는 달리 안전함, 편안함, 소통, 환상, 성적 특징 등의 감정적이고 감각적인 인간의 욕구에 부응했다.

긍정적인 유토피아적 미래상들은 생태학적이거나 사회 비판적인 제안들과는 달리, 1973년의 석유 위기로 인해 막을 내렸다. 플라스틱을 이용한 유기적인 형태들과 공상적

조에 콜롬보, 1969년 쾰른에서 열린 '비지오나'에서의 〈중앙 주거 블록〉.
우주 공간 유토피아에서 영감을 받은 개방된 주거 생활 공간, 누울 수 있는 공간과 식사 공간이 함께 존재하며 플라스틱 가구들로 채워져 있다.

귀도 드로코와 프랑코 멜로, 옷걸이 〈선인장〉, 1971.
만화에서 나오는 형태들이 새로운 폴리우레탄 발포수지로 인해 가구 제작에 도입될 수 있었다.

145

인 디자인으로 찬사와 비난을 동시에 받았던 콜라니 같은 디자인 계의 비주류에 대해 디자인 기관들은 이국인으로 취급하거나 아예 관심조차 두지 않았다. 여기에서도 여전히 '굿 포름'과 기능주의의 독재가 군림하고 있었다. 팝 문화는 이탈리아 디자인에서 가장 큰 영향을 끼쳤다.

이탈리아의 저항 운동

피에로 가티, 프랑코 테오도로, 체사레 파올리니, 앉는 자루 〈사코〉, 1968–69. 폴리스티렌 발포수지 볼로 채워진 이 자루는 모든 체형과 앉는 자세에 맞도록 디자인했으며, 이를 통해 자유롭고 반권위적인 생활 방식을 표현했다. 그렇지만 실제로는 1970년대에 널리 퍼졌던 이 자루가 앉기에는 불편하다는 것이 입증되었다.

그룹 '스트룸'의 앉거나 누울 수 있는 가구 〈프라토네(거대한 풀밭)〉, 1971. 안티 디자인의 가장 유명한 예이다. 딱딱해 보여서 앉는 것을 거부하는 것 같지만, 실제로는 부드럽고 편안했다. 지각에 대한 역설과 유희는 안티 디자인에서 매우 선호되었다.

이탈리아 디자인의 특징은 문화적인 것뿐만 아니라 철학적, 정치적, 사회 비판적 의식을 지니고 있었다는 점이다. 1960년대 후반에는 교육 여건과 작업 조건, 그리고 산업 제품의 소비 지향적인 '벨 디자인'에 불만을 가진 신세대 건축가들과 디자이너들도 생겨났다. 그들은 우아한 개별 제품만 디자인하는 것이 아니라, 포괄적이고 개념적이며 전 세계적인 시각에서 생각하고자 했다. 그리고 소비 사회의 정치적 전제 조건들과 마찬가지로 디자인 과정 또한 새롭게 재고해 보려고 했다.

이러한 '래디컬 디자인'의 구심점은 밀라노와 피렌체, 토리노로, 이곳에서는 '인간 존재를 위한 토대를 마련하기 위해' 극단적으로 새롭고 포괄적인 시도를 완성해 보려는 그룹들이 결성되었다.

기존의 주류 디자인과 소비지상주의, 물신숭배주의에 대한 저항은 주로 드로잉이나 사진 몽타주, 유토피아적인 프로젝트의 구상 등으로 나타났다. 이러한 '안티 디자인'의 철학은 철저하게 비상업주의를 추구했기 때문에 정치적이거나 역설적, 또는 도전적인 의미를 갖는 경우를 제외하고는 구체적인 사물로 만들어지지 않았다. 그 형태들은 팝아트나 미니멀 아트의 영향을 받았고, 해프닝이나 퍼포먼스, 또는 이와 유사한 양식들은 1960년대의 개념 미술에서 받아들였다.

소사스는 이러한 저항 운동의 아버지라고 할 수 있는데, 그는 일찍이 자신의 가구와 도자기에 팝아트

〈뉴 뉴욕〉, 1969.
그룹 '슈퍼스튜디오' 는
'중립적인' 관점에서 사물에
대한 새로운 개념을 도출해
내고자, 도시와 사물 위에
기하학적인 격자 그물망을 덮어
씌웠다.

에토레 소사스의 거대한 도자기,
1967. 이탈리아 안티 디자인의
중심 인물인 소사스의 이
기둥들은 팝아트에서 영감을
받았으나, 문화적 근간에
입각하여 도자기로 제작되었다.

의 형태들을 차용했으며, 유토피아적인 대안 공간을 디자인했다. 그
의 작품들과 이론들은 1980년대에 이르기까지 이탈리아 '안티 디자
인' 의 이정표가 되었다.

　　최초의 그룹 중 하나인 '아르키줌' 은 1966년 피렌체에서 브란
치와 데가넬로에 의해 결성되었다. 그들은 무엇보다 신분 상징으
로서의 우아한 디자인에 반대하면서 건축과 도시 계획에 대해 이
론적으로 고찰했다. 또 다른 그룹 '스트룸' 은 건축과 디자인을 정
치적인 선전 수단으로 사용하려 했고, 팝아트의 영향을 받은 가구
들을 디자인했는데, 이 가구들은 마치 강렬한 색상을 갖는 조각품
처럼 공간을 차지했다.

　　안티 디자인 대표자들의 비판적인 기본 태도는 문화 비관론으
로 빠져들었고, 원칙적으로는 모든 사물을 전적으로 기피하는 결과
를 낳았다. 이러한 비관적 태도는 1970년대까지 계속되었다. 소사스
를 비롯한 많은 디자이너들은 실제로 디자인 활동을 당분간 중단한
채 그저 이론이나 드로잉 방식으로 자신들의 생각을 밝혔다.

　　1970년대 중반에 이르자 대부분의 저항 운동들이 소멸했고,
이탈리아의 아방가르드 디자인도 불안함 속에서 침체 상태에 빠져
들었다. 이러한 상태는 1980년대 초반 소사스와 멤피스의 활동에
힘입어 다시금 디자인 세계의 중심이 될 때까지 계속되었다.

**래디컬 디자인의
대표자들**

'슈퍼스튜디오',
밀라노, 1966.
'아르키줌 아소시아
티', 피렌체, 1966.
그룹 '9999',
피렌체, 1967.
그룹 '스트룸',
토리노, 1966.
'글로벌 툴스',
밀라노, 1973.
'알키미아',
밀라노, 1976.

모던에서 포스트모던으로

안티 디자인의 급진적 운동들은 1960년대 말, 대중 매체를 통해 많은 센세이션을 불러일으키기도 했지만, 몇 년이 지나자 그 대부분이 이렇다 할 소득도 없이 사라져 버렸다. 처음에는 사회 비판적이었던 팝 가구들도 그저 유행을 타는 장식품에 지나지 않는 것으로 전락하고 말았다. 그럼에도 불구하고 독일에서는 여전히 해마다 '연방 정부의 굿 포름 상'을 수여했다. 저항 운동이 보여 준 유토피아는 산업 사회의 구조들에 비해 나약한 것으로 나타났다.

어쨌거나 소비자 입장에서는 1970년대의 수많은 새로운 미적 영향들로 인하여 다원주의라는 기호와 양식의 폭넓은 다양성이 생겨났는데, 이것은 '굿 포름'과 기능주의의 독단적인 주장들에 대해 다양한 생활 양식으로 맞서는 것이었다. 이러한 다원주의는 하나의 사회 현상이었다. 1970년대 말에서 80년대에 들어서면서 상류층, 중류층, 하류층 등과 같은 방식의 단순 분류는 점점 복잡해지는 현대 산업 사회의 사회적 구조를 설명하기에 더 이상 적합하지 않았다.

산업 국가는 각 개인의 취향과 양식이 매우 다양화되다 보니 과거에 기능주의가 했던 것처럼 무엇이 좋고 나쁜지를 구분한다는 것 자체가 그리 간단한 문제가 아니었다.

1970년대의 거실. 당시에 '좋은 취향'이란 다양한 양식들의 자신 있는 조합을 의미했다.

'노치 프로젝트', 캘리포니아
새크라멘토, 1976–77.
의미와 지각에 대한
포스트모던적 유희를 보여준다.
미국의 건축가 그룹 '사이트'는
백화점의 출입구를 건물이
파괴된 것처럼 연출했다.

개인의 다양한 취향과 기능주의의 정서 결핍, 그리고 사물이
갖는 기능의 다양성에 대한 자각으로 1970년대 들어 건축에서부터
모던에 대항하는 경향들이 생겨났다. 이는 모던의 문제들을 제기
했던 급진적 운동들보다 정치적이지 않았지만, 오히려 더 성공적
이었다. 포스트모던이라는 다소 애매모호한 이 개념은 1980년대에

필립 존슨, 뉴욕 AT&T 전화
회사 건물, 1978–82. 이 건물은
건축가들과 이론가들 사이에서
격렬한 논쟁을 불러 일으켰다.

과열된 논쟁에서 확대 해석되었을 뿐 아니라 지엽적으로 이용되거
나 논박을 위해 사용되었다. 포스트모던에서 가장 주요한 특징이
라 할 수 있는 역사적 양식의 인용과 그 조합은 이러한 논쟁에서
지지자와 반대자 사이의 주요 쟁점이었다.

포스트모던 이론

특히 팝 문화에 고무되었던 1960년대 후반에는 문화 영역 전반에
걸쳐 '좋은 것'과 '나쁜 것', '굿 폼'과 '키치', '고급 문화'와
'일상 문화' 등의 엄격한 구분을 더 이상 받아들이지 않는 경향이
나타났다. 모던으로 대변되었던 형태와 기능의 단순한 관계 역시
더 이상 받아들여지지 않았다. 포스트모던은 역사적인 인용, 키치
와 화려함, 개성과 현란한 색채 등을 사용하여 배타적으로 경직된

**포스트모던에 기여한
인물들**
레슬리 피들러, 찰스
젱크스, 로버트 벤투리,
움베르토 에코,
하인리히 클로츠,
위르겐 하버마스, 장
프랑수아 리오타르,
자크 데리다, 페터
슬로테르디크, 아킬레
보니토 올리바, 볼프강
벨슈 등

포스트모던 건축가
마이클 그레이브스,
한스 홀라인, 롭 크리어,
알도 로시, 로버트
벤투리, 찰스 무어,
제임스 스털링, 필립
존슨, 헬무트 얀,
리카르도 보필,
고트프리트 뵘 등

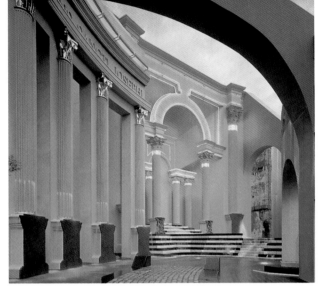

뉴올리언스에 있는 찰스 무어의
〈이탈리아 광장〉, 1975-80. 이
건물은 포스트모던 건축의
전형이 되었다.

모던의 무미건조한 합리적 형태들에 반란을 일으켰다.

포스트모던이라는 개념은 이미 19세기에 등장한 것으로, 1960
년대 초 문학 비평에서는 좁은 의미로 사용되었다. 그 뒤에 이어
포스트모던은 건축과 사회 과학, 정신 과학(일반적으로 인문 사회
과학이라고 부르는 과학 분야를 말함―옮긴이) 등에 적용되었다.
철학에서는 1979년경에 처음으로 나타났으며, 포스트모던을 둘러
싼 논쟁은 1980년대에 그 절정
을 이루었다.

"모든 사물은 하나의
기호이기도 하다."
– 롤랑 바르트

한스 홀라인, 소파 〈마릴린〉,
1981. 고급 목재와 고가의 시트
커버는 많은 포스트모던
가구들의 특징이었다.

포스트모던 건축

미국에서는 벤투리가 《건축의 복합성과 대립성》(1966)과 《라스
베이거스의 교훈》(1971)에서 반기능주의 테제를 체계화했다.
라스베이거스의 상업용 건축물과 광고용 설치물 등의 상징적
의미가 건축물의 기능을 새롭게 평가하는 시발점이 되었다. 그
후 젱크스가 포스트모던의 '개념'을 건축으로 옮겨 왔다.

포스트모던 건축물의 가장 중요한 특징은 역사적 양식의
인용, 장식적인 요소, 기호적이고 상징적인 요소, 그리고 역
설적인 요소 등으로, 건물의 기능을 새로운 방식으로 시각화하거
나 그에 대한 문제를 제기하거나, 또는 그것과 전혀 관계없이 보는
사람에게 이야기하는 것들이었다.

마이클 그레이브스, '멤피스'를
위한 화장대 〈플라자〉, 1981.
많은 포스트모던 가구들은
마천루와 같은 건축물의 형태를
모방했다.

포스트모던 디자인

포스트모던 개념은 건축에서 디자인으로 옮겨 갔으나, 가구나
역사적 건축물 형태를 인용한 제품들로 한정되었다. 그러나
실제로 포스트모던 디자인의 본질은 매우 다양한 요인들로
이루어졌다. 그 중에서도 특히 그동안 기능에서 완전히 자유

로워진 강한 색채의 기호적인 표면 디자인, 오브제의 사용과 관련
된 외관의 재해석, 역사적인 요소들의 인용과 조합, 거기에서 기능
주의 원칙과 완전히 상반되는 사치스런 장식과 미니멀한 형태, 고
급 재료와 키치 등이 함께 사용되었다. 형식상에서 1970년대와 80
년대의 포스트모던은 무엇보다 모던의 독단에 대한 해방의 일격이
있으며, 구조적으로는 전자 산업의 급속한 발전과 그에 따른 산업
과 사회의 구조 개편에 영향을 받았던 것이다.

마이클 그레이브스의 알레시
주전자(1985)는 대중에게 가장
커다란 호응을 받은 포스트모던
디자인 제품이다.

알키미아 회원
알레산드로 구에리에로,
알레산드로 멘디니,
안드레아 브란치,
에토레 소사스, 미켈레
데 루키, 우고 라
피에트라, 트릭스
하우스만, 로베르트
하우스만, 리카르도
달리시 등

스튜디오 알키미아

좁은 의미에서 최초의 포스트모던 디자인 제품은 이탈리아 그룹 '알

〈대작의 개악〉, 1978. 멘디니는 모던의 디자인 고전 제품을 리디자인하여(여기에서는 게리트 리트벨트의 의자 〈지그재그〉) 기존의 디자인 개념에 대한 물음을 제기했다.

'키미아' 와 '멤피스' 의 가구들을 들 수 있다.

1976년에 구에리에로가 밀라노에서 '스튜디오 알키미아' 그룹을 결성했으며, 이 그룹의 이론적 대표는 멘디니였다. 이 그룹의 철학은 즉 물적이고 생산 기술 지향적인 대량 산업의 기능주의를 철저하게 배격하는 것이었다. 그들은 1960년대의 래디컬 운동에 뿌리를 두고 있었으나, 어떠한 정치적 입장도 취하지 않기 때문에 스스로를 '포스트 래디컬 토론회' 라고 생각했다. 그들의 목표는 현대 대량 생산 제품의 차가운 기능성에 대항하여 사용자와 사물 간의 감성적이고 감각적인 관계를 새롭게 만들어 내는 것이었다. 그러한 까닭에 제품의 대량 생산 역시 추구하지 않았고, 사물의 사용 가능성도 중요하게 생각하지 않았다. 오히려 그들에게는 재치가 넘치는 환상, 시적이며 역설적인 표현력이 최우선 순위였다. '알키미아' 라는 이름은 일상적인 재료들로 금을 만들고자 했던 중세의 연금술, '알키미' 에서 유래한 것이었다. '알키미아' 는 현란한 색상과 매다는 장식으로 '값싼' 일상 사물들을 디자인 오브제로 바꾸어 놓았다.

알레산드로 멘디니 (1931–), 밀라노에서 건축을 전공한 후, 니촐리 밑에서 디자이너로 일했다. 멘디니는 이탈리아 안티디자인 이론가였다. 1973년 그룹 '글로벌 툴스' 의 창립 동인이고, 1970년부터 75년까지 잡지 《카사벨라(아름다운 집―옮긴이)》의 편집장을 맡았으며, 79년부터 85년에는 《도무스》를 발행했다. 1976년에는 알레산드로 구에리에로와 함께 '스튜디오 알키미아' 를 창립하여 리디자인과 '버널 디자인' 개념을 발전시켰다. '알키미아' 가 해체된 후에는 알레시, 스와치, 라슈, 비트라 등을 위해 디자인했다.

'스튜디오 알키미아', 자석 아플리케가 달린 '미완성 가구', 1981. 콜라주로서의 가구를 보여준다.

이밖에 또 다른 경향은 '리디자인(Redesign)'으로, 현대 디자인의 고전이라 할 수 있는 것들을 외형적으로 수정 보완하는 것이었다. 매킨토시에서 바우하우스의 의자에 이르기까지 유명한 제품들을 작은 깃발이나 화려한 장식, 또는 구슬 등으로 '치장' 했고, 이를 통해 역설적인 방법으로 문제를 제기했다.

'스튜디오 알키미아', 현란한 색의 화살과 깃발 등으로 이루어진 일상 사물의 리디자인, 1980.

'알키미아' 의 주요 표현 수단은 드로잉과 전시, 그리고 퍼포먼스였다. 여기서는 시적인 건축 디자인, 의상, 비디오, 무대 장치 등이 선보였다. 1979년에 첫번째 '바우하우스 컬렉션' 이 소개되었고, 1981년에는 '미완성 가구' 라는 프로젝트를 선보였다. 디자이너, 미술가, 건축가 30명이 모여서 원하는 대로 서로 조합할 수 있도록 문손잡이와 가구의 다리, 바퀴 등 각 부분들을 디자인한 것이었다. 채색 장식들은 눈길을 끌었고, 다양한 형태와 색, 재료의 조합은 가구를 콜라주로 정의하는 원칙이 되었다. 이러한 사물들의 중점 또한 기능적인 문제들을 해결하는 데 있지 않고, 전적으로 감각적인 표현 방법을 연출하는 데 있었다. 이 '미완성 가구' 프로젝트에 참여했던 미술가는 클레멘테, 팔라디노, 키아 등이었다.

'스튜디오 알키미아' 는 1980년대 초에 세계적으로 가장 중요한 디자인 그룹이었고 수많은 전시회뿐 아니라 1980년 린츠에서 열린 선구적인 '포룸 디자인' 회의에도 참가했다. 그러나 1981년에 소사스는 '알키미아' 를 탈퇴하여 다른 사람들과 함께 그룹 '멤피스' 를 결성했다.

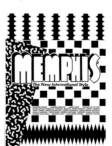

《멤피스, 뉴 인터내셔널 스타일》의 표지, 엘렉타 출판사, 1981.

에토레 소사스 주니어 (1917-), 가장 흥미롭고 영향력 있는 현대 디자이너다. 그는 토리노에서 건축을 전공했고, 1947년 밀라노에 건축 및 디자인 사무실을 열었으며, 56년에는 뉴욕으로 건너가 조지 넬슨 밑에서 일했다. 1958년에 올리베티에 입사하여 1980년까지 컨설턴트 디자이너로 일했다. 그는 전문적인 실무 활동 외에도 이탈리아 안티 디자인의 지도적 인물이었다. 또한 '글로벌 툴스', '알키미아', '멤피스'의 창립 동인이기도 했다. 1980년에는 '소사스 아소시아티'를 설립했으며, 이 회사는 오늘날까지 카시나, 미츠비시, 알레시, 코카콜라, 올리베티 등을 위해 다양한 분야에서 활동하고 있다. '멤피스'가 해체된 후에는 건축에 정진하고 있다.

멤피스

1981년 '알키미아'에서 분리되어 그룹 '멤피스'가 형성되었다. 멘디니의 이지적인 계획과 사물들의 미술품적인 특성에 환멸을 느낀 소사스, 브란치, 데 루키 등은 '스튜디오 알키미아'를 떠났다. '멤피스' 또한 사물과 사용자 간의 감각적인 관계를 중심에 두었으나, 극단적으로 기능주의를 부숴 버리는 선언, 유토피아, 도발적인 단일품 등만을 끄집어 내려고 하지는 않았다. 오히려 '멤피스' 디자이너들은 '알키미아'와는 달리 소비, 산업, 광고, 일상 등을 인정했다. 그들에게는 모던에서 포스트모던 사회로의 빠른 전환이 영감의 원천이었으며, '멤피스'의 가구들은 분명 대량 생산을 염두에 두고 있었다.

> 멤피스 그룹에서는 에토레 소사스 외에도 안드레아 브란치와 미켈레 데 루키, 마테오 툰, 마이클 그레이브스, 아라타 이소자키, 시로 구라마타, 하비에르 마리스칼, 나탈리 뒤 파스키에, 한스 홀라인 등 수많은 세계적인 건축가와 디자이너들이 함께 일했다. 또한 바바라 라디체가 이론가이자 그룹의 연대기 기록자로서 함께 했다.

'멤피스'에게 현대적인 생활이란 일상생활을 의미했다. 그래서 1950년대와 60년대에 바나 아이스크림 카페에 있었던 다채색의 플라스틱 라미네이트(레조팔)들을 거실 인테리어라는 개인의 사적인 영역에 '이식' 시켰다. '통속성과 빈곤, 그리고 저급한 취향에 대한 은유'인 이러한 재료는 일상의 신화로 양식화되었고, 새로운 의미 전달 수단으로 설명되었다. 또한 장식들은 일상에서 그 전형을 취했다. 만화나 영화, 펑크 운동, 또는 키치에서 영감을 얻었는데, 요란한 색채나 달콤한 파스텔 색조로 상징적이고 재치 있게

마르틴 브댕, 조명등 《슈퍼》, 1981. '멤피스'의 오브제들은 대다수가 어린이의 장난감에서 영감을 받아 재미있고 다채로우며 경쾌하다.

다루었다. 또한 사물과 사용자 간의 자발적인 소통을 이끌어 내려고 했는데, 실제적인 사용 가치는 전혀 문제되지 않았다.

표면 문양과 마찬가지로 유리, 철, 함석판, 알루미늄 등의 재료들 역시 새로운 의미 관계로 다루었다. 대다수의 오브제들이 아이

> "오늘날에는 생산되는 모든 것들이 소비된다. 이는 영원이 아니라 삶에 바쳐지는 것이다."
> — 에토레 소사스

마테오 툰, '멤피스'를 위한 소금통과 후추통, 1982.

들 장난감처럼 보이거나 이국적인 문화에 대한 상상을 불러 일으켰다. 이는 장식을 중점에 두고 카오스를 원칙으로 하는 콜라주로, 포스트모던 사회의 분열과 구속의 부재, 유동성 등에 대등한 것을 보여 주었다.

'멤피스'는 사회 과학과 마케팅의 새로운 지식들도 이용했다. 이들은 대중적인 시장보다는 '다양한 언어와 전통, 행동 방식을 지닌 문화 집단들의 특정 부분'들을 겨냥했다. 이 운동은 '멤피스' 이전의 시대와 이후의 시대를 말할 정도로, 미적이고 개념적인 면 모두에서 디자인에 대해 근본적으로 새로운 이해를 이끌어 냈다. 이 그룹은 1980년대에 수많은 뉴 디자인의 전개를 촉진시켰지만, 무수한 저질 모조품의 전형이 되기도 했다. 1980년대 말에 이르러 요란하고 특이한 형태들이 식상해지면서 '멤피스'의 영향력도 현저하게 줄어들었다.

에토레 소사스, 책장 〈칼튼〉, 1981. 신화적인 기호와 화려한 색채의 플라스틱 라미네이트는 이 가구를 커뮤니케이션의 대상물로 만들었다.

피터 샤이어, '멤피스'를 위한 안락의자 〈벨 에어〉, 1982.

광란의 1980년대

1980년대에는 기술적, 사회적, 경제적, 문화적, 양식적 변화가 광범위하고도 급진적으로 가속화됨으로써 이 10년의 시기가 이전의 시기와는 확연히 구별되었다.

미술이 1960년대와 70년대의 개념미술과 결별하고 표현적이고도 구상적인 '격렬한 회화'로 바뀌었던 것처럼,

가에타노 페스체의 가구는 대부분 실험적인 단일품들이다. 〈녹색 거리의 의자〉, 1984/86/87, 비트라.

건축과 디자인 역시 결국 모던과 기능주의의 독단과 결별했다.

거기에서 '멤피스'의 영향은 아무리 높이 평가해도 부족하다. 또한 1980년에 이미 오스트리아 린츠에서는 혁신적인 '포룸 디자인' 회의가 개최되었다. 이 회의에서는 전체적인 디자인사와 디자인의 의미, 그리고 다양한 기능들에 대해 토의했을 뿐 아니라 디자이너의 역할, 사물과 사용자와의 관계들 역시 논의했다. 이 회의는 디자인 이론에서 각별한 의미를 가진다.

양식적인 면에 영향을 끼친 다원주의는 기능주의 이념을 해체시키면서 전 유럽에 걸친 디자인의 대변혁을 낳았다. 그 과정에서 디자인 그 자체의 의미가 무한히 확장됨으로써 1980년대는 디자인이 주도하는 시대가 되었다. 디자인은 단지 마케팅과 광고에서만 결정적인 역할을 하는 것이 아니라, 개인의 생활 양식을 형성하는 데서도, 그리고 소비 행태와 사회적인 행동 방식에서도 지대한 역할을

'멤피스'를 지향하는 이탈리아의 뉴 디자인. 파올로 데가넬로의 〈도쿠멘타 의자〉, 1987, 비트라. 데가넬로는 1980년대의 디자인을 둘러싼 미디어의 스펙터클에서 벗어났던 개인주의자로 통한다.

"이는 디자인 현상에 관한 문제다. 그러므로 가장 엄격하다고 하는 이론가들 스스로가 논리와 이성, 그리고 기술적 효율 및 완벽한 미학만으로 인간이라는 사회화된 존재의 욕구를 충족시킬 수 없다는 사실을 인식해야만 한다."
— 헬무트 그칠포인트너, 앙겔라 하라이터, 라우리츠 오르트너,
'포룸 디자인'에서, 1980

담당하기에 이르렀다. 디자인은 전시와 대중 매체에 등장하는 볼거리가 되었고, 신세대 디자이너는 더 이상 특정 기업에 종사하는 것이 아니라 자신을 시장에 내놓는 대중 매체의 스타가 되었다.

> "의심할 여지 없이 지난 10년 동안 디자인은 갑자기 새로운 스타로 떠올랐다."
> – 에토레 소사스

뉴 디자인
- 이데올로기적인 기능주의로부터의 전환　　· 실험적인 작업
- 자체 생산과 판매　　· 소량 생산과 단일품　　· 양식의 혼합
- 익숙하지 않은 재료　　· 대도시적인 생활 정서　　· 하위 문화의 영향
- 풍자, 재치, 도발　　· 미술과의 경계 넘나들기　　· 그룹의 형성

뉴 디자인

'멤피스'는 이제 '뉴 디자인'이라는 개념으로 통합되는, 유럽 디자인의 반기능주의 경향에서 선구자가 되었다. 그리고 이러한 개념 아래 스페인, 독일, 프랑스, 영국 등지에서 고유한 형태와 행동 양식이 형성되었다. 공통적으로 산업과 기능주의적 합리성으로부터 자유로워졌으며 대도시적인 생활 정서, 유행의 변화, 하위 문화와 일상의 영향 등을 디자인 개발과 프로젝트, 표현에 반영했다. 새로운 점은 지금까지 알려지지 않았던 방식으로 대중 매체를 작품 활동의 무대로 이용했고 미술관 전시를 통해 디자인 작품들을 선보인 것인데, 이들의 작품 전시회는 대규모 미술 전시와 경쟁할 수 있을 만큼 많은 고객들을 끌어들였다.

시로 구라마타, 1980년대 디자인의 미니멀 경향을 대변하는 중심 인물이다. 1986-87년 비트라에서 만든 그의 철망 안락의자 〈달은 얼마나 높은가〉는 그의 가구 작품들 중 가장 유명하다.

뉴 디자인에서 네오바로크 경향의 중심 인물인 체코의 스타 디자이너 보렉 시펙의 긴 안락의자 〈꿈을 꾸세요〉. 네오바로크 가구들은 멋스럽게 장식한 비대칭적인 바로크 형태들을 도용했으며, 대개 사치스럽고 키치적인 재료들을 사용하곤 했다.

독일의 뉴 디자인 그룹
- '뫼벨 페르뒤' : 클라우디아 슈나이더-에슬레벤, 미헬 파이트, 함부르크, 1983.
- '펜타곤' : 볼프강 라우베르샤이머, 게르트 아렌스, 랄프 좀머, 라인하르트 뮐러, 데틀레프 마이어-포겐라이터, 쾰른, 1985.
- '칵테일' : 레나테 폰 브레베른, 하이케 뮬하우스, 베를린, 1981.
- '긴반데' : 클라우스-아힘 하이네, 우베 피셔, 프랑크푸르트/마인, 1985.
- '쿤스트플룩' : 하이코 바르텔스, 하랄트 훌만, 하디 피셔, 뒤셀도르프, 1982.
- '베를리네타' : 잉에 좀머, 욘 히르쉬베르크, 수잔네 노이본, 베를린, 1984.
- '벨레파스트' : 요아힘 B. 슈타니첵, 안드레아스 브란돌리니, 베를린, 1981.

볼프강 라우베르샤이머의
〈버팀줄로 고정된 책장〉(1984)은
독일 뉴 디자인의 가장 성공적인
오브제가 되었다.

독일의 뉴 디자인

산업체와 기관, 대학 등에서 '굿 포름'을 독단적으로 옹호했던 독일에서는 기능주의와 독특하고 다양한 형태에 대한 논쟁이 벌어졌다. 이미 1970년대 말부터 도시 곳곳에서 건축과 미술, 디자인을 전공하고 대학을 갓 졸업한 젊은이들이 가구와 제품 디자인 분야에서 실험적인 작업을 시작했다. 그들은 '공식적인' 산업 디자인과 교육, 그리고 디자인 부서와 사무실의 작업 여건 등에 불만을 품고 수공 작업을 통해 프로토타입과 단일품을 만들어 냈다. 이러한 사물들은 콜라주와 단절의 미학을 나타냈다. 일반적이지 않은 재료들, 즉 무쇠나 양철, 돌과 콘크리트가 나무, 고무, 벨벳, 유리 등과 결합되었다. 또한 건축 자재 매장의 반제품은 가구 제품의 '레디메이드'로 재해석되었다. 이러한 사물들은 충격을 주고 기존의 디자인 개념에 문제를 제기하는 것이었다.

1982년에 함부르크의 미술 공예 미술관에서는 최초로 이 새로운 경향을 분명하게 보여 주는 전시회가 열렸다. '뫼벨 페르뒤(잃어 버린 가구—옮긴이)- 좀 더 아름다운 주거 생활'이라는 역설적인 제목 아래 유럽 5개국에서 39명의 디자이너와 그룹들이 참가했다. 전시회와 실험적인 공동 프로젝트들은 그 이후의 시기에 독일뿐만 아니라 뉴 디자인의 중요한 정점을 이루었다.

독일의 뉴 디자인에서 이러한 시도들은 슈나이더-에슬레벤, '뫼벨 페르뒤'의 작업처럼 역설적인 점과 네오바로크, 키치의 선호에서부터 '긴반데'나 '쿤스트플룩' 그룹의 미니멀한 디자인과 개념적인 작업에 이르기까지 매우 다양했다. 알부스의 오브제들뿐만 아니라 지니우가의 도발적인 가구들이나 베를린의 그룹 '스틸레토'의 레디메이드 오브제들에서도 길거리와 일상의 이야기들

'스틸레토'(프랑크 슈라이너), 안락의자 〈소비자의 안식〉. 안락의자로 탈바꿈한 이 쇼핑 카트는 1983년에 프로토타입으로 만들어졌는데, 도발적인 레디메이드 오브제로 간주되었다. 이 의자는 생활 습관과 소비 습관 모두를 똑같이 풍자한 것이었다. 1990년부터 대량 생산되었다.

이 나타났다. 브란돌리니가 소시민적 생활 형태에 대해 역설적으로 논쟁을 벌이는 동안, 오히려 미술 공예적으로 작업하는 베를린의 그룹 '각테일'은 원시 문양에서 영감을 받았다.

1986년 뒤셀도르프에서 열린 '감정의 콜라주-감각적인 주거 생활' 전은 이 운동의 절정이자 전환점이 되었다. '디자인 공방 베를린'이라는 프로젝트는 1988년에 보른그

배후의 우상 : 지그프리트 미하엘 지니우가의 〈예술가 의자〉, 1987, 사각 스틸 파이프와 쿠션.

159

론 아라드
(1951-),
이스라엘의
조각가이자
건축가이며
디자이너.
예루살렘에서 학업을 마친 후
런던의 건축 협회에서 공부했고,
1981년에 런던에서 '원오프 사'
를 설립했다.

뢰버가 주창했는데, 사무실과 회의실 인테리어 제품들과 정류장이나 대기실과 같은 공공 장소의 가구들에 전념함으로써 산업의 영역으로 돌아왔다.

요르크 훈데르트푼트와 질비아 로벡, 〈파일 정리장〉과 〈독서대〉, 1988, '디자인 공방 베를린을 위한' 이 프로젝트는, 사무용품 분야에서 기존 디자인 과제에 대한 새로운 해결 방안을 제시했다.

재스퍼 모리슨, 〈생각하는 사람의 의자〉, 1988. 산화 방지 페인트로 도장한 스틸 파이프.

1980년대 말에 독일의 뉴 디자인은 많은 비난이 쏟아졌던 초기의 모습만큼 도발적이지 않았다. 그리고 수많은 그룹들이 주장했던, 개발에서 판매까지 모든 걸 자기 스스로 떠맡는다는 개념은 비경제적인 것으로 판명되었다. 또한 미술관으로의 길이란 대다수의 디자이너에게 막다른 골목이었다. 그럼에도 불구하고 실험적인 작업, 새로운 미에 대한 충격 요법과 프로젝트 작업의 경험 등을 통해서 산업 디자인과 가구 디자인을 위한 중요한 자극이 도출될 수 있었다. 지금은 대부분의 '뉴 디자이너' 들이 대학 강단에서 활동하고 있다.

긴반데, 인출식 테이블 〈타불라 라사(순수한 테이블─옮긴이)〉, 1987, 비트라. 긴반데는 1985년부터 95년 사이에 개념적인 영역의 작업 활동을 했고 실험적 가구들로 기능의 개념에 대한 의문을 제기한다. 예를 들면 〈타불라 라사〉는 테이블의 사회적 기능을 회합의 장소로 주제화했다.

재스퍼 모리슨 (1959–), 킹스턴 미술 학교와 런던의 왕립 미술 학교에서 디자인을 전공했다. 1984년부터 베를린에서 객원 강사로 활동하며 독일 뉴 디자인과 밀접한 교류를 가졌다. 1987년에는 '제8회 도쿠멘타'에 참가했고, 이후로도 수많은 국제 전시회에 참가해 왔다. 그는 비트라, 카펠리니, 아르테미데, FSB, 리첸호프 등의 회사들을 위해 디자인 활동을 하고 있다.

재스퍼 모리슨, 〈가정을 위한 새로운 아이템, 1부〉, '디자인 공방 베를린'을 위한 설치 작업, 1988. 간단한 기본 형태들과 단순한 합판 가구를 가지고 만든 새로운 단순함을 보여 준다.

영국 : 새로운 단순함

영국의 아방가르드 디자인에서 형태와 재료들은 몇 가지 관점에서 독일의 뉴 디자인과 비슷하다. 이탈리아의 '멤피스' 운동이나 우아한 프랑스와는 달리, 영국의 '뉴 디자이너'들은 오히려 거친 재료들이나 다듬지 않은 철, 또는 시멘트

톰 딕슨의 유기적인 곡선 형태의 등나무 안락의자.

등을 사용했다. 또한 대부분 단순한 재료와 형태 언어를 이용해, 네오바로크주의자들의 '새로운 화려함'에 빠져 있던 뉴 디자인의 다른 경향들과 구별되었다. 영국의 뉴 디자인을 대표하는 인물은 아라드, 모리슨, 딕슨 등이었다.

　　이스라엘 건축가이자 디자이너인 아라드는 1981년 런던에 자신의 스튜디오 '원오프 사'를 설립했는데, 그 이름은 단일품(유니케이트)의 생산과 판매에 일치하는 것이었다. 아라드는 다양한 재료들을 실험했으며, 또한 레디메이드를 갖고 작업했다. 지프에서 뜯어 낸 의자로 만든 안락의자 〈유랑자 의자〉가 유명하며, 런던에

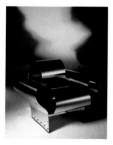

론 아라드 〈잘 단조된 의자〉 (1986–87), 크롬 도금한 철판, 비트라.

오스카 투스케 블랑카 (1941-), 건축가이자 디자이너로 포스트모던의 선두 주자다. 바르셀로나에서 건축을 전공한 후, 알퐁소 밀라 사무실에서 일했다. 1965년에는 건축가 그룹 '스튜디오 페르'의 창립자로 활동했다. 바르셀로나의 수많은 건축물들 외에도 보석과 가구 및 생활용품 등의 디자인 분야에서도 창작 활동을 했다. 투스케는 1980년대 스페인 뉴 디자인의 공동 창시자다.

있는 그의 스튜디오는 영국 뉴 디자인의 중심지가 되었다.

모리슨은 '새로운 단순함'의 가장 중요한 대표자다. 표면을 다듬지 않은 미니멀한 합판 가구가 그의 작업 특징이다. 그는 사치스런 디자인에서 나타나는 네오바로크적 형태 유희들과 선동적인 대중 매체의 스펙터클에 반대하여 '노 디자인(No-Design)' 개념을 제기했다.

딕슨은 영국의 뉴 디자인에서 오히려 표현적인 방향을 대변했다. 철과 강화 고무, 그리고 바구니를 엮는 다양한 재료 등을 실험했으며, 그것들로 가늘고 유기적인 형태들을 만들어 냈다.

스페인의 뉴 디자인

스페인에서도 특히 가우디의 도시 바르셀로나는 1960년대와 70년대에 독일 '굿 포름'의 영향 아래 있었다. 그렇지만 1980년대에는 고조되는 이탈리아의 영향을 받아 기능주의로부터 창의적인 전향이 이루어졌다. 예술가들과 문학가들이 모여들었던 카탈루냐의 수도가 이제는 '새로이 싹트는' 디자인의 도시가 되었다.

하비에르 마리스칼, 〈발렌시아의 두플렉스 바를 위한 걸상〉, 1980.

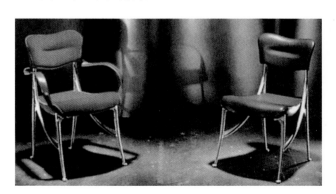

오스카 투스케의 의자 〈드리아데〉. 아르누보와의 유사성을 분명히 볼 수 있다.

이러한 발전은 스페인의 유럽 공동체 가입을 통하여 스페인 산업의 새로운 판매 시장이 개척되고 디자인을 중요한 수출 요소로 만듦으로써 유리해졌다. 거기에다 1992년 바르셀로나 올림픽 경기를 준비하기 위해 1988년에 미리 디자인이 결정되었다.

따라서 바르셀로나에서도 이제 뉴 디자인의 다양한 양식들이 전개되었다. 스페인의 '뉴 디자이너'로는 린츠에서 '포룸 디자인'을 대변했던 투스케와 클로테트, 코르테스와 건축가 아리바스, 그리고 논란이 분분한 올림픽 마스코트를 만든 그래픽 디자이너 마리스칼 등을 손꼽을 수 있다.

하비에르 마리스칼 (1950~), 바르셀로나에서 그래픽 디자인을 전공했고 1972년부터 자신의 첫번째 만화를 출간했으며, 70년대 말에 가구 디자인을 시작했다. 1980년에 발렌시아의 뉴 웨이브 바 듀플렉스를 시작으로 바와 레스토랑의 인테리어를 디자인했다. 그의 만화 주인공 '코비'는 1992년 올림픽의 마스코트가 되었다.

하비에르 마리스칼의 만화 〈가리리 가족〉의 주인공들은 올림픽 마스코트인 '코비'와 닮았고, 마리스칼 팬들을 식별하는 표시가 되었다.

프랑스 : 디자인계의 대스타

프랑스 역시 1980년대 초에 '멤피스' 운동의 영향 아래 있었지만, 이미 1970년대 말부터 포스트모던에 대한 철학적 논의가 활발했고, 이는 디자인에 큰 영향을 주었다. 프랑스도 모던에서 전향함으로써

프랑스 뉴 디자인의 대표자들

필리프 스탁, 올리비에 가녜르, 엘리자베스 가루스트, 마티아 보네티, 장 폴 고티에, 티에리 르쿠트, 앙드레 뒤망, 크리스티앙 가부아유, 앙드레 뒤브뢰유, 마리-크리스틴 도르네

장 폴 고티에의 의상을 입은
마돈나, 파리, 1990.

일반적이지 않은 색과 재료의 결합을 보여 주었는데, 그러한 뉴 디자인은 유럽의 다른 대도시와 마찬가지로 바, 카페, 상점, 레스토랑 등의 인테리어에서 퍼져 나갔다. 역시 '네모'나 '토템'과 같은 디자이너 그룹들이 형성되었는데, 그 이름들은 아방가르드적인 발전을 촉진시킨 것으로 유명하다.

고티에는 패션 디자인 분야에서 고무나 에나멜, 가죽 등 포르노그래피 분야의 재료들을 가지고 세상을 놀라게 했다. 미적인 금기뿐 아니라 윤리적인 금기까지 무너뜨렸던 것이다. 또한 그는 이 상야릇한 창작품을 니나 하겐이나 마돈나 같은 팝스타들에게 입히기도 했다.

가구 디자인과 제품 디자인에서 새롭게 떠오른 스타는 필리프 스탁이었다. 그는 자신의 개성을 교묘하게 디자인 광고에 삽입함으로써 창의적인 심술꾸러기이며 노련한 마케팅 전략가로 보여졌다. 대다수의 뉴 디자인 대표자들과는 달리 저항의 표현이나 도발적인 단일품에는 관심이 없었고, 오히려 산업적인 대량 생산을 위해 잘 팔릴 수 있는 저렴한 제품들을 디자인했기 때문이다. 하지만 그 역시 유선형의 역동적인 선이나 유기적인 형태의 손잡이, 또는 아르누보 방식으로 휘어진 다리 등 역사적인 디자인 양식의 요소들을 차용했다. 그의 디자인은 플라스틱과 알루미늄의 결합이나

필리프 스탁(1949~)은 프랑스 뉴 디자인의 가장 유명한 대표자라 할 수 있다. 그는 파리의 니생 드 카몽도 대학에서 공부했다. 1968년에 (공기 주입식 오브제 제품 생산을 위해) 처음으로 자신의 회사를 창립했다. 1969년에는 피에르 가르댕의 아트 디렉터가 되었다. 1975년부터 실내 인테리어와 제품 디자인 분야에서 프리랜서로 일하고 있다.

필리프 스탁, 칫솔, 1989.

필리프 스탁, 파리 카페 '코스트'의 2층, 1984. 이 카페의 실내 인테리어와 그에 속한 의자들은 세계적인 명성을 얻었다.

벨벳과 크롬의 결합, 또는 돌과 유리의 결합 등 일반적이지 않은 재료를 결합하는 것이었다. 작업 영역은 스펙터클한 인테리어에서 부터 광천수 병, 칫솔 같은 일상생활 용품에 이르기까지 광범위했 다. 이러한 점에서 그는 상업적으로 유사하게 성공했던 로위와 비 교되기도 했다.

필리프 스탁의 레몬즙 추출기 〈주시 살리프〉, 1990. 이것은 누구나 구입할 수 있는 컬트 제품이 되었다.

스타크의 정 반대편에는 보네티와 가루스트가 있었다. 스타크 의 매끄럽다 못해 오히려 차갑기까지 한 디자인들과는 반대로, 그 들의 오브제들은 따뜻하고 때로는 '자유분방하게 낭만적'이었다. 그들은 네오바로크의 권위 있는 대표자로 불리며, 벨벳이나 사슴 가죽, 또는 금도금한 청동 등의 재료를 가지고 호화스런 오브제를 만들었다. 프랑스 디자인계의 최고 신예 스타는 젊은 디자이너 도 르네였다. 그녀는 요코하마에 있는 바의 실내 건축 디자인으로 많 은 상을 수상했다. 프랑스의 뉴 디자인은 아르데코 시대 같은 고상 한 우아함으로 독일의 뉴 디자인이나 영국의 시도들과는 구별되었

마리-크리스틴 도르네(1960-).

는데, 상업적인 성공을 거둔 경우는 필리프 스탁뿐이었다.

뉴 디자인 이후

뉴 디자인은 1990년대로 넘어가면서 대중 매체에서 소란스럽게 떠들어 대던 초창기와는 달리 눈에 띄게 잠잠해졌다. 처음에는 도발적이었던 디자인들이 지금은 미술관에서 모던의 고전들과 평화롭게 나란히 놓여 있다. '격동의 1980년대'처럼 빠르게 역사 속으로 묻혀 버린 시대는 없을 것이다. 단지 10년 전만 하더라도 '어설픈 공작물'이나 '사치스런 수공예 작품'이라고 조롱했던 수많은 디자인들이 지금은 가구 회사에서 시리즈로 생산되고, 대형 가구 매장에는 싸구려 모조품들이 즐비하게 놓여 있다. 펑크 운동처럼 뉴 디자인의 저항적 표현들은 소비재 산업에 동화되어 유행을 만들어 냈다. 그래서 몇몇 비평가들은 조기에 그 운동의 실패를 단언했다. 물론 전 세대에 걸친 미적 감수성에 무시할 수 없는 영향을 끼친 것 외에도, 뉴 디자인은 도발과 실험적인 행동 등을 통해 1990년대의 산업 디자인 교육과 그 활동에 중요한 자극제가 되었다.

디자인과 기술

노먼 포스터, 홍콩 상하이 은행, 홍콩, 1981-85.

의미 전달체와 문화 사업의 역할로서 디자인에 대한 이해가 변화된 것 외에도, 최근의 급격한 기술 발전 또한 잘 알려진 수많은 기기들의 기능을 바꾸어 놓았다. 바로 여

기에서 완전히 새로운 적용 분야와 사용 방법에 걸맞도록 해야 하는 디자인 과제가 생겨났다. 미는 너무나도 자주 기술 발전의 영향을 받았다.

로이 프리트우드, 스포트라이트 〈에마논 150〉, 1990, 조명 테크놀로지 분야의 선두적인 기업 에르코에서 생산했다. 스포트라이트가 달려 있는 격자형 레일을 통해 전기가 공급된다.

하이테크

기술에 대한 열광은 승화된 미학으로 표현되었다. 하이테크란 개념은 1978년에 슬레진과 크론의 책이 동일한 제목으로 출간되면서부터 건축과 디자인에서의 양식 개념으로 통용되었다. 하이테크 양식은 노골적으로 밖으로 드러낸 설비 배관과 엘리베이터, 가시적으로 드러낸 T-빔이나 철골 기둥과 같은 구조 요소 등을 통해 건축물의 기술 지향적인 모습을 강조하는 것으로, 그 대표적인 예로는 파리에 세워진 피아노와 로저스의 퐁피두 센터(1977), 포스터의 홍콩 상하이 은행(1981-85), 로저스의 로이즈 런던점(1986) 건물 등이 있다.

또한 디자이너들은 가구와 다른 제품들을 디자인할 때 산업에서 나온 재료와 완성 부품들을 새롭게 연관짓거나, 군수, 또는 과학 분야의 세밀한 기술 부분을 전자 통신 기기에 사용했다. 포스터의 사무용 가구 시스템 '노모스'나 툰의 '컨테이너 장'(1985) 등이 대표적인 예다.

노먼 포스터, 사무실 가구 시스템 〈노모스〉, 컨테이너에는 컴퓨터나 그 밖의 기기들을 매달 수 있고, 전선 박스와 레일이 깔린 다양한 작업 면을 갖춘, 첨단 기술이 접목된 사무용 작업 공간이다.

리사 크론, '손목 컴퓨터', 1988. 나침반, 손목시계, 전화, 위치 안내 시스템을 갖추었다. 손목에 착용하기에 가볍고 투명하며 견고한 형태가 해체되는 시대의 추세를 볼 수 있다.

소형화

가장 중요한 기술적 발전은 마이크로 전자 분야에서 이루어졌다. 잘 알려진 기기들의 대다수가 마이크로 칩 기술로 더욱 작아져서 아예 실현 가능한 새로운 기기들이 최초로 만들어지기도 했다. 컴퓨터는 수톤의 무게가 나가는 거대한 전자 계산기에서 성능이 좋은 노트북으로 발전했다.

소니의 사례

아주 진부하게 들릴지도 모르지만, 일본의 대도시는 땅이 턱없이 부족하고 집은 매우 좁다. 그렇기 때문에 모듈로 층층이 조합하는 하이파이 오디오가 나왔던 것이다. 당연한 결과로 일본의 산업은 최소형 기기의 기술적 완벽성에서 가장 앞서 나갔고, 이 발전의 기수가 바로 소니였다. 소니는 1955년에 이미 트랜지스터 라디오를 생산했는데, 1958년에는 지갑만한 크기로 줄이는 데 성공했다. 1959년에는 최초의 트랜지스터 텔레비전이 나왔다. 1966년에는 일반 가정에서 사용하는 최초의 컬러 비디오 레코더를 개발했고, 이후에도 계속해서 기술적 진보를 거듭했다.

소니 워크맨 〈DC2〉는 이동성, 재미, 개인적 공간으로의 회귀라는 포스트모던의 욕구들에 완벽하게 부합되었다.

워크맨

1979년에 소니의 사장 모리타는 판매 관리자들의 반대에도 불구하고 음악을 틀 수 있는 지갑만한 카세트를 생산하기로 결정했다. 이 기계는 1980년대 청년 문화의 음악 소비를 지속적으로 바꾸어 놓았다. 이제 사람들은 출퇴근하는 지하철 안에서나 조깅을 하면서, 또는 쇼핑을 하면서도 음악을 듣게 되었다. 워크맨은 지금도 무수히 많은 모델들을 생산하고 있다. 그 사이에 워크맨의 기본 원리는 CD 플레이어와 텔레비전(워치맨, 1988)에 적용되었고, 비디오 레코더(캠코더, 1983)에서 CD롬(기술데이터 디스크맨, 1991)까지 확산되었다.

뒤셀도르프 그룹 '쿤스트플룩'의 승차권과 서비스 자동 판매기, 1987. 이 자판기는 해당 소프트웨어에 따라 승차권을 판매하고 전체 여행 노선 및 좌석의 예약뿐만 아니라 극장의 입장권도 판매하며 시내 지도나 관공서 양식 등을 출력할 수도 있다. 사용자들이 이렇듯 다양한 기능을 한눈에 알아볼 수 있도록 하기 위해, 각 기능의 사용자 인터페이스는 각각의 상황에 필요한 입력 요구 사항들로 구성되었다. 그리고 자판기 사용에 서투른 사용자를 위해 비디오로 제어가 가능한 오퍼레이터를 설치하여 도움을 줄 수 있도록 했다.

사물의 소멸

마이크로 전자 기술의 계속된 발전으로 사물이 거의 소멸되는 경지에 이르렀고, 디자인의 가장 중요한 요소인 기능 또한 눈에 보이지 않게 되었다. 기계적인 타자기에서는 그 기능을 투명하게 볼 수 있었지만, 전동 타자기에서만 하더라도 디스켓에서 작동하는 기능을 전혀 볼 수 없다는 것을 사람들은 이미 체험했다. 동일한 하드웨어라 하더라도 이제는 다양한 기능들을 수행할 수 있는 것이다. 이러한 것들을 보는 사람에게 감각적으로 전해 줌으로써 사용자들이 쉽게 사용할 수 있도록 하는 것이 마이크로 전자 시대의 디자이너에게 주어진 새로운 과제다. 예전엔 표면 디자인은 스타일링이라고 경멸했으나, 컴퓨터와 인간 사이의 인터페이스인 표면은 이제 중요한 디자인 과제가 되었다. 디자인은 더 이상 손에 잡히는 형태만이 아니라 그 사이의 비물질적인 프로세스와 정보 또한 다루게 되었다.

기능의 기호화 : 독일 철도청의 여행 정보 자동 판매기 〈RIA〉. 1994년부터 사용자 중심적인 열차 시각표를 다국어로 제공하고 있다. 모니터의 화면은 사용자를 향해 각도를 맞춰 놓았다.

컴퓨터와 디자인

1980년대부터 단지 컴퓨터를 디자인할 뿐만 아니라 컴퓨터로도 디자인하기 시작했다. CAD/CAM(컴퓨터 응용 디자인/컴퓨터 응용 제작)은 계획과 생산에서, 특히 고도의 테크놀로지를 요구하는 제품들에서 새로운 가능성을 열어 주는 마법의 주문이 되었다. 새로운 그래픽 프로그램들은 컴퓨터 화면에서 생산될 제품의 시뮬레이션 모습도 보여 주었다. 거기에서 사람들은 디자인 그 자체뿐만 아니라 동시에 기술적이고 경제적인 자료들을 불러들여 바꿀 수 있게 되었다. 이 시스템의 장점은 사실적인 재현과 디자인 개발이 동시에 이루어지는 유연성이었다.

디자인과 마케팅

컴퓨터에 의한 디자인 :
메르세데스 벤츠의 컴퓨터
시뮬레이션을 통한 인간 공학
연구(위)와
프록 디자인의 야마하 모델
〈프록 750〉을 위하여 컴퓨터를
사용한 디자인 연구, 1985(아래).

1980년대의 디자인 붐으로 기업의 경영 전략에서 디자인의 역할 또한 확실히 두드러졌다. 대부분의 소비재들은 1980년대 초에 기술적으로 완숙되었고, 동일한 가격대에서는 품질도 차이가 없었다. 이제 경쟁사와의 시장 경쟁에서 오직 디자인만이 차별화를 위한 최후의 수단으로 남았다.

　디자인은 코퍼레이트 아이덴티티의 당연한 구성 요소가 되었고, 제품의 디자인은 소비자를 위한 것과 마찬가지로 기업을 위한 이미지 표현 수단이 되었다. 몇몇 회사들은 단지 하나의 특정 디자인 경영 전략만을 취하기보다 다른 개념을 도입했다. 구매력을 높이기 위해 알록달록하고 '삐딱' 하게 보이는 모든 것들에다 유명 디자이너의 이름을 새기고, 경우에 따라서는 '한정 판매 제품

(limited edtion)'이라고 붙여서 '디자이너 제품'으로 설명하는 것이었다. 이로써 셀 수 없을 정도로 다양한 취향의 세계로 진입하기 위해, 기술적으로 동일한 제품 내용을 가지고 문양과 표면, 그리고 상세 부분들을 달리 표현하는 개성화 전략이 추진되었다.

스와치의 사례

　스와치 사의 손목 시계는 이미 '스와치화'라는 말을 만들어 낼 정도로 디자인과 마케팅 발전의 선두 주자가 되었다. 이 회사는 스위스의 거대 시계 제조사들의 공동 투자 회사 형식으로 1983년 스위스 빌에 설립되었다.

　스와치 시계는 저렴하면서도 수선이 불가능하다는 점을 내세워 의도적으로 유행과 시대정신, 생활양식의 일시적 속성을 이용하고, 세부적인 형태 변형을 통해 시각적으로 다양한 외관을 선보였다. 첫번째 컬렉션은 〈클래식〉, 〈하이테크〉, 〈패션〉, 〈스포트〉 정도로 한정되었다. 그 사이에 시계의 손목끈과 숫자판, 그리고 다양한 색상과 문양 등의 팔레트는 거의 무한정 늘어났다. 그리고 툰이나 멘디니 같은 유명 디자이너들에게 디자인을 의뢰하거나 해링이나 팔라디노 같은 유명한 미술가들의 모티프로 만들어졌다. 특히 스와치는 1980년대에 다양한 분야의 수많은 기업들에게 마케팅 전략으로써 개성화를 도입한 본보기가 되었다.

디자인 경영과 서비스 디자인

기업 경영의 전략적 수단으로서 디자인의 중요성은 '디자인 경영'이라는 새로운 개념에서 잘 나타난다. 제품의 계획은 그 제품의 형태 외에도 조직적, 경영적, 법률적, 마케팅 중심적 문제들을 더욱

개성화 : 예전에는 일상생활을 위해 구입했던 손목시계가 이제는 유행에 따라 계속해서 바뀌는 액세서리가 되었다. 스와치는 수없이 다양한 취향을 충족시키기 위해 매년 두 가지씩 새로운 컬렉션을 출시한다. 〈플루모션스〉는 1987년 가을/겨울 컬렉션(왼쪽)이고 〈아프리칸-캔〉(오른쪽)은 1990년 봄/여름 컬렉션이다.

더 포괄하게 되었다.

디자인의 업무 영역이 확장되어 코퍼레이트 아이덴티티를 말한다면, 텔레비전 광고와 전화 안내, 소프트웨어 등의 디자인까지를 의미하는 것이 되었다. 기업 이미지의 통일이 어떤 희생을 치르더라도 추구해야 하는 목표일뿐만 아니라, 개성화 또한 기업의 자기 표현이라는 측면에서 하나의 역할을 한다. 많은 디자인 사무실들에서는 제품은 물론, 특히 직무와 여가의 영역에서부터 조직 구조와 에티켓 형식의 디자인까지 완벽한 서비스를 제공하고 있다.

디자인과 문화

미술로 근접해 간 뉴 디자인에 대한 경험, 공예와 미술, 그리고 산업 사이의 경계를 넘나드는 작업 방식, 수많은 미술관 전시와 스타 디자이너에 대한 새로운 자각 등으로 일반 대중들이 디자인을 문화와 동등한 부분으로 의식하기에 이르렀다. 그래서 디자인 미술관이나 미술관의 디자인 전시관이 생겨났다. 전 세계적으로 가장 중요한 미술 전시회 '제8회 도쿠멘타' (1987)는 처음으로 디자인을 독립 부문으로 포함시켰다. 회고전과 출판물의 범람 및 과거 시대에 대한 거리낌없는 리바이벌 등으로 1980년대는 디자인사에서 '속성 과정' 처럼 되었다.

영국 런던 버틀러스 워프 도클랜드에 위치한 디자인 미술관은 1989년 테렌스 콘란 재단의 지원으로 설립되었다.

독일 바일암라인에 위치한
비트라 디자인 미술관, 1989.
가구 회사 비트라에게 디자인은
필수불가결한 코퍼레이트
아이덴티티의 구성 요소가
되었다. 프랭크 D. 게리가
디자인한 이 디자인 미술관은
디자인 고전 제품의 컬렉션
외에도 아방가르드 디자인의
단일 오브제나 소량 생산품의
복제품을 갖추고 가구 디자인
역사의 한 단면을 보여 준다.
이 곳은 현재 세계에서 가장
많은 디자인 수집품을 소장하고
있는 디자인 미술관이다. 이
회사 부지에는 1991년에
이라크의 여성 건축가 차하
하디드의 공장 부속 소방소가
지어졌고, 1993년에는 타다오
안도의 회의장 건물이 들어섰다.
비트라의 디자인과 건축 및 표현
이미지는 코퍼레이트
아이덴티티를 구축했는데, 이는
페터 베렌스가 아에게를 위해
만들었던 기업 문화에 견줄 만한
것이다.

음악, 연극, 영화, 미술처럼 디자인도 기업의 문화 지원 대상이 되었다. 바일암라인에 위치한 비트라 같은 가구 회사들은 단일품이나 소량 생산품의 복제품을 내놓고 있다. 그리고 담배 생산업체 필립 모리스는 젊은 디자이너를 위한 상을 수여하면서 디자인의 대중성과 문화적 가치를 회사의 이미지 전달 수단으로 이용하고 있다.

비트라의 사례

가구 회사 비트라는 디자인을 문화로 인식하고 회사 경영 정책에서 빠뜨릴 수 없는 구성 요소로 삼았다. 1934년에 펠바움이 설립한 이 회사는 1957년 임스와 넬슨의 가구를 라이선스를 받아 생산하면서부터 이미 디자인에 특별한 가치를 두었다. 지금 비트라는 사무 가구, 공공 분야나 개인 분야의 가구를 생산하는 업체다. 제품들은 벨리니, 치테리오, 모리슨, 스탁 등의 유명 디자이너들과 협동 작업으로 만들어진다. 현재의 소유주인 펠바움은 1989년에 그 사이에 모아 온 디자인 수집품들을 전시할 박물관을 설립했는데, 건축가 게리에게 디자인을 맡겼다. 이 회사는 포괄적인 건축 및 디자인 개념을 가지고 이루어낸, 모범적인 전체 이미지로 1994년 유럽 디자인 상을 수상하기도 했다.

디자인과 생태학

이제 전체적으로 확장된 디자인의 시각에서는 생태학 또한 간과하지 않는다. '좋은' 제품이란 환경과 자원을 소중히 하는 것이다. 소비자는 환경 문제에 점점 더 민감하게 반응하고 있다. 염소 표백한 종이 뭉치와 유독성 있는 매직펜, 그 밖에 사무실을 점령한 유해 쓰레기들을 통해 디자이너들은 새로운 제품의 재료와 생산 방식을 좀더 의식적으로 재고하게 되었다. 디자이너들은 '마케팅 장식가'라는 이미지를 씻어 버리려고 고군분투하고 사회적 책임과 환경 의식을 표명하는 노력을 확실히 하고 있다.

그러나 생태적인 디자인은 예전부터 내려온 '플라스틱 대신 황마 섬유'라는 대안적인 미학으로는 더 이상 충분하지 못하다. 수명이 길고 재활용이 가능할 뿐 아니라 수준 높고 개인의 미적 가치를 충족시키는 포괄적인 제품을 만들어 내야 한다. 하이테크 분야도 마찬가지다. 새로운 아이디어는 전분이나 와플 반죽으로 만들어 먹을 수 있는 포장에서부터 완벽하게 재활용이 가능하도록 불필요한 결합용 재료가 없는 컴퓨터에 이르기까지 매우 다양하다.

물론 몇몇 '생태적 제품'은 단지 기업의 이미지에만 이용되기도 한다. 그렇지만 생태적인 의식이 전반적인 추세로 나타나고 있는데, 거기에는 단지 윤리적이고 미적인 이유뿐만 아니라 무엇보다도 급격히 상승하는 폐기물 처리 비용으로 인한 많은 경제적인 이유 또한 작용하고 있다.

디자인과 감각

의식의 전환은 소비자들에게도 찾아왔다. 이제는 많은 구매자들이 요란하고 표현적인 것보다는 사용 가치는 물론이고 개성과 신뢰성, 삶의 의미 등을 원한다. 클래식 제품과 원형들은 온통 도발적이

여류 디자이너 카트야 호르스트(푸흐하임의 라이젠텔 출신)의 가방 〈움브라〉(1994)는 잘게 잘라서 압축한 자투리 가죽과 고무 및 천연 기름과 지방 등으로 이루어졌고 표면에는 압인된 문양이 있다. 에코 디자인의 미학은 이미 대안의 장을 넘어선 지 오래다.

팩터 디자인, 제지 회사 그문트의 재활용지를 위한 광고. 이 종이와 광고는 1994년에 디자인 플러스 상 등을 수상했다.

었던 1980년대 이후에 미래 디자인의 방향과 확신을 보장해 주는
것이 되었다.

전망

디자인의 과제는 시간의 흐름에 따라 지속적으로 변화하고 확장되
어, 이제는 제품의 디자인 그 자체보다 훨씬 넓은 부분까지 포괄하
게 되었다. 그리고 비록 이처럼 인플레이션된 개념의 도입을 일단
도외시한다 할지라도, 커져만 가는 과제의 영역과 함께 디자인의
의미는 앞으로도 계속 확장될 것이다. 매우 유감스럽게도 시장의
세분화에도 불구하고 제품과 형태는 날로 다양해지고 있는데, 이
는 더욱더 좁아지는 시장에서 개성과 경쟁사와의 차별화를 꾀하는
노력이 이러한 발전을 불러 일으키기 때문이다.

 최근의 디자인 현황에 대한 조사는 점점 더 복잡해지고, 이론
가와 비평가, 창작자들은 확립된 미술 영역(회화, 건축 등)에서처
럼 갈수록 전문 영역과 개별 문제들에 전념하고 있다.

인식의 전환 : 악소르, 두라비트, 호슈를 위한 필리프 스탁의 욕실(1994)은 뻘래통, 펌프, 양동이 등과 같은 단순하고 전형적인 형태들과 연관되어 있으며, 최신의 위생 기술로 기능적이고 검소한 분위기를 자아내고 있다. '새로운 단순함' 이나 '기본으로의 회귀' 라는 모토는 소비자를 위한 '감각 양성' 과 생산자를 위한 시장에서의 성공 외에도, 변화된 징후에 따라 합리성으로 회귀한다는 것을 의미하기도 한다.

| 용어 해설 |

기능주의(Funktionalismus)
기술적인 기능을 디자인의 유일한 척도로 삼고 장식이나 다채로움을 거부했던 건축과 디자인의 스타일 경향. 대부분 "형태는 기능을 따른다"는 설리번의 격언에 근거하고 있다.

네오바로크(Neobarock)
특히 호사스럽고 장식이 풍부하며, 때로는 키치에 대한 가벼운 역설적 성향을 갖는 1980년대와 90년대 '뉴 디자인'의 스타일 경향. 19세기 후반의 바로크 요소들을 받아들여 전개되었다.

도쿠멘타(Documenta)
1955년부터 카셀에서 개최되는 국제적인 현대 미술 전시회.

레디메이드
일상 사물이 갖는 본래의 맥락에서 탈피하여, 새로운 맥락에서 미술 작품으로 만들어 내는 일상 사물에 대한 개념. '레디메이드의 시조'로 뒤샹이 거론된다. 디자인에서는 1980년대에 실험적인 작업에서 사용되었다.

로고(Logo)
가능한 한 쉽게 다시 알아볼 수 있도록 하는 상표나 회사의 표시.

리디자인(Redesign)
형태나 기능의 개선을 위해 기존에 있는 제품을 개량하는 것으로, 예를 들면 '알키미아'는 디자인사에 등장하는 과거의 양식이나 오브제를 역설적으로 설명하려고 리디자인을 이용했다.

리사이클링 디자인(Recycling-Design)
합성수지, 함석, 종이, 가죽 등 한번 사용한 재료들을 재활용하는 디자인.

리에디션(Reedition)
오랫동안 더 이상 생산되지 않았거나 단지 디자인만으로 존재하고 있는 유명한 제품(디자인)의 재생산. 특히 바우하우스 의자들이나 초기 모던 오브제들 같은 디자인 고전 제품들은 1960년대 말부터 활발하게 재생산되었다.

미술 공예(수공예)
미술적으로 디자인된 일상 사물들의 생산. 한편으로는 대부분 미술의 자율적이고 창의적인 대상물이 아니기에 미술과 구분되었고, 다른 한편으로는 수공업적으로 생산되는 제품이기 때문에 산업 디자인과도 구별되었다. 그래서 이 개념은 미술에서뿐만 아니라 디자인에서도 역시 자주 논쟁거리가 되며, 미술 공예 디자인에 대한 부정적 평가로 나타난다.

반기능주의(Antifunktionalismus)
기능주의의 일방적인 지배에 반대한 운동. 특히 1960년대 말부터 많은 디자이너들과 이론가들은 사물의 순수 기술적인 기능만을 유일한 척도로 삼는 디자인의 극히 협소하고 도덕적인 요구에 등을 돌렸다.

브리핑(Briefing)
디자이너에게 주어지는 생산자의 (주문)정보로, 색채, 재료, 제품 설명, 일정 등 중요한 선행 규정 사항들이 들어 있다.

사용 가치(Gebrauchswert)
제품의 목적에 적합하도록 맞춘 제품의 가치로, 실제적 기능뿐만 아니라 미적이고 상징적인 기능 또한 매우 적합하게 보는 가치.

생태적 디자인(Öco-Design)
생태학적인 관점들을 생산 계획에서 함께 고려하는 디자인.

소량 시리즈(Kleinserie, small series)
적은 생산량으로, 주로 수공업적으로 생산되는 제품이나 디자인 오브제. 특히 가구 분야에 확산되어 있다. 1980년대 부터는 역시 컴퓨터로 제어되는 공작 기계를 사용하여 산업 디자인에서도 자주 나타난다.

스타일
특정 시대나 지역의 전형적인 디자인 방식.

유니크(Unikat, Unique piece)
대부분 미술 공예 분야의 단일품으로, 뉴 디자인에서는 주로 경계를 넘나드는 실험적인 작업 형태로 다루었다.

인간 공학(Ergonimie)
인간과 작업 조건 사이의 관계에 대한 학문으로, 1960년대부터 특히 사무 가구 디자인에서 중점적으로 다루었다.

절충주의(Eklektizismus)
고유한 창의적 성과 없이 그저 역사적인 시대의 양식들을 제멋대로 섞는 미술 사조를 경시하여 일컫는 명칭.

종합예술(Gesamtkunskwerk)
예를 들자면 바그너의 음악이나 아르누보와 바우하우스 디자인처럼 다양한 예술이 하나의 전체적 인상을 주는 이상적인 통합.

캐드(CAD, 컴퓨터 응용 디자인)/ 캠(CAM, 컴퓨터 응용 제조)
컴퓨터를 이용한, 특히 기술적인 제품의 디자인이나 생산.

컨설턴트 디자이너(Consultant Designer)
기업이나 기관을 상대로 하는 자영 디자인 상담자.

코퍼레이트 디자인(Corporate Design)
코퍼레이트 아이덴티티의 한 부분으로, 제품과 기업 전체 이미지의 통일된 디자인.

코퍼레이트 아이덴티티(Corporate Identity)
한 기업의 개성, 철학, 정체성.

코퍼레이트 이미지(Corporate Image)
한 기업이 공개적으로 갖는 인상.

키치(Kitsch)
1880년경 뮌헨에서 슈바벤 사람들이 여행자들을 위해 작고 저급한 그림들을 그려 값싸게 팔았던 것을 일컫는 말이다. 그때부터 과장된 미나 기만적이고 감상적인 감정에 호소하는 상스런 사물을 경시하여 일컫는 말로 사용되었다.

팝아트(Pop art)
만화, 광고, 잡지, 영화 같은 대중문화와 하위문화의 상품들을 역설적으로 찬미하는 방식으로 주제화한 1960년대의 미술 사조. 디자인에도 지대한 영향을 끼쳤다.

포스트모던(Postmodern)
1970년대 이후 미술과 건축 및 디자인에서 진보를 신봉하는 모던과 경직된 기능주의를, 때로는 역설적으로 역사적인 양식을 인용하거나, 이례적인 형태와 색채의 조합을 통해 극복하고자 한 시도. 1970년대 후반과 1980년대 이후 격렬하게 논의되었고, 논쟁적으로 다루어졌다.

프로토타입(Prototyp)
새롭게 개발하는 제품의 첫번째 모델로, 거기에서 이후에 대량 생산될 재료와 형태, 그리고 기능들을 검토한다.

하이테크(High-tech)
건축과 디자인에서 기술을 미화시키는 조형 방식이 특징인, 1970년 대 말과 80년대부터 시작된 스타일적 경향. 배관이나 지지 구조물 등의 가시적 구조 요소와 금속과 철판, 유리 등의 재료를 특징적으로 사용하며 주거 생활 영역에까지 퍼져 있다.

| 디자인사 개관 |

1765년 제임스 와트의 증기 기관 발명

1774년 미국에서 최초의 셰이커 공동체 설립

1835년 사무엘 콜트 연발 권총 발명

1844년 사무엘 모스가 최초의 전보 발송

1847-48년 〈공산당 선언〉 발표

1851년 런던 국제 박람회. 팩스턴의 수정궁 건립

1854년 토네트가 최초로 곡선형 나무 의자 발표

1859년 토네트 의자 14번 발표

1870년 창업 시대의 시작

1873년 레밍턴 타자기 생산 개시

1875년 에디슨 전구 발명

1876년 필라델피아 국제 박람회에서 그레이엄 벨 전화기 소개

1889년 파리 국제 박람회를 위해 에펠 탑 건립

1893년 시카고 국제 박람회. 빅토르 오르타, 브뤼셀의 타셀 저택 디자인

1896년 잡지 〈유겐트〉 창간

1897년 빈 분리파 결성

1898년 수공예를 위한 드레스덴 공방 결성

1899년 루이스 헨리 설리번, 시카고의 칼슨 피리 스코트 백화점 디자인

1900년 엑토르 기마르, 파리 지하철 입구 디자인

1904년 영국에서 최초의 전원 도시 건설

1904-06년 오토 바그너, 빈 우체국 은행 디자인

1905년 요제프 호프만, 브뤼셀 스토클레 궁 디자인

1907년 레오 헨리 베이클랜드, 베이클라이트 발명. 독일공작연맹 창립. 페터 베렌스와 아에게(AEG)의 협동 작업 개시

1908년 포드 〈모델 T〉 소개. 아돌프 로스의 《장식과 범죄》 출간

1909년 필립포 토마소 마리네티,

최초의 미래파 선언

1913년 포드 사에서 최초로 컨베이어 벨트 가동. 뉴욕 울워스 빌딩, 발터 그로피우스의 파구스 공장 건축

1914년 쾰른에서 국제 공작 연맹 전시, 공작 연맹 논쟁

1917년 그룹 '데 스테일' 결성, 게리트 리트벨트 〈적청 의자〉 디자인

1919년 레이먼드 로위가 파리에서 뉴욕으로 이주. 바우하우스 창립 선언

1920년 블라디미르 타틀린의 〈제3 인터내셔널 기념비〉 디자인

1921년 '샤넬 No.5' 출시

1923년 라슬로 모호이-노디 바우하우스에 합류. 르 코르뷔지에 《새로운 건축을 향하여》 출간

1924년 리트벨트 위트레흐트의 '슈뢰더 하우스' 디자인. '바겐펠트 램프'(바우하우스) 디자인

1925년 공작 연맹 잡지 《포룸(Die Forum)》창간. 마르셀 브로이어의 〈바실리 의자〉. 파리에서 '장식 미술과 현대 산업 미술 국제 전시회' 개최. 바우하우스 데사우로 이전

1926년 로스, 파리에 차라 주택 디자인. 오우트, 로테르담 대학 카페 디자인

1927년 공작 연맹 전시 '주택', 슈투트가르트의 '바이센호프 집단 주택 단지'

1928년 지오 폰티가 잡지 《도무스》 창간. 르 코르뷔지에, 잔느레, 페리앙, 눕는 의자 〈LC4〉와 안락 의자 〈LC3〉 제작

1928-29년 한네스 마이어 바우하우스 교장으로 취임

1929년 미스 반 데어 로에, 바르셀로나 국제 박람회의 전시관과 〈바르셀로나 의자〉 제작. 로위 게스테트너 복사기 디자인. 세계 공황 시작

1930년 파리에서 공작 연맹 전시. 뉴욕 크라이슬러 빌딩. 에카르트 무테지우스의 인도르 궁 실내 디자인. 미스 반 데어 로에 바우하우스 마지막 교장으로 취임

1932년 벨 게디스, 드레이퍼스, 로위의 유선형 기관차 디자인. 크랜브룩 아카데미 창립. 뉴욕 엠파이어 스테이트 빌딩 디자인

1933년 국가사회주의자들의 정권 획득. 폴크스엠팽어 보급. 바우하우스 폐교

1934년 리트벨트 〈지그재그 의자〉 디자인. 포르셰 폴크스바겐 (카데에프-바겐) 프로토타입 디자인

1935년 피에르-쥘 불랑제와 앙드레 르페브르 '시트로앵 2CV' 프로토타입 디자인

1935-39년 알바르 알토, 안락 의자 〈406〉(합판으로 만든 캔틸레버 의자)

1937년 그로피우스가 하버드 건축 학교에서 강의. 월레이스 흄 캐러더스의 나일론 특허 출원. 파리 국제 박람회. 모호이-노디가 시카고에 '뉴 바우하우스' 설립

1938년 미스 반 데어 로에, 시카고 일리노이 공과 대학 학장으로 취임. 볼프스부르크에 폴크스바겐 공장 설립. 로위, 펜실베니아 철도 회사의 기관차 〈S1〉 디자인

1939년 뉴욕 국제 박람회 '미래 세계의 건설' 개최

1940년 찰스 임스와 에로 사리넨이 뉴욕 현대 미술관의 '주택 인테리어의 유기적 디자인' 공모전에서 수상. 로위 럭키 스트라이크 포장 디자인

1946년 전설적인 '베스파' 첫 모델 출시

1947년 독일공작연맹의 재건

1949년 퀼른에서 공작 연맹 전시 '새로운 주거 생활' 개최

1951년 미국에서 최초의 컬러텔레비전 생산. '산업과 수공업으로 만든 새로운 미국의 가전제품' 전시회. 다름슈타트에서 디자인 협회 창립

1952년 아르네 야콥센, 의자 〈개미〉 디자인, 합성수지 폴리프로필렌 발명

1953년 울름 조형 대학에서 강의 시작

1954년 이탈리아 백화점 '라 리나첸테' 가 후원하는 제1회 '황금 컴퍼스 상' 수여. 빌라 귀즐로의 〈울름 의자〉

1956-59년 프랭크 로이드 라이트, 뉴욕 구겐하임 미술관 건축

1958년 브뤼셀 국제 박람회. 찰스 임스 〈라운지 의자〉 디자인

1959년 독일 산업 디자이너 협회 창설

1965년 마르코 차누소, 브리온베가의 접이식 라디오 〈TS 502〉. 테오도르 W. 아도르노, '오늘의 기능주의'. 미니 스커트 유행

1966년 밀라노에서 '슈퍼스튜디오' 결성

1968년 울름 조형 대학 폐교. 판톤, 〈보조 의자〉. 베르너 넬스 '기능주의의 성역은 이제 희생되어야 한다' 발표

1969년 에토레 소사스, 올리베티 여행용 타자기 〈발렌타인〉. 조에 콜롬보, 퀼른에서 열린 '비지오나' 에서 '중앙 주거 블록' 발표. 최초의 달착륙, 피레티 접이식 의자 〈플리아〉 디자인

1970년 베를린 국제 디자인 센터. 베르너 판톤, 퀼른 가구 박람회의 '비지오나' 에서 응접 세트 발표

1972년 뉴욕 현대 미술관에서 '이탈리아: 새로운 실내 풍경' 전시회 개최. 리하르트 자퍼, 테이블 조명등 〈티치오〉 디자인

1973년 마리오 벨리니, 올리베티 계산기 〈디비수마 18〉 디자인. 석유 위기. 밀라노에서 '글로벌 툴스' 결성

1974년 그룹 '데스-인' 의 〈타이어 소파〉, 롤랜드 모레노가 최초의 컴퓨터 데이터 저장용 카드 개발

1975년 젱크스가 포스트모던 개념을 처음으로 사용, 이케아(IKEA, DIY 조립 방식으로 제작된 가구를 창고형 매장에서 판매하는 스웨덴의 다국적 가구 회사 체인—옮긴이) 창립

1976년 '스튜디오 알키미아' 결성

1977년 카셀에서 열리는 제6회 도쿠멘타에서 '이상적 디자인' 부분 전시. 파리 퐁피두 센터 개장

1978-82년 필립 존슨, 뉴욕 AT&T 빌딩. 찰스 젱크스 《포스트모던 건축》 발표

1979년 소니 워크맨 출시. 필립스와 소니가 CD 개발. IBM 사 최초로 레이저 프린터 생산

1980년 알레시가 현대 건축가들과 함께 가정용품 디자인. '멤피스' 결성. 애플 매킨토시 개인용 컴퓨터. 린츠에서 '포룸 디자인' 결성

1981년 소사스 '칼튼' 책장 발표

1982년 함부르크 미술 공예 미술관에서 '뫼벨 페르뒤-좀 더 아름다운 주거 생활' 전시. 리오타르, 《포스트모던의 조건》

1983년 스와치 창립. 함부르크에서 '뫼벨 페르뒤' 창립

1985년 '펜타곤' 결성

1986년 뒤셀도르프에서 '감각적인 주거 생활' 전시회. 로저스, 런던 로이즈 빌딩 디자인. 론 아라드, 〈잘 조절된 의자〉 디자인

1987년 제8회 카셀 도쿠멘타에서 '뉴 디자인' 이 하나의 독립 분야로 전시

1988년 디자인 공방 베를린

1989년 런던 디자인 미술관, 바일 암 라인에 위치한 비트라 회사의 디자인 미술관 설립

1990년 필리프 스탁, 〈플루카릴〉 칫솔 디자인

1991년 노먼 포스터, 바르셀로나 올림픽 송신탑 디자인

1992년 세비야 국제 박람회 '엑스포 92'

1993년 파리 그랑 팔레(대궁전—옮긴이)에서 '디자인, 세기의 거울' 전시회 개최

| 독일 디자인 미술관 |

Berlin

Bauhaus–Archiv – Museum für
Gestaltung
Klingelhöfer Straße 14
10785 Berlin
☎ 0 30/2 54 00 20

Bröhan–Museum
Schloßstr. 1a
14059 Berlin
☎ 0 30/3 21 40 29

Kunstgewerbemuseum
Tiergartenstraße 6
10785 Berlin
☎ 030/26 66

Beverungen

Stuhlmuseum Burg
Beverungen (Firma Tecta)
An der Weserbrücke
37688 Beverungen
☎ 0 52 73/70 06

Darmstadt

Hessisches Landesmuseum
Friedensplatz 1
64283 Darmstadt
☎ 0 61 51/16 57 03

Institut Mathildenhöhe
Olbrichweg 13
64287 Darmstadt
☎ 0 61 51/13 27 78

Düsseldorf

Kunstmuseum
Ehrenhof 5
40479 Düsseldorf
☎ 02 11/8 99 24 60

Frankenberg/Taunus

Museum Thonet
Michael–Thonet–Str. 1
35059 Frankenberg

☎ 0 64 51/50 80

Frankfurt/Main

Deutsches Architektur–Museum
Schaumainkai 43
60594 Frankfurt/Main
☎ 0 69/2 12 – 3 84 71

Museum für Kunsthandwerk
Schaumainkai 17
60594 Frankfurt/Main
☎ 069/2 12 – 3 40 37

Hagen

Hohenhof
Stirnband 19
58093 Hagen
☎ 0 23 31/20 75 76

Karl Ernst Osthaus–Museum
Hochstraße 73
58095 Hagen
☎ 0 23 31/2 07 31 31

Hamburg

Museum f. Kunst u. Gewerbe
Steintorplatz 1
20099 Hamburg
☎ 0 40/24 86 – 26 30

Hannover
Kestner–Museum
Trammplatz 3
30159 Hannover
☎ 0 30/2 54 00 20

Karlsruhe
Badisches Landesmuseum
Schloß
76131 Karlsruhe
☎ 07 21/9 26 65 14

Köln
Museum für Angewandte Kunst
An der Rechtschule
50667 Köln
☎ 02 21/2 21 – 38 60

München
Die Neue Sammlung
Prinzregentenstraße 3
80538 München
☎ 0 89/22 78 44

Nürnberg
Centrum Industriekultur
Äußere Sulzbacher Str. 60
90491 Nürnberg
☎ 0 30/2 54 00 20

Stuttgart
Stadtmuseum Bad Canstatt
Klösterle – Marktstraße
70372 Stuttgart
☎ 07 11/2 16 63 27

Weil am Rhein
Vitra Design Museum
Charles–Eames–Straße 1
79576 Weil am Rhein
☎ 0 76 21/70 23 51

| 독일 디자인 연구소 |

Internationales Design Zentrum
Berlin e.V.
IDZ Berlin
Kurfürstendamm 66
10707 Berlin
☎ 0 30/8 82 30 51

Design Zentrum Bremen
Fahrenheitstraße 1
28359 Bremen
☎ 04 21/2 20 81 58

Design Zentrum Hessen
Eugen–Bracht–Weg 6
64287 Darmstadt
☎ 0 61 51/42 48 81

Institut für Neue Technische Form
e. V. INTEF

179

Alfred–Messel–Haus
Eugen–Bracht–Weg 6
64287 Darmstadt
☎ 0 61 51/4 80 08

Designzentrum Dresden
Semperstraße 15
01069 Dresden
☎ 03 51/4 71 50 61

Design Zentrum NRW
Gelsenkirchener Str. 181
45309 Essen
☎ 02 01/30 10 40

Deutscher Werkbund e.V.
Weißadlergasse 4
60311 Frankfurt/Main
☎ 0 69/29 06 58

Rat für Formgebung
Ludwig–Erhard–Anlage 1
60327 Frankfurt/Main
☎ 0 69/74 79 19

iF – Industrie Forum Design
Hannover
Messegelände
30521 Hannover
☎ 05 11/8 93 24 00

Design–Initiative Nord e.V.
Eggerstedtstraße 1
24103 Kiel
☎ 04 31/90 60 70

Design Zentrum Mecklen-
burg–Vorpommern
Werderstraße 69–71
19055 Schwerin
☎ 03 85/56 52 75

Design Zentrum München
Kaiserstraße 15
80801 München
☎ 0 89/39 30 69

Designforum Nürnberg
Karolinenstraße 45
90402 Nürnberg
☎ 09 11/2 32 05 30
Design Center Stuttgart des
Landesgewerbeamtes
Baden–Württemberg
Willi–Bleicher–Straße 19
70174 Stuttgart
☎ 07 11/1 23 26 85–86

| 국제 디자인 미술관 |

Amsterdam
Stedelijk Museum
Paulus Potterstr. 13
Postbus 5082
NL–1070 AB Amsterdam

Glasgow
Hunterian Art Gallery
University of Glasgow
GB–Glasgow G12 8QQ

Kopenhagen
Kunstindustrimuseet
Bredgade 68
DK–1260 Kopenhagen

London
Design Museum
Butler's Wharf
Shad Thames
GB–London SE1 2YD

Victoria & Albert Museum
Cromwell Road, South Kensington
GB–London SW7 2RL

New York
Museum of Modern Art
11, West 53rd Street,
New York, N.Y. 10019
USA

Paris
Musée des Arts Décoratifs
107 rue de Rivoli
F–75001 Paris

Musée d'Orsay
62 rue de Lille
F–75007 Paris

Stockholm
Nationalmuseum
S. Blasieholmshamnen
Box 1 61 76
S–10324 Stockholm

Wien
Österreichisches Museum für
Angewandte Kunst
Stubenring 5
A–1010 Wien

Zürich
Museum für Gestaltung Zürich
Ausstellungsstraße 60
CH–8005 Zürich

Centre Le Corbusier
Heidi–Weber–Haus
Höschgasse 8
CH–8008 Zürich

| 참고 문헌 |

여기에 소개하는 추천 도서 목록은 디자인 테마에 대한 완벽한 참고 문헌이라기보다는 오히려 입문을 위한 것으로서, 정독하고 심화하기 위한 서적들과 국제적인 디자인 잡지들을 실었다.

참고 서적

Bertsch, G. C.; Dietz, M. u. Friedrich, B.: Euro–Design–Guide. Ein Führer durch die Designszene von A–Z. Hrsg. v. Ambiente. München 1991

Byars, Mel: Design Encyclopedia. 1880 to the Present. London 1994

Heider, Thomas; Stegmann, Markus u. Zey, René: Lexikon Internationales Design. Reinbek bei Hamburg 1994

디자인사 일반

Gsöllpointner, Helmuth; Hareiter, Angela u. Ortner, Laurids (Hrsg.): Design ist unsichtbar. Wien 1980

Guidot, R.: Design. Die Entwicklung der modernen Gestaltung. Stuttgart 1994

Mang, Karl: Geschichte des modernen Möbels. Von der handwerklichen Fertigung zur industriellen Produktion. Erw. Neuaufl. Stuttgart 1989

Moderne Klassiker. Möbel, die Geschichte machen. Hrsg. v. d. ZS Schöner Wohnen. Hamburg 1984

Petsch, Joachim: Eigenheim und gute Stube. Zur Geschichte des bürgerlichen Wohnens. Köln 1989

Selle, Gert: Geschichte des Designs in Deutschland. Neuaufl. Frankfurt/M. 1994

Sembach, Klaus–Jürgen ; Leuthäuser, Gabriele u. Gössel, Peter: Möbeldesign des 20. Jahrhunderts. Köln 1989

Sparke, Penny: An Introduction to Design and Culture in the 20th Century. New York 1986

Wichmann, Hans: Industrial Design. Unikate, Serienerzeugnisse. München 1985

디자인사 · 디자인 이론

Adorno, Theodor W.: Ohne Leitbild. Parva Aesthetica. Frankfurt/M. 1967

Barthes, Roland: Mythen des Alltags. Frankfurt/M. 1964

Benjamin, Walter: Das Kunstwerk im Zeitalter seiner technischen Reproduzierbarkeit. Frankfurt/M. 1963

Bourdieu, Pierre: Die feinen Unterschiede. Kritik der gesellschaftlichen Urteilskraft. Frankfurt/M. 1982

Bürdek, Bernhard E.: Design. Geschichte, Theorie und Praxis der Produktgestaltung. Köln² 1994

ders.: Design–Theorie. Methodische und systematische Verfahren im Industrial Design. Ulm 1971

ders.: Einführung in die Designmethodologie. Hamburg 1975

Gros, Jochen: Grundlagen einer Theorie der Produktgestaltung. Einführung. Hrsg. v. d. HfG. Offenbach 1983

Haug, Wolfgang Fritz: Kritik der Warenästhetik. Frankfurt/M. 1971

Norman, Donald A.: Die Dinge des Alltags. Frankfurt/M. – New York 1989

Pross, Harry: Kitsch. Soziale und politische Aspekte einer Geschmacksfrage. München 1985

Selle, Gert: Ideologie und Utopie des Design: Zur gesellschaftl. Theorie der industriellen Formgebung. Köln 1973

Walker, John A.: Designgeschichte. Perspektiven einer wissenschaftlichen Disziplin. München 1992

발전 배경

Bernhard, Marianne: Das Biedermeier. Kultur zwischen Wiener Kongreß und Märzrevolution. Düsseldorf 1983

Mang, Karl u. Fischer, Wend: Die Shaker. Leben und Produktion einer Commune in der Pionierzeit Amerikas. München 1974

Ottomeyer, Hans; Schlapka, Axel: Biedermeier. Interieurs und Möbel. München² 1993

Sprigg, June; Larkin, David: Shaker. Kunst, Handwerk, Alltag. Ravensburg 1991

Wilkie, Angus: Biedermeier. Eleganz und Anmut einer neuen Wohnkultur am Anfang des 19. Jh. Köln 1987

산업 혁명과 역사주의

Bahns, Jörn: Zwischen Biedermeier und Jugendstil. Möbel i. Historismus. München 1987

Bangert, Albrecht u. Ellenberg, Peter: Thonet–Möbel. Bugholz–Klassiker 1830–1930. Ein Handbuch für Liebhaber und Sammler. München 1993

Fischer, Wend: Die verborgene Vernunft. Funktionale Gestaltung im 19. Jh. München 1971

Giedion, Siegfried: Die Herrschaft der Mechanisierung. Ein Beitrag zur anonymen Geschichte. Hrsg. v. H. Ritter. Hamburg² 1994

Die Industrielle Revolution 1800–1850. (Time Life) München 1990

Mundt, Barbara: Historismus. Kunstgewerbe zwischen Biedermeier und Jugendstil. München 1981

Pierre, Michel: Die Industrialisierung. Fellbach 1992

개혁 운동

Bangert, Albrecht u. Fahr–Becker,
Gabriele: Jugendstil. München 1992
Eschmann, Karl: Jugendstil.
Ursprünge, Parallelen, Folgen.
Göttingen 1990
Haslam, Malcolm: Jugendstil. Seine
Kontinuität in den Künsten. Stuttgart
1990
Morris, William: Kunde von
Nirgendwo. Eine Utopie der vollen-
deten kommunistischen Gesellschaft
und Kultur aus d. Jahre 1890. Hrsg.
v. G. Selle. Köln 1974
Packeis und Pressglas.
Warenästhetik und Kulturreform im
deutschen Kaiserreich. Von der
Kunstgewerbebewegung zum
Deutschen Werkbund. Hrsg. v. E.
Siepmann. Gießen 1987
Sembach, Klaus–Jürgen:
Jugendstil. Die Utopie der
Versöhnung. Köln 1993

현대로 가는 길

Frei, Hans: Louis Henry Sullivan.
München 1992
Loos, Adolf: 'Ornament und
Verbrechen', in: Sämtliche
Schriften. Bd. 1. Hrsg. v. F.
Glück. Wien/München 1962
Müller, Dorothee: Klassiker des
modernen Möbeldesigns. Otto
Wagner – Adolf Loos – Josef
Hoffmann – Koloman Moser.
München 1984
Opel, A. (Hrsg.): Kontroversen –
Adolf Loos im Spiegel der
Zeitgenossen. Wien 1985
Sullivan, Louis Henry: Ornament
und Architektur/A System of
Architectural Ornament. Tübingen
1990
Pevsner, Nikolaus: Der Beginn d.
modernen Architektur und des
Designs. Köln 1978
Varnedoe, Kirk: Wien 1900. Kunst,

Architektur & Design. Köln 1987
Der Werkbund in Deutschland,
Österreich und der Schweiz. Form
ohne Ornament. Hrsg. v. L.
Burckhardt. Stuttgart 1978
Zevi, B.: Frank Lloyd Wright.
Zürich/München 1980

혁명과 아방가르드

Droste, Magdalena: Bauhaus.
1919–1933. Köln 1990
Gray, Camilla: Das große
Experiment. Die russische Kunst
1863–1922. Köln 1964
Kirsch, Karin: Die Weißen-
hof–Siedlung. Werk-
bund–Ausstellung 'Die Wohnung'.
Stuttgart 1927. Stuttgart 1987
El Lissitzky 1890–1941.
Retrospektive. Ausstellungskatalog.
Frankfurt/M./Berlin 1988
Neumann, Eckhard (Hrsg.):
Bauhaus und Bauhäusler.
Bekenntnisse und Erinnerungen.
Köln⁴ 1994
Tatlin. Hrsg. v. L. A. Shadowa.
Weingarten 1987
Vladimir Tatlin. Retrospektive.
Ausstellungskatalog. Köln 1993
Tendenzen der zwanziger Jahre.
Ausstellungskatalog. Berlin 1977
Tolstoj, Vladimir: Kunst und
Kunsthandwerk in der Sowjetunion
1917–1937. München 1990
Warncke, Carsten–Peter: De Stijl.
1917–1931. Köln 1990
Wick, Rainer: Bauhaus–Pädagogik.
Neuaufl. Köln 1994
Wingler, Hans M.: Das Bauhaus.
1919–1933. Weimar, Dessau,
Berlin und die Nachfolge in Chicago
1937. Bramsche 1975
Wolfe, Tom: Mit dem Bauhaus
leben. München 1993

사치와 권력

McClelland, N. u. Haslam, M.: Art

Déco. Stuttgart 1991
Maenz, Paul: Art Déco. Formen
zwischen zwei Kriegen.
1920–1940. Köln 1974
Merker, R.: Die bildenden Künste
im Nationalsozialismus: Kultur-
ideologie, Kulturpolitik,
Kulturproduktion. Köln 1983
Petsch, Joachim: Kunst im Dritten
Reich. Architektur, Plastik, Malerei,
Alltagsästhetik. Köln² 1987
Stromlinienform.
Ausstellungskatalog. Zürich/Hagen
1992
Wichmann, H.: Design contra Art
Déco. 1927–32. Jahrfünft d.
Wende. München 1993
Wulf, J.: Die Bildenden Künste im
Dritten Reich. Eine Dokumentation.
Gütersloh 1963

경제 기적

Borngräber, Christian: Stil Novo.
Design in den 50er Jahren. Phan-
tasie und Phantastik. Frankfurt/M.
1979
Günther, Sonja: Die 50er Jahre.
Innenarchitektur und Wohndesign.
Stuttgart 1994
Halter, Regine (Hrsg.): Vom
Bauhaus bis Bitterfeld. 41 Jahre
DDR–Design. Gießen 1991
Maenz, Paul: Die 50er Jahre.
Formen eines Jahrzehnts. Köln⁴
1990
Schönberger, Angela: Raymond
Loewy–Pionier des amerikanischen
Industriedesigns. München 1990
Siepmann, E. (Hrsg.): Bikini. Die
50er Jahre. Politik, Alltag,
Opposition. Kalter Krieg und Capri-
Sonne. Reinbek bei Hamburg 1983

굿 포름과 벨 디자인/
디자인 실험들과 안티 디자인
독일
Designed in Germany: Die

Anschaulichkeit des Unsichtbaren.
Hrsg. v. Rat für Formgebung.
Ausstellungskatalog. Frankfurt 1988
Hirdina, Heinz: Gestalten für die
Serie. Design in der DDR
1949–1985. Dresden 1988
Lindinger, Herbert (Hrsg.): Ulm . . .
Hochschule für Gestaltung. Die
Moral der Gegenstände. Berlin 1987
Seckendorf, Eva von:
Die Hochschule für Gestaltung in
Ulm. Marburg 1989

이탈리아
Ambasz, Emilio (Hrsg): Italy. The
New Domestic Landscape. New
York 1972
Bangert, Albrecht: Italienisches
Möbeldesign. Klassiker von 1945 bis
1985. München 1985
Design als Postulat am Beispiel
Italiens. Hrsg. v. Internationalen
Design Zentrum Berlin. Berlin 1973
Radice, Barbara: Ettore Sottsass.
München 1993
Schummer, Constanze: Das andere
Buch über italienisches Design.
Stuttgart 1994
Sparke, P.: Italienisches Design.
Von 1870 bis heute. Braunschweig
1989
Wichmann, Hans: Italien: Design
1945 bis heute. München 1988

모던 이후
Albus, Volker. Borngräber,
Christian: Designbilanz. Neues
deutsches Design der 80er Jahre in
Objekten, Bildern, Daten und
Texten. Köln 1992
Baacke, Rolf–Peter; Brandes, Uta
u. Erlhoff, Michael: Design als
Gegenstand. Der neue Glanz der
Dinge. Berlin 1983
Bachinger, Richard:
Unternehmenskultur. Ein Weg zum
Erfolg. Frankfurt/M. 1990

Balkhausen, Dieter: Die elektronis-
che Revolution. Düsseldorf 1985
Bangert, Albrecht und Armer, Karl
M.: Design der 80er Jahre.
München 1991
Birkigt, K.; Marinus, M. u. Funck,
H. J. (Hrsg.): Corporate Identity.
Grundlagen, Funktionen, Fall-
beispiele. Landsberg⁵ 1992
Claus, Jürgen: Das elektronische
Bauhaus. Zürich/Osnabrück 1987
Collins, Michael: Design und
Postmoderne. München 1990
Design–Management in der
Industrie. Hrsg. v. B. Wolf.
Gießen 1994
Fischer, Volker (Hrsg.): Design
heute. Maßstäbe: Formgebung
zwischen Industrie u. Kunst–Stück.
München 1988
Gefühlscollagen. Wohnen von
Sinnen. Hrsg. v. V. Albus, M.
Feith, R. Lecatsa, W. Schepers
und C. Schneider–Esleben. Köln
1986
Habermas, Jürgen: Die neue
Unübersichtlichkeit. Kleine politische
Schriften V. Frankfurt/M. 1985
Hauffe, Thomas: Fantasie und
Härte. Das 'Neue deutsche Design'
der 80er Jahre. Gießen 1994
Jencks, Charles: Die Sprache der
postmodernen Architektur. 2. erw.
Aufl. Stuttgart 1980
Klotz, Heinrich: Moderne u.
Postmoderne. Architektur der Ge-
genwart 1960–80. Braun-
schweig/Wiesbaden 1987
Lyotard, Jean–François: Im-
materialität und Postmoderne. Berlin
1985
ders.: Das postmoderne Wissen.
Ein Bericht. Hrsg. v. P.
Engelmann. Bremen 1982
Neues Europäisches Design.
Barcelona, Berlin, Mailand,
Budapest, Paris, Wien, Neapel,

London, Düsseldorf, Köln. M. Bei-
tr. v. V. Albus, C. Borngräber, A.
Branzi. Berlin 1991
Papanek, V.: Das
Papanek–Konzept. München 1972
Radice, Barbara: Memphis.
Gesicht und Geschichte eines neuen
Stils. München 1988
Sato, Kazuko: Alchimia. Ita-
lienisches Design der Gegenwart.
Berlin 1988
Venturi, Robert: Komplexität und
Widerspruch in der Architektur.
Braunschweig 1978
Venturi, Robert; Scott Brown,
Denise u. Izenour, Steven: Lernen
von Las Vegas. Zur Ikonographie
und Architektursymbolik der Ge-
schäftsstadt. Braunschweig 1979
Welsch, Wolfgang: Unsere post-
moderne Moderne. Weinheim³ 1991
ders. (Hrsg): Wege aus der
Moderne. Schlüsseltexte der
Postmoderne–Diskussion. Weinheim
1988
Zec, Peter: Informationsdesign. Die
organisierte Information. Zürich/-
Osnabrück 1988

잡지
AIT – Architektur Innenarchitektur
Technischer Ausbau
Verlag: Verlagsanstalt A. Koch,
Leinfelden–Echterdingen
Art Aurea
Verlag: Ebner Verlag, Ulm
Axis
Verlag: Axis, Tokio
Blueprint
Verlag: Blueprint, London
Das Internationale Design Jahrbuch
Herausgeber: namh. Designer d.
Gegenwart, wechselnd
Verlag: Bangert Vlg, München
Design
Verlag: The Design Council, London
Design from Scandinavia

| 내용 찾아보기 |

| 그림 출처 |

AEG, Frankfurt 62-3

Alchimia Studio, Milano 152(위, 아래), 153(위)

Alessi (Kessel mit vogelförmiger Pfeife aus 18/10 rostfreiem Stahl von Alessi s.p.a., Crusinallo, Italien. Design Michael Graves 1985) 151(위)

Angelo Hornak Library, London 42(가운데), 94(왼쪽 아래), 95

Aram Designs Ltd., London 91(위, 가운데)

Architectural Ass., London 94(오른쪽 아래)

Archiv f. Kunst und Geschichte, Berlin 42(아래), 47(오른쪽 아래), 87(오른쪽 아래), 104, 105(아래), 129(가운데)

Artek Oy, Helsinki 65(아래)

Artemide Deutschland, Düsseldorf 136(가운데)

Asenbaum, Paul, Wien 57

Ballo, Aldo, Mailand 146(아래)

Bangert Vlg., München 109(아래), 120(위)

Bauhausarchiv, Berlin 14, 74, 75 (위, 아래), 76, 77(왼쪽 위), 78, 79, 81(아래)

Bayer AG, Leverkusen 128(아래), 145(위)

Biblioteca Ambrosiana, Milano 11

Bibliothek der Landesgewerbeanstalt Bayern, Nürnberg 40

Bildarchiv Foto Marburg 44(오른쪽), 45(위), 50, 80(위), 81(위)

Bonham's Knightsbridge, London 139(아래)

Braun AG, Kronberg 129(위), 132-3

Bridgeman Art Library, London 58(아래), 59(아래)

Brionvega s.p.a., Milano 134

Büttenpapierfabrik, Gmund 174(아래)

Capellini, Milano 160(가운데 위), 161(왼쪽 아래)

Carl Ernst Osthaus-Museum, Hagen 51(아래)

Cassina, Meda 54, 55(아래), 56(위), 59(위), 70(아래), 84 (위, 아래), 115(가운데)

Castelli, Ahlen 135(가운데)

Christie's, New York 89(위, 아래)

ClassiCon, München 91(아래)

Design Council, London 93(아래), 113(위)

Design Museum, London 118(아래), 172

Deutsche Bahn, Köln 169(아래)

Deutscher Werkbund, Frankfurt 61(가운데), 117(위)

Deutsches Museum, München 28, 29(아래), 32(위)

Dorner, Marie-Christine, Paris 166(위)

DPA, Köln 128(아래)

Driade, Milano 162(아래)

Driade – Stefan Müller GmbH, München 157(아래)

Duravit, Hornberg 175

Ellenberg, Peter W., Freiburg 36(아래) (Foto: Kai Mewes, München), 37(아래)

Erco Leuchten, Lüdenscheid 167(위)

Eta Lazi Studios, Stuttgart 117

Feldman, Ronald, New York 149(위)

Finster, Hans, Zürich 83(아래)

Foster, Norman, London 166(아래)

Foto Ulrich, Völklingen 100(아래)

frogdesign, Altensteig 16(아래), 170(아래)

Fruitlands Museum, Harvard 230

Galerie B. Bischofberger, Zürich 114(아래)

Gamma, Vanves 164(위)

Gastinger, Mario, München 48(위)

Gbr. Thonet GmbH, Frankenberg 12(아래), 77(아래), 83(위)

General Motors, Detroit 98(아래)

Gil Amiaga 149(아래)

Gnamm, Sophie-Renate, Buch am Erlbach 46, 47(왼쪽 아래), 61(아래)

Grundmann, Jürgen, München 82(가운데)

Gufram/Fr. Timpanaro, Köln

145(아래)
Guggenheim Museum, New York
107(가운데)
H. Armstrong Roberts Inc.,
Philadelphia 108(가운데), 109(위)
Hancock Shaker Village, Pittsfield
23(아래), 24(위)
Haus der Geschichte der Bundes-
republik Deutschland, Bonn
119(아래)
HfG, Offenbach 143(아래)
International Licensing Partners, Am-
sterdam (©1994 ABC/Mondrian
Estate/Holtzman Trust. Licensed by
ILP) 70(위)
Kartell, Noviglio 138
Klein, Dan, London 89(가운데),
90(위), 94(위)
Knoll International, Murr 82, 106
Kolodziej, Idris, Berlin 159, 160, 161
Krohn, Lisa, New York 168
Kunstflug, Düsseldorf 18, 169
Kunsthalle Tübingen 108
Kunstmuseum Düsseldorf 139
Küthe, Erich, Remscheid 2, 19
Lesieutre, Alain, Paris 53(아래)
Loewy, Viola, L'Annonciade, Monte
Carlo 96, 97, 111
Lufthansa, Köln 17, 86
M. A. S., Barcelona 52
Mariscal, Javier, Barcelona 163
Maurer, Ingo, München 143
Memphis, Milano 151(위), 153(아래),
154(아래), 155(위, 아래)
Mercedes Benz AG, Stuttgart 170
Moholy, Lucia 77(오른쪽 위)
Moore, Charles W., Los Angeles
150
Morrison, Jasper, London 161
Münchner Stadtmuseum 25(아래),
48(아래)
Musée de la Publicité, Paris
87(오른쪽 위)
Musée des Arts Décoratifs (Nissim
de Camondo), Paris 47(위), 87(왼쪽
아래), 88(아래)
Museum für Kunsthandwerk,

Frankfurt 51(위)
Museum of Modern Art, New York
49(왼쪽 위), 67(아래) (Alfred H. Barr
Jr. Papers), Tecno, Milano 167(아래)
Nationalmuseum, Warschau 26
Niederecker, Ursula, Galerie am
Herzogplatz, München 22(위)
Nordenfeldske
Kunstindustrimuseum, Trondheim
45(아래)
Olivetti Synthesis, Milano
113(가운데) (Marcello Nizzoli, 1950),
135(오른쪽 아래) (Werbung Ettore
Sottsass u. Roberto Pieraccini, 1969)
135(아래) (Ettore Sottsass, 1969),
136(위) (Mario Bellini, 1973)
Österr. Nationalbibliothek, Wien 56
Oudsten, Frank den, Amsterdam
71(가운데, 아래), 72(위, 아래),
73(가운데, 아래)
Pelikan Kunstarchiv, Hannover
67(위)
Petersen, Knut Peter, Berlin
110(아래)
Piaggio, Mailand 112(위)
Poltronova, Montale 150(아래)
Reisenthel, Katja Horst, Puchheim
174
Rijksdienst Beeldende Kunst,
Amsterdam 65(오른쪽 아래), 73(위)
Ron Arad Associates, London
160(위) (Foto: Christoph Kicherer)
Ross Feltus, Harlan, Düsseldorf
16(위)
Sammlung Jäger, Düsseldorf
119(위)
Selle, Gert 103(위)
Shell International Petroleum
Company Ltd., London 110(위)
SIDI, Barcelona (© B. D. Ediciones
de Diseñõ) 162(가운데)
Singer 30(위)
Sonnabend Gallery, New York
90(아래)
Sony Europa, Köln 168(아래)
Sotheby's, London 92(위)
Sottsass, Ettore, Milano 147(아래),

154(위), 155(가운데)
Stadt Gelsenkirchen 116
Stadtmuseum Köln 100
Stahlmach, Adelbert, Berlin 25(위),
27
Starck, Philippe 8, 164(가운데, 아래),
165(위, 아래)
Stiftung Weimarer Klassik 22(아래)
Strobel, Peter, Köln 158(왼쪽)
Suomen Rakennustaiteen Museo,
Helsinki 85(위)
Swatch, Biel 171
Syniuga, Siegfried Michael 9
Photoarchiv C. Raman Schlemmer,
Oggebbio 75(왼쪽 위)
Tecta, Lauenförde 90(가운데)
The Henry Moore Foundation,
Hertfordshire 107(아래)
Transglobe Agency, Hamburg
144(위)
Ullstein Bilderdienst, Berlin 34
University of Texas, Austin 96(왼쪽
위, 오른쪽 위)
Verlag Gerd Hatje, Ostfildern/ Mang,
Karl, Wien 141(아래), 148
Victoria&Albert Museum, London
35(위)
Vitra, Weil am Rhein 106(아래),
107(위), 135(위), 137, 152(왼쪽 아래),
156(위, 아래), 157(위), 160(가운데
아래, 아래), 173
Voiello 15
Volkswagen, Wolfsburg 101,
102(아래)
WMF, Geislingen 130(위)
Zanotta, Nuova Milanese 144(아래)
(Mauro Masera), 146(위) (Marino
Ramazzotti), 114(위, 가운데), 115(위)
(alle drei Fotos Masera, Milan)
© VG Bild-Kunst, Bonn 1995 39(위),
65(위), 67(가운데), 72(가운데),
84(가운데), 87(오른쪽 위), 108(아래),
158/9(아래)

190

서구 세계는 1980년대 초 멤피스가 대중 매체 홍보 작업을 통해 큰 성공을 거둠으로써 사회 문화적으로 큰 변화를 맞이했다. 대중 매체를 비롯한 모든 문화 산업 분야에서는 디자인을 사람들의 이목을 집중시키고 센세이션을 불러 일으키기 위한 가장 효과적인 매체로 다루었다. 또한 갤러리와 미술관에서 대규모의 디자인 전시가 연이어 개최되면서 디자인은 회화, 조각, 건축에 이은 또 하나의 현대 미술 장르로 자리매김했다.

대중 매체는 스타 디자이너를 만들어 냈다. 또한 디자인 마케팅 기술의 발달로 스타 디자이너의 컬렉션에서부터 한정 생산되는 유명 브랜드의 디자인 에디션까지, 디자인을 중심으로 한 다양한 생활 양식들이 사람들의 소비 욕구를 자극시켰다. 또한 과거 지난 시대의 유명한 디자인들이 디자인 클래식 제품이라는 이름을 달고 재생산되어 고급취향의 대명사로 조명을 받았다. 디자인 붐은 날로 거세지고, 디자인의 의미와 무관한 것에까지 디자인이란 단어가 사용되었다. 사람들은 이제 날마다 디자인이란 말을 접하게 되고, 이전까지 디자인에 문외한이었던 대부분의 사람들 사이에서 디자인에 대한 관심이 날로 증가했다. 이러한 시대적 요구에 부응하여, 누구나 디자인의 역사와 그 주요 발전 과정을 한눈에 읽을 수 있고 디자인의 개념을 쉽게 파악할 수 있도록 쓰여진 책이 바로 즐거운 지식 여행 시리즈에서 나온 토마스 하우페의 《디자인》이다.

유럽에서 디자인이란 말은 일반적으로 건축물과 산업 생산 제품의 형상이나 형상을 만들기 위해 계획함을 의미한다. 그리고 디자인사의 서술에서는 기술과 문화의 사회사적인 접근 방식을 취하는 것이 일반적 경향이다. 특히 미술사의 전통이 강한 독일에서는 기계 시대의 역사적 사실들 사이의 관계와 그 맥락의 해석을 통해 미술사로부터 독립된 새로운 서술 방법을 찾고자 노력하고 있다. 토마스 하우페 역시 이러한 사회적 흐름에서 크게 벗어나지 않는다. 그는 산업 혁명에서부터 시작된 기계시대의 형성 과정을 현대 디자인의 출발점으로 삼았다. 그리고 시대마다 사회적, 기술적 환경 속에서 나타난 국제적이고 정치적이며 문화적인 관계들을 설명하고, 그 속에서 디자인의 동향과 아방가르드 운동들 간의 상관 관계를 밝혔다. 또한 이를 통해 디자인에서의 주요 발전 방향과 영향 요인들을 누구나 한눈에 파악할 수 있도록 하고자 도판 자료를 중심으로 이 책을 구성했다.

토마스 하우페의 《디자인》은 그 무엇보다 디자인에 관심을 갖는 일반 대중을 위한 것이기에, 디자인의 기본 개념과 그 역사적 변천 과정을 누구나 쉽게 알 수 있도록 쓰여진 책이다. 즉 디자인과 그 역사적 발전 과정에서 나타난 주요 이론들과 개념들을 간단하고 쉽게 축약하여 소개함으로써, 다소의 과학적 엄밀성과 구체적 내용들의 희생을 필연적으로 동반하고 있다. 따라서 우리말로 옮기는 과정에서도 이러한 책의 성격을 고려하여, 원래의 단어가 갖고 있는 개념보다는 원문의 의미를 해치지 않는 범위 내에서 읽히기 쉽도록 하고자 노력했다. 반면에 인명과 지명 등 고유 명사의 경우, 현재 우리 사회에 만연해 있는 디자인 관련 고유 명사 표기의 혼돈 문제를 다소나마 바로 잡고자 하는 생각에서 우리

말 맞춤법에 따라 원어 발음에 충실하도록 표기함으로써, 기존의 표기와는 다소 차이를 보이고 있다.

오늘날까지 우리는 아직도 '디자인사'를 갖지 못하고, 여전히 서구의 것을 받아들이기에 급급해 하고 있다. 그것도 20세기 서구 현대 디자인의 발전 과정에서 주로 변방이었던, 영미권의 것만을 편식해 왔다. 그 결과, 페브스너(Nikolaus Pevsner)의 《모던 디자인의 선구자들(Pioneers of Modern Design)》에서 거의 정체되어 있는 실정이다. 페브스너가 말했던, 모리스(William Morris)로부터 시작되는 미술 공예 운동의 중심지들과 양차 대전 사이에 일어난 미술 개혁 운동의 성지들을 서구 각 지역 사회 저마다의 역사적 맥락은 무시한 채 백과사전식으로 차례로 순례하는 것만이 디자인사의 전부로 종종 이야기되고 있다. 또한 순례를 마친 후에는 돌연 1930년대부터 50년대 미국의 스타일링을 현대 디자인의 대명사로 숭배하고 모든 디자인 사조들을 단지 판매 촉진을 위한 유행적 흐름으로 간주해 버린다. 이는 바로 미국의 스타일링만을 서구 현대 디자인의 전부로 알고, 영국의 주류 디자인사만을 접합으로써, 서구 디자인의 역사를 잘못 받아들인 결과다. 더구나 서구에서 그래픽 디자인은 독자적으로 고유한 역사과정을 통해 발전되어 왔음에도 불구하고, 우리 대학의 그래픽 디자인 전공 분야에서는 건축과 산업 제품 디자인의 역사를 다루는 페브스너와 영국의 주류 디자인사를 그래픽 디자인 전공의 디자인사 학과목으로 다루는 우를 범하고 있는 것 또한 우리의 현실이다.

하우페가 이 책에서 말했듯이 "사회적이고 기술적인 문제 제기 속에서 끊임없이 논의되었던 유럽과는 달리, 미국에서의 디자인은 우선적으로 마케팅의 한 요소였다." 또한 유럽의 각 지역에서는 저마다의 사회 역사적 환경과 기술적 환경을 발전시켜 왔기에, 디자인의 정의와 역할 및 사회적 의미는 지역마다 매우 상이한 모습을 보이고 저마다의 '디자인사'를 만들어 왔다. 그중 하나가 하우페의 《디자인》으로, 독일 지역 디자인 사관의 한 흐름을 보여 주는 것이라 말할 수 있다. 이 책은 일반인을 위한 교양 서적인 성격을 갖고 있어 비록 한계는 있지만, 그럼에도 이를 통해 서구 디자인에 대한 우리의 시각을 넓히고 우리의 '디자인사'를 만들어 가는 데 조금이나마 밑거름이 될 수 있기를 바란다.

끝으로 이 책의 번역을 완성할 수 있었던 것은 2003년 여름 독일 역사상 최고의 폭염 속에서도 최승훈, 박선민 후배 부부가 초벌 번역에 힘써 주고, 내 아내 이미혜가 헌신적으로 번역하고 교정하는 고락을 함께해준 덕택이었다. 또한 이 책이 나올 수 있도록 도와주신 예경의 한병화 사장님과 편집장님께 감사드린다.

2005년 3월
원주 매지리에서
이병종